高等教育艺术设计精编教材

动画运动规律与时间掌握

姚桂萍　贾建民　编著

清华大学出版社

北　京

内 容 简 介

本书共五章,第一章介绍运动的基本规律,从动画运动的基本概念入手,阐述了动画与物质的特性。第二章着重讲解了人物的基本结构,并通过大量动画实例,讲解了人物各角度走、跑、跳的运动规律及设计方法。第三章讲解了四足动物的基本结构,以及四足动物走、跑的运动规律及设计方法。第四章讲解了禽类、鱼类、昆虫等动物的飞行与游走的运动规律及设计方法。第五章强调了自然现象中的运动规律及设计方法。本书举例典型、具体、丰富,使读者能够全面、系统地掌握动画的基本规律及动作设计的要领。

本书可作为高等院校、职业院校动画、漫画、游戏专业及相关专业院校授课教材使用,对于相关专业入学、考研均有很好的参考价值;也可作为数字娱乐、动漫游戏爱好者的参考书籍。

本书封面贴有清华大学出版社防伪标签,无标签者不得销售。
版权所有,侵权必究。举报:010-62782989,beiqinquan@tup.tsinghua.edu.cn。

图书在版编目(CIP)数据

动画运动规律与时间掌握/姚桂萍,贾建民编著. —北京:清华大学出版社,2019(2022.1重印)
(高等教育艺术设计精编教材)
ISBN 978-7-302-51218-9

Ⅰ. ①动… Ⅱ. ①姚… ②贾… Ⅲ. ①动画—绘画技法—高等学校—教材 Ⅳ. ①J218.7

中国版本图书馆CIP数据核字(2018)第212727号

责任编辑:张龙卿
封面设计:徐日强
责任校对:刘 静
责任印制:宋 林

出版发行:清华大学出版社
网　　址:http://www.tup.com.cn, http://www.wqbook.com
地　　址:北京清华大学学研大厦A座
邮　　编:100084
社 总 机:010-62770175
邮　　购:010-62786544
投稿与读者服务:010-62776969,c-service@tup.tsinghua.edu.cn
质量反馈:010-62772015,zhiliang@tup.tsinghua.edu.cn

印 装 者:三河市铭诚印务有限公司
经　　销:全国新华书店
开　　本:210mm×285mm　　印　张:13.5　　字　数:387千字
版　　次:2019年1月第1版　　印　次:2022年1月第5次印刷
定　　价:79.00元

产品编号:069274-01

前 言

动画运动规律是动画专业的核心课程,是深入把握动画艺术的基础。在动画创作过程中,动画运动规律的内容是从事动画工作人员必须掌握的专业基础知识。动画运动的规律适用于不同类型的动画作品:二维动画、三维动画、材质动画、计算机动画等,它们都以动画运动规律作为角色运动形态的基础。

本书共分为五章,全面介绍了动画运动规律与时间掌握。其中有动画运动规律与时间掌握,运动的基本原理、人物的基本运动规律、动物的基本运动规律及自然现象运动规律及其设计方法,使读者能较为全面地了解并掌握各种运动规律与时间掌握的要领,为动画的进一步学习打好基础。本书汇集了历年来大量的运动规律和时间掌握范例以及经典影片中所体现的运动规律经典动作图例,翔尽地分析了动画中的运动规律和原理,引导读者掌握运用动画手段创造性地还原自然、人和动物的运动状态。本书的范例能做到理论联系实际。本书是一本集实用性、指导性、参考性为一体的教科书。

本书通过精练的文字和百余套生动的范例,深入浅出地以图解形式介绍了动画的基本运动规律和时间掌握的含义,是编著者多年来动画教学所积累的精华部分。同时本书吸收了各动画公司专业人士的宝贵经验,在此,感谢一直给予支持和帮助的朋友们、参考文献的作者以及本书引用的网上参考资料的作者。

尽管编著者本着认真严谨的态度编写了此书,但难免会有不足之处,衷心希望广大读者多提意见!

最后,特别感谢张庆春老师,他为教材提供了大量丰富的案例与文字详解。感谢上海美术电影厂的陆成法导演对本书的专业指导与审阅。同时对本书中引用的所有优秀动画片、优秀图例的原创作者或单位、中外著名动画公司、动画家表示衷心的感谢。

<div style="text-align: right;">

编 者

2018 年 8 月

</div>

目 录

第一章 运动规律的基本原理

第一节 动画运动的基本概念 ·········· 1
 一、时间、空间及速度的概念 ·········· 2
 二、时间、距离、张数、速度之间的关系 ·········· 4
 三、匀速、加速和减速 ·········· 5
 四、节奏 ·········· 7

第二节 动画与物质的特性 ·········· 8
 一、牛顿运动定律在动画中的应用 ·········· 8
 二、力学原理在动画中的应用 ·········· 10
 三、动画力学中弹性运动的运用 ·········· 11
 四、动画力学中惯性定律的运用 ·········· 19

第三节 曲线运动 ·········· 22
 一、曲线运动概述 ·········· 22
 二、曲线运动的类型 ·········· 22
 三、掌握曲线运动的基本要领 ·········· 27

思考和练习 ·········· 28

第二章 人物的基本运动规律

第一节 人体的结构 ·········· 29
 一、人体的结构概述 ·········· 29
 二、影响人体运动的因素 ·········· 31

第二节 人物行走的运动规律 ·········· 35
 一、人物行走的运动规律概述 ·········· 35
 二、绘制走路的基本步骤 ·········· 44
 三、人物循环走的设计方法 ·········· 47
 四、变化多样的行走动画 ·········· 48
 五、人物各种角度的行走 ·········· 54

第二节 人物跑步的运动规律 ·········· 59

一、人物跑步的运动规律概述 ･･････････････････････････････ 59
　　二、快跑的运动规律 ････････････････････････････････････ 64
　　三、跑步循环的设计方法 ････････････････････････････････ 65
　　四、各种角度跑步的图例 ････････････････････････････････ 65
第三节　人物跳跃的运动规律 ･･････････････････････････････ 75
思考和练习 ･･ 77

第三章　四足类动物的基本运动规律

第一节　四足类动物的分类、结构及特征 ･････････････････････ 78
　　一、四足类动物的分类与结构 ････････････････････････････ 78
　　二、蹄行动物的特征 ････････････････････････････････････ 80
　　三、爪类动物的特征 ････････････････････････････････････ 85
　　四、跖行动物的特征 ････････････････････････････････････ 88
第二节　四足动物行走的运动规律 ･･･････････････････････････ 89
　　一、四足类动物走路的基本运动规律 ･･････････････････････ 90
　　二、爪类动物与蹄类动物行走的区别 ･･････････････････････ 96
　　三、四足动物走路实例分析 ･･････････････････････････････ 97
第三节　四足动物跑步的运动规律 ･･････････････････････････ 103
　　一、四足动物奔跑的基本规律 ･･･････････････････････････ 103
　　二、蹄类动物奔跑范例 ･････････････････････････････････ 105
　　三、爪类动物跑步范例 ･････････････････････････････････ 109
第四节　四足动物跳跃的运动规律 ･･････････････････････････ 113
　　一、四足动物的跳、扑方式 ･････････････････････････････ 113
　　二、爪类动物的跳、扑方式 ･････････････････････････････ 113
　　三、蹄类动物的跳、扑方式 ･････････････････････････････ 115
思考和练习 ･･･ 117

第四章　禽类、鱼类、昆虫及爬行类动物的基本运动规律

第一节　家禽类的运动规律 ････････････････････････････････ 118

一、鸡走路的运动规律 ... 118
二、鸭走路的运动规律 ... 121
三、鹅走路的运动规律 ... 121
四、鸭、鹅划水的运动规律 123

第二节　飞禽类的运动规律 124
一、鸟的构造 ... 124
二、阔翼类动物飞行的运动规律 125
三、雀类飞行的运动规律 131
四、鸟飞翔范例 ... 133

第三节　鱼类的运动规律 136
一、鱼的外形结构及游动方式 136
二、鱼的类型及其运动方式 137
三、金鱼的运动规律 ... 140
四、海豚的运动规律 ... 142

第五节　昆虫及爬行类动物的运动规律 143
一、以飞行为主的昆虫的运动规律 143
二、以跳跃为主的昆虫（动物）的运动规律 146
三、以爬行为主的动物的运动规律 148

思考和练习 .. 151

第五章　自然现象中的运动规律

第一节　风的运动规律 153
一、风的形态特征 ... 153
二、风的表现法 ... 153

第二节　雨、雪、雷电的运动规律 159
一、雨的表现方法 ... 159
二、雪的表现方法 ... 163
三、雷电的表现方法 ... 165

第三节　水的形态特征运动规律 170
一、水的形态特征 ... 170

二、水的运动规律 …………………………………… 170

第四节　火的运动规律 …………………………………… 184
　　一、火的形态特征 …………………………………… 184
　　二、火的三种表现方法 …………………………………… 184

第五节　烟、云的运动规律 …………………………………… 189
　　一、浓烟 …………………………………… 189
　　二、轻烟 …………………………………… 193
　　三、气的运动规律 …………………………………… 195
　　四、云的运动规律 …………………………………… 195

第六节　爆炸的运动规律 …………………………………… 198
　　一、爆炸时发出的闪光 …………………………………… 199
　　二、爆炸物（炸飞的各种物体） …………………………………… 200
　　三、爆炸时冒出的烟雾 …………………………………… 200

思考和练习 …………………………………… 205

参考文献

第一章
运动规律的基本原理

学习目标：

- 掌握牛顿运动定律，正确理解力的原理，能够在动画片中表现物体的重量及运动。
- 掌握弹性、惯性的运动规律。
- 掌握曲线运动的类型特征，并能灵活综合应用。

学习重点：

- 掌握物体在运动状态中各元素（作用力、重力、摩擦力、空气阻力等）对其运动的影响。
- 掌握运用夸张变形的手法来表现物体的弹性与惯性运动。
- 掌握波形和曲线的运动特征，注意中间画的位置、形态，避免动作的呆板、机械。

　　一部成功的影片或动画片包括精彩的故事、吸引人的艺术特色、想象力丰富的人物表演。其中，生动而富有想象力的人物表演就是要根据剧情情境、影片风格以及角色的造型结构、性格特点、情绪状况等因素来做出不同的角色动作，所有的过程都是用角色的运动来表现的。不仅通过角色的造型、服饰、说话方式来表现动画角色的性格，还可以通过角色运动来刻画。也正是每个角色具有自己特有的动作，才使其拥有灵活、生动的表现力。在日常角色塑造中，对角色的动作、运动方式进行合理的夸张、归纳，总结出动画角色的运动规律。

　　制作动画时必须要了解各种物体如何运动，怎样去运动，即研究并掌握物体的运动规律，还要有丰富的时间掌握经验。我们知道，时间掌握在动画创作中似乎是不可捉摸的，但它却是影片成败的重要因素。运动是有规律可循的，但恰当的运动就需要经验。而时间对动画创作者来说是可塑的，既可压缩，也可延长。控制和处理时间关系在造成特殊效果和气氛方面有着无穷的魅力。本章就要通过大量的实例和精炼的讲解，从一般运动规律和时间掌握，人物、动物运动规律和时间掌握，自然现象运动规律和时间掌握几个方面，说明如何掌握各种物体的运动规律。确定动画的间距、张数和画稿在银幕上持续多久才能获得最佳效果，这关系到影片的节奏、速度和情调，关系到观众的反应。

第一节　动画运动的基本概念

　　动画片中的活动形象不像其他影片那样用胶片直接拍摄客观物体的运动，而是通过对客观物体运动状态的观察、分析、研究，用动画片的表现手法，一张张地画出来，一格格地拍出来，然后连续放映，使之在银幕上活动起

来的。因此，动画片表现物体的运动规律既要以客观物体的运动规律为基础，又有它自己的特点，而不是简单地模拟。研究动画片表现物体的运动规律，首先要弄清时间、空间、张数、速度的概念及彼此之间的相互关系，从而掌握规律，处理好动画片中动作的节奏。

一、时间、空间及速度的概念

运动是动画中最基本和最重要的部分，而运动中最重要的是节奏与时间。

时间控制是动作真实性的灵魂，过长或过短的动作会折损动画的真实性。除了动作的种类影响到时间的长短外，角色的个性刻画也需要时间控制来配合表演。量感是赋予角色生命力与说服力的关键，动作的节奏会影响量感，如果物体的动作（速度）和我们已有的视觉经验有出入时，将会产生不协调的感觉。

在计算机动画的制作上，修改动作发生的时间是相当容易的一件事，透过各种控制方式能对关键帧（Key Frame）做相当精准的调整，而预览（Preview）的功能比传统方式能够更快地观察出动画在时间上所发生的问题，所以要在动画片中表现物体的规律，首先要掌握时间、距离、张数及速度的概念及关系。

1．时间

所谓"时间"，是指影片中物体在完成某一动作时所需的用时长度，也就是这一动作所占胶片的长度（片格的多少）。动作所需的时间长，其所占片格的数量就多；动作所需的时间短，其所占片格的数量就少。

由于动画片中的动作节奏比较快，镜头比较短（一部放映 10 分钟的动画片大约可分切出 100～200 个镜头），因此在计算一个镜头或一个动作的时间（长度）时，要求会更精确一些，除了以秒为单位外，还要以"格"（或"帧"）为单位（1 秒包括 24 格）。动画片计算时间使用的工具是秒表。在想好动作后，自己一面做动作，一面用秒表测时间；也可以一个人做动作，另一个人测时间。对于有些无法做出的动作，如孙悟空在空中翻筋斗、雄鹰在高空翱翔或是大雪纷飞等，往往用手势做些比拟动作，同时用秒表测算时间；或根据自己的经验，用默算的办法确定这类动作所需的时间。对于有些自己不太熟悉的动作，也可以采取拍摄动作参考片的办法，把动作记录下来，然后计算这一动作在胶片上所占的长度（格数），再确定所需的时间。

运动时间决定了运动物体的速度、方式和质感。物体的运动并不是单一的，通常情况下都是交织出现的。由于时间上处理的不同，能体现出物体不同的质感和量感。如手拿一个球从空中自由下落有三种情况。

（1）轻飘飘地下落，这可能是气球。（见图 1-1）

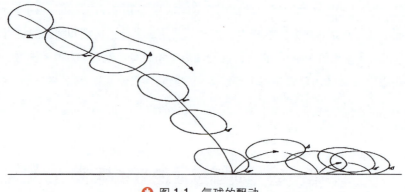

图 1-1　气球的飘动

（2）有一定加速度下落后又弹起，这可能是皮球。（见图 1-2）

（3）有大的加速度，下落后重重地不动，还砸了一个坑，这可能是铁球或铅球。（见图 1-3）

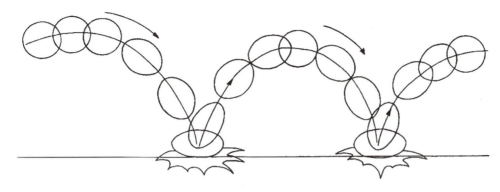

图 1-2 皮球的弹跳

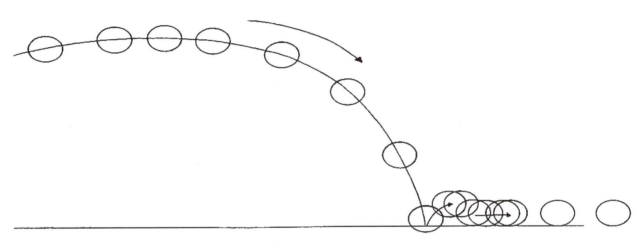

图 1-3 铅球的弹跳

从以上例子可以看出在动画片的制作中时间的重要性，因为不同的时间节奏可以表达出不同的质感和量感。

掌握动画时间唯一的准则是：经过动画检查，看是否达到了预期的效果，如果达到了就符合制作要求。我们研究动画的时间就是要对这个动作本身或促使物体运动的内因来进行认真地分析，从而通过活动着的角色体现出内在的意志、情绪、本能等。比如要表现一个物体的运动，首先，要考虑地心引力；其次，要考虑对抗地心引力的自身动力；最后，分析产生这个动作的心理原因和主观动机因素。

动画设计人员在设计动作时，要想对时间理解得深、掌握得好，就必须不断地从实践中获得经验，因为这有别于演员的表演，演员不需要去体会支配他（她）的肌肉和四肢如何来克服地心引力的变化，只要把注意力集中在表演上就可以，而一个动画设计人员则需费更多的心思去琢磨自己所画的平面上的无重量的形象，如何能够以一种令观众信服的方式活动着，这就是对动画设计人员对时间的理解和掌握程度的考验。

如手指动作的时间节奏的处理，动作起始慢，中间快，形成慢起慢停的节奏。（见图1-4）

我们在实践中发现，完成同样的动作，动画片所占胶片的长度比故事片、纪录片要略短一些。例如，用胶片拍摄真人以正常速度走路，如果每步是14格，那么动画片往往只要拍12格就可以得到真人每步用14格的速度走路的效果；如果动画片也用14格，在银幕上就会感到比真人每步用14格走路的速度略慢一点，这是由于动画的单线平涂的造型比较简单的缘故。因此，当我们在确定动画片中某一动作所需的时间时，常常要把我们用秒表根据真人表演测得的时间或纪录片上所摄的长度稍稍打一点折扣才能取得预期的效果。

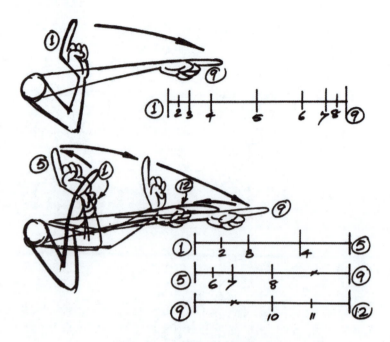

图 1-4　手指动作的时间节奏

2．空间

所谓"空间",可以理解为动画片中活动形象在画面上的活动范围和位置,但更主要的是指一个动作的幅度(即一个动作从开始到终止之间的距离)以及活动形象在每一张画面之间的距离。

在动画片制作过程中往往把动作的幅度处理得比真人动作的幅度要夸张一些,以取得更鲜明、更强烈的效果。此外,动画片中的活动形象做纵深运动时,可以与背景画面上通过透视表现出来的纵深距离不一致。例如,表现一个人从画面纵深处迎面跑来,由小到大,如果按照画面透视及背景与人物的比例,应该跑十步,那么在动画片中只要跑五六步就可以了,特别是在地平线比较低的情况下更是如此。

3．速度

所谓"速度",是指物体在运动过程中的快慢。按物理学的解释,是指路程与通过这段路程所用时间的比值。在通过相同的距离时,运动越快的物体所用的时间越短;运动越慢的物体所用的时间就越长。在动画片中,物体运动的速度越快,所拍摄的格数就越少;物体运动的速度越慢,所拍摄的格数就越多。

二、时间、距离、张数、速度之间的关系

由于动画片动作的速度与时间、距离、张数三种因素有关,而这三种因素中,距离(即动作幅度)是最关键的。动作幅度往往是构成动作节奏的基础,如果关键动作的幅度安排得不好,即使通过时间和张数的适当处理,对动作的节奏起到了一定的调节作用,其结果还是不理想。

当然,我们不能因此而忽视时间和张数的作用,在关键动作幅度处理比较好的情况下,如果时间和张数安排不当,动作的节奏还是表现不出来,这会使人感到非常别扭,不过这种修改比较容易,只要增加中间画的张数或是调整摄影表上的拍摄格数就可以了。中间画的张数越多,物体运动的速度越慢;中间画的张数越少,物体运动的速度越快。即使在动作的时间长短相同、距离也相同的情况下,由于中间画的张数不一样,也能造成细微的、快慢不同的效果。

动画片动作的时间、距离、张数三种因素的不同关系不仅与速度有关系,而且直接影响动作节奏的变化。(见图 1-5)

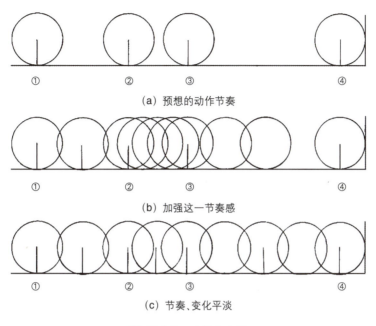

(a) 预想的动作节奏

(b) 加强这一节奏感

(c) 节奏、变化平淡

图 1-5　动作节奏图

现在我们分析一下时间、距离、张数三个因素与速度的关系。关于这个问题,初学者往往容易产生一种错觉:时间越长,距离越远,张数越多,速度就越慢;时间越短,距离越近,张数越少,速度就越快。但是,有时情况并非如此。现举例如下。

甲组:动画 24 张,每张拍 1 格,共 24 格(用时 1 秒),距离是乙组的两倍。

乙组:动画 12 张,每张拍 1 格,共 12 格(用时 0.5 秒),距离是甲组的一半。

虽然甲组的时间和张数都比乙组多一倍,但由于甲组的距离也比乙组加长了一倍,如果把甲组截去一半,就会发现与乙组的时间、距离和张数是完全相等的,所以两组动画的运动速度并没有快慢之别。

由此可见,当影响速度的三种因素都相应地增加或减少时,运动速度不变。只有将这三种因素中的一种因素或两种因素向相反的方向处理时,运动速度才会发生变化。现举例如下。

甲组:动画 12 张,每张拍 1 格,共 12 格(用时 0.5 秒),距离是乙组的两倍。

乙组:动画 12 张,每张拍 1 格,共 12 格(用时 0.5 秒),距离是甲组的一半。

甲组的距离是乙组的两倍,其速度也就相应地快一倍。由此可见,在时间和张数相同的情况下,距离越大,速度越快;距离越小,速度越慢。

需要说明的是,为了叙述方便,上面是以匀速运动为例,不仅总距离相等,而且每张动画之间的距离也相等。实际上,即使两组动画的运动总距离相等,如果每张动画之间的距离不一样(用加速度或减速度的方法处理),也会造成快慢不同的效果。

三、匀速、加速和减速

按照物理学的解释,如果在任何相等的时间内,质点所通过的路程都是相等的,那么质点的运动就是匀速运动;如果在任何相等的时间内,质点所通过的路程不都是相等的,那么质点的运动就是非匀速运动。

提示：在物理学的分析研究中，为了使问题简化，通常用一个点来代替一个物体，这个用来代替物体的点称为质点。

非匀速运动又分为加速运动和减速运动。速度由慢到快的运动称为加速运动；速度由快到慢的运动称为减速运动。

在动画片中，在一个动作从始至终的过程中，如果运动物体在每一张画面之间的距离完全相等，称为平均速度（即匀速运动）。（见图1-6）

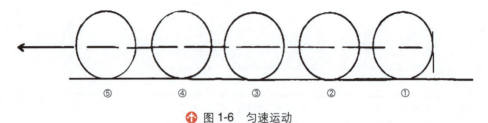

图1-6 匀速运动

如果运动物体在每一张画面之间的距离是由小到大，那么拍出来在银幕上放映的效果将是由慢到快，称为加速度（即加速运动）。（见图1-7）

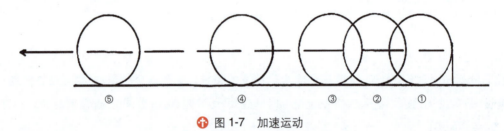

图1-7 加速运动

如果运动物体在每一张画面之间的距离是由大到小，那么拍出来在银幕上放映的效果将是由快到慢，称为减速度（即减速运动）。（见图1-8）

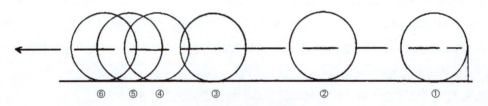

图1-8 减速运动

上面讲到的是物体本身的"加速"或"减速"，实际上，物体在运动过程中除了内在动力的变化外，还会受到各种外力的影响，如地球引力、空气和水的阻力以及地面的摩擦力等，这些因素都会造成物体在运动过程中速度的变化。比如由于有地球引力，则表现物体重量感的自由下落的运动是加速运动。由于物体受到外力的作用，其开始的运动是加速运动。（见图1-9）

下面我们就用时间关系来表现物体的特性。

运动着的物体突然受到外力的作用，其运动是减速运动。（见图1-10）

将动作的起始与结束放慢，加快中段动作的速度，放慢动作的起始与结束。我们知道肢体、对象等的移动并不是以等速度运动，而多半呈现为一个抛物线加（减）速度的运动形式。（见图1-11）

图1-9 拍案是加速度

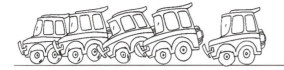

✤ 图1-10　汽车停车

✤ 图1-11　人行走时的摆臂节奏

　　对于一个从静止状态开始移动的动作而言,需要以先慢后快的设定来完成。在动作结束之前,速度也要逐渐减缓,突然停止一个动作会带来突兀的感觉。而每一个主要动作之间必须完整地填进足够的中间画面来使得每一个动作都会以平滑的感觉开始,而且以平滑的感觉结束,而不至于产生跳格或是动作生硬的情形(反之亦然)。由以上的分析可知,动作的速度变化可以清楚地说明动作的种类、程度,以及带给观者的不同感受。

　　在动画片中,不仅要注意较长时间运动中的速度变化,还必须研究在极短暂的时间内运动速度的变化。例如,一个猛力击拳动作的运动过程可能只有6格,所用时间只有1/4秒,用肉眼很难看出在这一动作过程中速度有什么变化。但是,如果我们用胶片把它拍下来,通过逐格放映机放映,并用动画纸将这6格画面一张张地摹写下来并加以比较,就会发现它们之间的距离并不是相等的,往往开始时距离小、速度慢,后面的距离大、速度快。由于动画片是一张张地画出来的,然后一格格地拍出来的,因此我们必须观察、分析、研究物体运动过程中每一格画面(1/24秒)之间距离(即速度)的变化,掌握它的规律,根据剧情规定、影片风格以及角色的年龄、性格、情绪等灵活运用,把运动规律作为动画片的一种重要表现手段。

四、节奏

　　对动画节奏的把握对于动画成功与否是至关重要的,整个影片的节奏是由剧情发展的快慢、蒙太奇各种手法的运用以及动作的不同处理等多种因素造成的。一般来说,动画片的节奏比其他类型影片的节奏要快一些,动画片动作的节奏也要求比生活中动作的节奏夸张一些。

　　动作的节奏是为体现剧情和塑造角色服务的。节奏与音乐相似,都是随着时间变化而运动的,我们研究人物角色表演时的肢体语言、脸部表情运动等问题,如果没有与时间节奏的相互配合,那是很难达到预期效果的。因此,我们在处理动作节奏时,不能脱离每个镜头的剧情和人物在特定情景下的特定动作要求,也不能脱离具体人物角色的身份和性格,同时还要考虑到电影的风格。

　　在日常生活中,一切物体的运动都是充满节奏感的。运动是具有快慢变化的,正是这种快慢呈现出了运动的

节奏感。不同情景下的人物情绪,呈现出来的肢体语言、脸部表情的节奏就不同。如动画影片《大闹天宫》中的孙悟空这个角色在运动中节奏就比较分明。当其是一个石猴时,这个角色的运动规律是孩童式的轻手轻脚,这种动作节奏是儿童性的。当孙悟空进入天庭以后,这个角色的运动节奏又发生了极大的变化,孙悟空此时已经是"齐天大圣",不再是一个小山头的猴王,为此它在行动上比较风风火火,也比较趾高气扬。

动作的节奏如果处理不当,就像讲话时该快的地方没有快,该慢的地方反而快了;该停顿的地方没有停,不该停的地方反而停了一样,使人感到别扭。因此,处理好角色动作的节奏,对于加强动画片的表现力是很重要的。

造成节奏感的主要因素是速度的变化,即快速、慢速以及停顿的交替使用,不同的速度变化会产生不同的节奏感,例如:

(1) 停止→慢速→快速,或快速→慢速→停止,这种渐快或渐慢的速度变化造成动作的节奏感比较柔和。

(2) 快速→突然停止,或快速→突然停止→快速,这种突然性的速度变化造成动作的节奏感比较强烈。

(3) 慢速→快速→突然停止,这种由慢渐快而又突然停止的速度变化可以产生一种"突然性"的节奏感。

由于动画片中动作的速度是由时间、距离及张数三种因素决定的,而这三种因素中,距离(即动作幅度)又是最关键的,因此,关键动作的动态和动作的幅度往往是构成动作节奏的基础。如果关键动作的动态和动作幅度安排得不好,即使通过时间和张数的适当处理对动作的节奏起了一些调节作用,其结果还是不会太理想,往往导致以后需做比较大的修改。

另外,我们不能忽视时间和张数的作用。在关键动作的动态和动作幅度处理得都比较好的情况下,如果时间和张数安排不当,动作的节奏不但表现不出来,甚至会使人感到非常别扭。不过这种修改较容易,可以增加或者减少动画中间的帧数。

动作的节奏是为体现剧情和塑造任务服务的,因此,我们在处理动作节奏时,不能脱离每个镜头的剧情和人物在特定情景下的特定动作要求,也不能脱离具体角色的身份和性格,同时还要考虑到电影的风格。总结起来,掌握了影响动画运动时间速度的各因素之间的关系,我们在创作中就要根据实际情况来决定采用何种办法来调节、操控动画的时间节奏,要有效地把握运动的形态特征。

随着技术的演进,传统的动画规律必然面临着新的转化,但动作设计的基本规律还是基础,这就是动画规律的价值。

第二节 动画与物质的特性

一、牛顿运动定律在动画中的应用

一个动画家经常问他自己的主要问题是:"当一个力加于某物体上时,该物体将会怎样?"他的动画做得成功与否,在很大程度上取决于他回答这个问题的正确性。自然界所有的物体都有自己的重量、结构和不同程度的柔韧性,所以,当外力加于其上时,每种物体都有符合自己特性的反应,这种反应是位置与时间的组合,这就是动画的基础。

动画由图画组成,这些图画本身既没有重量,也没有任何力加于它们上面。在某些抽象的动画中,图画还可以被处理为活动的平面图案。为了使动作有真实感,动画家必须参照牛顿运动定律。牛顿运动定律包括很多方面,其中包含使角色、物体活动起来的一切必要知识。当然,不是从字面上去理解这些定律,而是从对物体运动的观察中去理解。例如,人人都知道物体不会从静止状态中突然开始动作,即使是一发炮弹,发射时也要加速到最大

速度。物体也不会从运动中突然静止,当一辆汽车撞在水泥墙上,在最初的撞击后仍然向前冲,随后它才快速塌下,成为残骸。动画动作的精髓或核心不是物体重量的夸张,而是去夸张重量的趋向和特性。

每一个物体都有重量,只有在受力时才开始运动。这是牛顿运动的第一定律,具体表现为:任何物体在没有受到外力作用时,都保持原有的运动状态不变。自然界的一切物体都是因为受到力的作用才会产生运动。同时,物体在运动过程中,又会受到各种反作用力的影响和制约,使其运动的状态发生各种各样的变化。

物体重量越大,移动它需要的力也越大。一个重的物体比轻的物体有更大的惯性和动能。

一发炮弹,在静止时需要有很大的力去推动它(见图1-12)。当炮弹发射时,炸药的力量作用于炮筒中的炮弹,炸药爆炸的力量很大,有足够的力量使炮弹加速到相当高的速度。

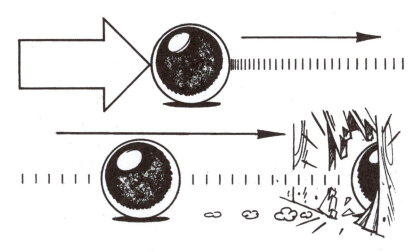

图 1-12 移动中的炮弹

在图1-12中,力使炮弹开始滚动并使之保持等速运动,需要另一个力才能使之停止。假如遇到一个障碍物,炮弹或被阻止,或撞碎障碍,或继续前进,要取决于速度情况。假如在粗糙的表面上滚动,它会很快停止,但假如在光滑的表面上滚动,因摩擦力较小,要滚动相当长的时间才会停止。

因此,在动画片中要表现很重的物体时,动画导演必须用较多的时间来表现动作的开始、停止或改变动向,以使物体有令人信服的沉重感。动画设计人员的任务就是要画出有足够的力加在炮弹上,使它开始移动、停止或转换方向。

一个气球,只需要很小的力去移动它就能使之运动,但空气阻力会使它很快停止动作。(见图1-13)

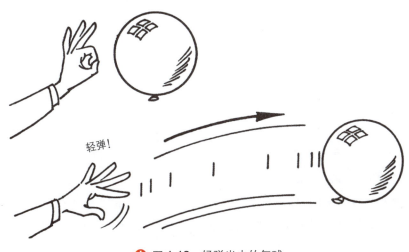

图 1-13 轻弹出去的气球

轻的物体阻力很小。比如图1-13中,推动一个气球,只需手指轻轻一弹就已足够使它加速移动。当它移动时,因动能很小,空气的摩擦力就会使它很快减速,所以它不会移动太远。

图1-12和图1-13这两个图例中都画出了运动的间隔距离,可以看出,如果要在银幕上表现出物体的重量感,完全取决于动画的间隔距离,而不在于动画造型本身,否则再漂亮、再逼真的动画也没有意义。

二、力学原理在动画中的应用

1. 动画力学的概念

学好动画运动规律,就一定要了解和掌握物理学中力的理论和规则。用动画的语言表现物体之间的力的关系就是动画力学。

根据科学的理论,我们知道在宇宙中所有物体的运动都是由物体与物体的相互作用产生的,即作用与反作用的道理。而原画与运动规律的设计工作正是在纸上描绘物体的运动,所以了解物体之间的物理运动关系是我们做好原画与运动规律工作的一个前提。真实世界的力的关系要通过动画的处理才能在动画片中合理存在。

力学原理在动画片中的应用,实际上就是动画片根据力学原理,把作用力和反作用力、加速度、减速度等物理现象具体运用到动作设计中去,并且加以充分发挥,使画出来的动作产生特殊的效果,形成动画片动作本身的特性。

在动画制作的过程中要如何画才能正确、合理地反映物体的运动规律呢?要运用动画力学原理,把现实中的力夸张、强化,也可以利用时间所产生的距离感,进而强化动力的效果。例如,弹跳皮球的原画,在现实中我们看不清皮球落地时由于重力产生的变形,而在动画中,皮球落地这一张帧会被设计成一个压扁了的皮球,全部原画、动画完成后在连续播放时,我们就会感觉到动画中皮球的弹力。(见图1-14)

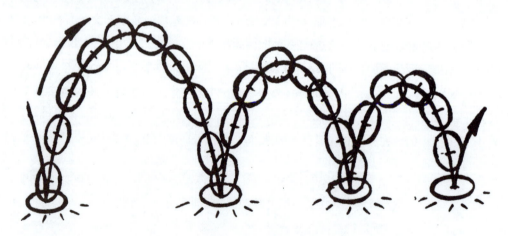

✜ 图1-14 弹跳的皮球

2. 作用力与反作用力

在实际生活中,当一个物体受到力的作用,就会从静止状态开始产生运动,在运动过程中的物体又会受到阻力、引力、摩擦力等反作用力的影响,产生运动方式和运动速度上的改变。

例如,被人用力抛出去的皮球受到作用力支配,便会在空中朝前运动。但球在空中因为受到空气阻力(反作用力)的影响,皮球的前进动力就会减弱,速度就会减慢。当作用力逐渐消失,球体受到地心引力(反作用力)的制约,便呈抛物线运动方向落向地面。

又如空中的飞行物体,虽然不用考虑表面摩擦,但多了风和空气阻力的影响。进行动画创作时,我们要以普通的力学原理来大致估量出运动的距离和时间,以及运动过程中的速度。动画片是一种创造性的艺术,因此,打破或颠倒这些法则就可能成为一种常规。(见图1-15)

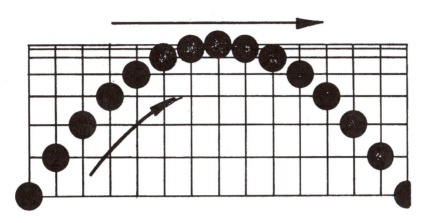

🔺 图1-15　球向上抛出时运动轨迹呈抛物线形式

在作用力、摩擦力、重力的作用下,一定质量的物体从起始位置移动到最终位置,各元素决定了它的速度,而速度体现在动画制作中就是距离和时间。距离是每格动画物体移动的位置差异,而时间则是最终的动画格数。

3．摩擦力的作用

摩擦力的大小取决于物体的重力、接触面积和摩擦表面的光滑程度。重力越大,摩擦力就越大;摩擦表面越粗糙,摩擦力就越大;摩擦力越大,物体运动所受的阻力也就越大。人们滑冰的时候冰面比较光滑,摩擦力小,运动速度相对变化平缓,可以用接近匀速的运动来表现,但在转弯或者有起伏的地方滑冰,就要有加减速度的变化。刹车是强摩擦力的运动,是速度逐渐变小的减速运动。

三、动画力学中弹性运动的运用

在动画运动规律学中不论是有生命的角色还是无生命的物体,它们的夸张性表现都是根据力学原理进行的动画艺术创作,主要有情节夸张、构思夸张、形态夸张、速度夸张,有情绪的夸张、时间的夸张、重力的夸张、行动的夸张和方向的夸张等。下面我们来探讨动画力学中弹性运动的运用。

物体在受到力的作用时,它的形态或体积会发生改变。在物体发生变形时,会产生弹力,当形变消失时,弹力也随之消失。我们把这种因为物体受到外力作用而产生变形的运动称为弹性运动。

任何物体在受到力的作用时都会发生"形变",不发生形变的物体是不存在的。只是物体质地不同,所受到力的大小不同,因此形变也会不一样。

物理学已证明了任何物体都会发生弹性变形,动画片中可以根据剧情或影片的风格需要,运用夸张变形(压扁与拉长)的手法表现其弹性运动,关键在于何时用、用多少。(美国动画片中运用弹性运动较多。)

1．动画的弹跳规律

弹跳一方面是指利用肌体或器械的弹力向上跳起的动作,比如,人具备弹跳的能力(跳远、跳高、跳绳都属于弹跳运动)。(见图1-16)

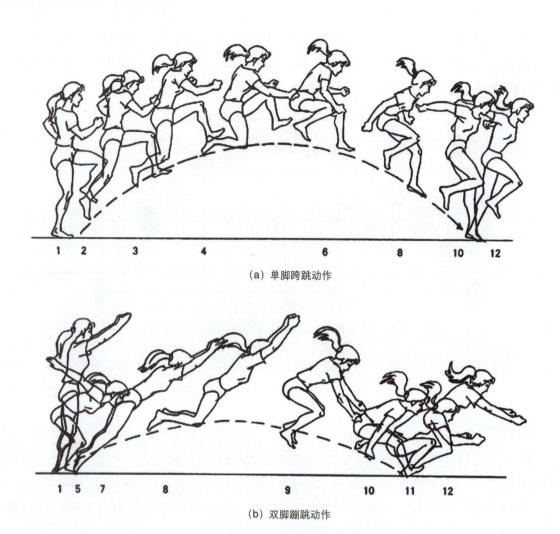

(a)单脚跨跳动作

(b)双脚蹦跳动作

图1-16 写实人物弹跳动作分解图

弹跳另一方面是指弹起、跳动。比如,皮球因其质感,降落下来着地后会有多次弹起的运动,我们称之为皮球的弹起,这就是弹性运动。

另外,速度、力向下并作用于地面时就产生了弹跳力。

在动画片中经常出现弹性的运动,只因各种物体的质感不同,弹性的大小也不同。比如,皮球落在地面上,由于自身的重力与地面的反作用力,使皮球发生形变,产生弹力,因此,皮球就从地面上弹了起来。皮球运动到一定高度,由于地心引力的作用,皮球落回地面,再发生形变,又弹了起来。(见图1-17)

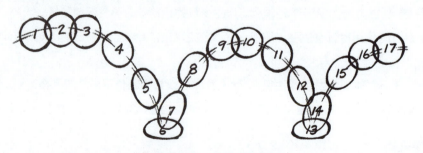

图1-17 皮球弹性分解图

在图1-17中,皮球沿着一条清晰的轨迹运动。大家可能已经注意到皮球在上、下弹跳时的动作类似。

(1)原画4和5之间,当皮球落下时,速度是增加的,在绘制这两张原画时,注意距离要较远些。

(2)原画5、7、12、14中,当球落下和上升时,球处于"拉长"状态。

(3)原画10中球处于最高点时,运动会慢下来。绘制这张原画时距离要靠近一些,并且球会重新回到最自然且正常的形状。

(4)原画13和6中,当球被撞击时,它会反冲并且会被压扁。

弹性运动规律包含了以上几种运动的特征,同时要注意把握好速度与节奏。(见图1-18)

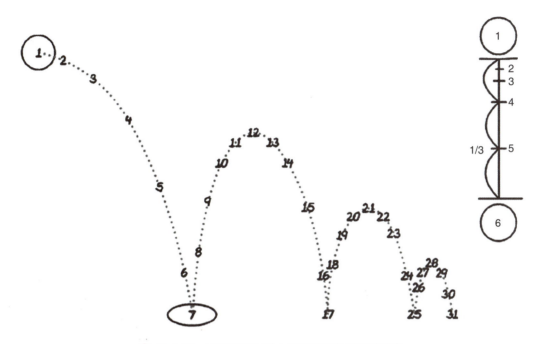

图1-18 皮球弹性运动中原画的张数及运动节奏

我们把弹性运动规律运用在动物与人物等角色上的效果见图1-19和图1-20。

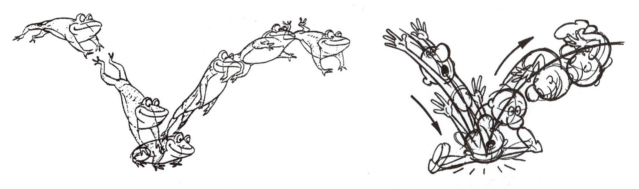

图1-19 青蛙弹性变形的运动变化过程　　图1-20 人物弹性变形的运动变化过程

在皮球的弹跳运动中,我们可以把效果图画得更好,此时需要加入一个球被挤压前的地面接触图。(见图1-21)

在图1-21中,在原有的基本球体弹跳运动过程中,为了使运动更富有活力和变化,又加入一个球刚刚碰到地面的接触原画,让前面一张画往前让开一些空间,之后再让球压扁,这样在原有的运动中就有了更多的细节变化,令整体动作更为生动与灵活。

下面以青蛙的例子来阐述同样的规律。在图1-22中,先让青蛙的一双前脚接触地面,然后再下蹲;当它再次起跳时继续让它后面的双脚接触地面,然后起跳,这样会使它被赋予新的动作特点。

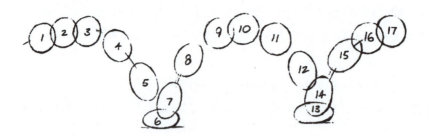

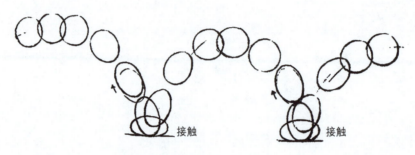

图 1-21 球的弹性运动

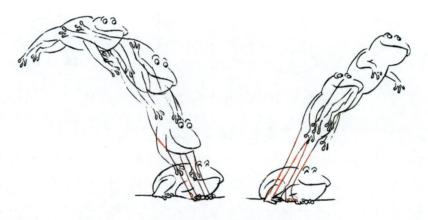

图 1-22 青蛙的弹性运动

再比如,图 1-23 和图 1-24 演示了人落地及弹起时的运动状态。

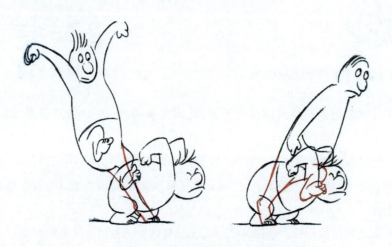

图 1-23 人落地及弹起时的运动状态(1)

第一章 运动规律的基本原理

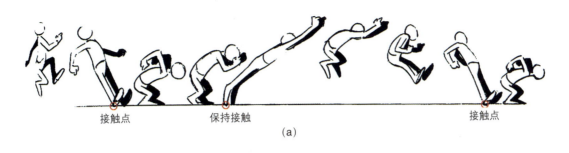

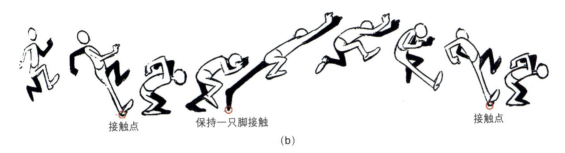

● 图1-24 人落地及弹起时的运动状态（2）

在图1-24中，（b）图把（a）图中动作的动态做了一些修缮，改变了一些细节部分，在跳跃的大动作里加入更多的小动作，并进一步地分解了动作，令整体上的动作更加生动、自然。

2．弹性的夸张变形状态

变形是根据力学原理进行艺术夸张的一种手段。

既然物理学已经证明任何物体都会发生变形，那么在动画片中，对于变形不明显的物体，我们可以根据剧情或影片风格的需要，运用夸张变形的手法表现其弹性运动。

当然，弹性变形由于物体质地、重量和受力的大小不同，所产生的弹跳力及变形幅度也会有差异。有的物体变形比较明显，产生的弹力较大；有的物体变形不明显，产生的弹力较小，不容易被肉眼察觉。由于重量和材料的不同，物体与地面接触时的反应是不同的。一些物体，如木块、纸团、人或动物等也能产生弹性变形，因为这类物体的弹力小，变形幅度不是十分明显。如果想让人产生弹性变形，就要对动作姿态进行变形夸张，并且掌握好动作的速度与节奏，这样才会使动作效果更加明显和强烈。

画好物体的变形要注意：①弹性及惯性都存在拉长和压扁的变形形体；②在动画片中的变形很多要依据物体本身的形态及一定的想象力来做，可多临摹作品并进行不断地总结、体会。图1-25展示了动物角色起跳时的压缩与拉伸变形处理。

● 图1-25 动物起跳时的弹性变形

另外，当一个物体受到强烈的挤压时，它会向上反弹，但是如果它在终止动画时就停在落地点不动，看上去就会像冻住了一样。通常情况下，动画中的物体会逐渐地慢下来，它们一般不会突然地终止（除非试图达到一个突然凝固的效果）。

一般来说，一个物体在恢复它原来的形状过程中会反弹很多次。（见图 1-26）

在图 1-26 中，原画 1 手提箱落下，原画 2 强烈压缩，原画 3 大伸展，原画 4 小压缩，原画 5 恢复到原来状态的小伸展。

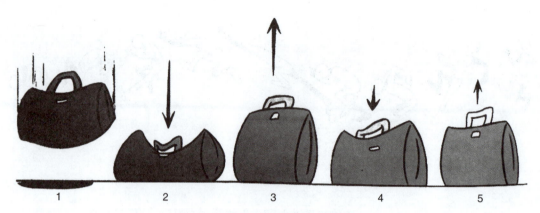

✟ 图 1-26　包落地后发生弹性变形

弹性变形在角色运动中应用广泛，比如，当人物做出重要的动作之前，他先要移向相反的方向，这个移动叫起势，它使剧烈的动作显得更剧烈，因为它给角色加上了更长距离的推力。（见图 1-27）

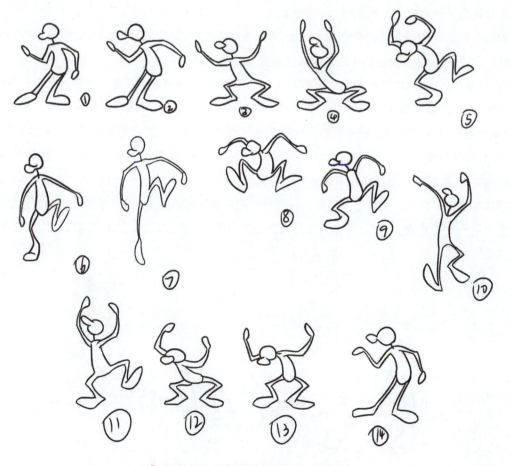

✟ 图 1-27　人起跳时的压缩与拉伸运动

3．弹性运动范例

下面分析一些弹性运动的范例。

在图1-28中,牛力大无比地撞击大树时,身体前倾,因用力过猛,整个身体发生了弹性变形,全身压扁蜷缩,跟随的尾巴也随之有自身的曲线运动。

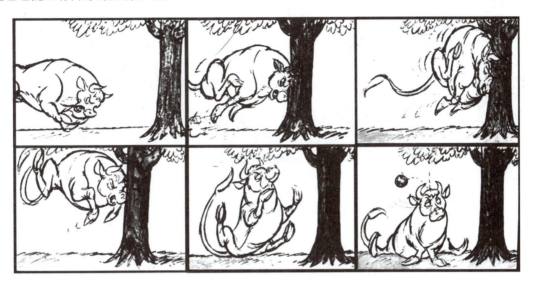

✥ 图1-28　牛撞树时的弹性变形状态

在图1-29和图1-30中,人物动作柔软、生动,弹性极强。这里设计的动作幅度较为夸张,人物在预备起跳时让我们看到了动画设计师丰富的想象力,动作形态绘制的夸张程度使弹性得以完美地呈现。

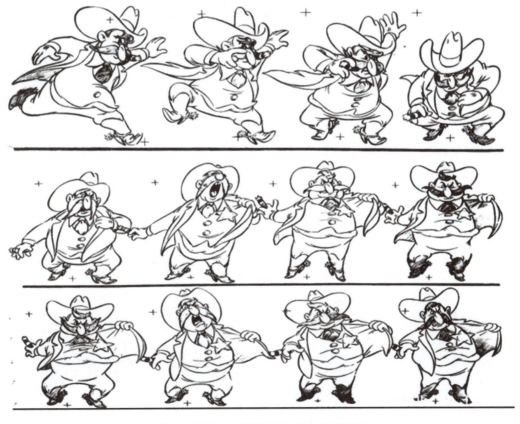

✥ 图1-29　人落地时的压缩与拉伸运动

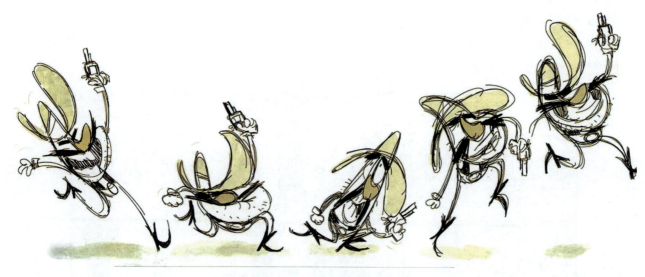

图 1-30　卡通人物的弹性运动

图 1-31 和图 1-32 中的卡通角色及人物的弹性运动也十分逼真、生动。

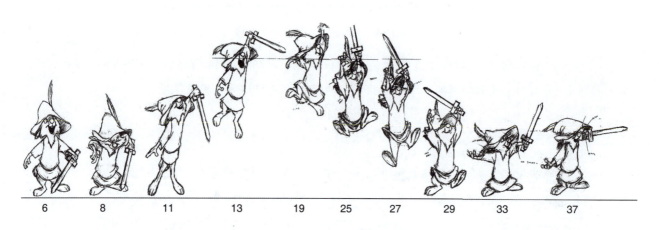

图 1-31　卡通角色的弹性运动

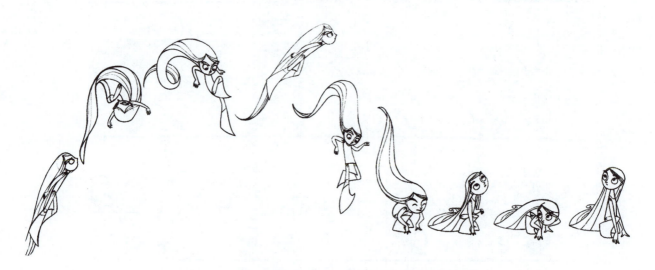

图 1-32　卡通人物的弹性运动（选自动画片《凯尔经的秘密》）

四、动画力学中惯性定律的运用

1. 惯性定律

人们在大量的生活和工作实践中经过概括认识到：如果一个物体不受任何外力作用，它将保持静止状态和匀速直线运动状态，这就是惯性定律。

由此可知，任何物体都具有一种企图保持它原来的静止状态或匀速直线运动状态的性质，这种性质就叫惯性，如前进中的木块。（见图1-33）

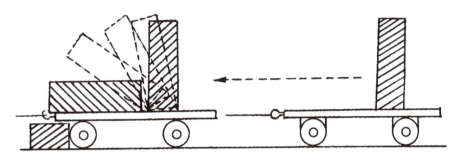

图1-33 前进中的小木块

通过上面的实例我们可以看出：一个做匀速直线运动的木块直立在小车上，小车沿着桌面运动，当前进运动着的木块突然被阻而终止运动，由于木块的底部和车面之间有摩擦力，小车也随之停止，但上面的小木块由于惯性作用，还要保持原来的运动状态，所以木块倒向了前方。

惯性定律就是牛顿第一运动定律，是指一切物体在没有受到外力作用（或受到外力作用，但外力的合力为零）时，物体由于具有惯性，总保持静止状态或匀速直线运动状态的一种运动规律。它的实质揭示了力和运动的关系：力不是维持物体运动速度（状态）的原因，而是改变物体运动速度（状态）的原因。两者不是一回事，要注意区分。

2. 惯性的表现

（1）一切物体都有惯性，在日常生活中，表现物体惯性的现象是经常可以遇到的。

例如，站在汽车里的乘客，当汽车突然向前开动时，身体会向后倾倒，这是因为汽车已经开始前进，而乘客由于惯性还保持静止状态的原因；当行驶中的汽车突然停止时，乘客的身体会向前倾倒，这是由于汽车已经停止前进，而乘客由于惯性还保持原来速度前进的原因。

（2）当物体受到力的作用时，看是否容易改变原来的运动状态。

有的物体运动状态容易改变，有的则不容易改变。运动状态容易改变的物体，保持原来运动状态的能力小，我们说它的惯性小；运动状态不容易改变的物体，保持原来运动状态的能力大，我们说它的惯性大。

惯性的大小是由物体的质量决定的。物体的质量越大，它的惯性越大；物体的质量越小，它的惯性越小。

例如，一辆重40千克的大型平板车的质量比一辆小汽车的质量要大得多，它的惯性也就比小汽车的惯性大得多，因此大型平板车起步很慢，小汽车起步很快；大型平板车的运动状态不容易改变，小汽车的运动状态则容易改变。

3. 惯性变形的状态

动态变形是根据力学的原理进行艺术夸张的一种手段，在动画片中，可把生活里的各种物理现象加以夸大和强调，用形象化的手法将它展示在人们面前。

在惯性运动中，根据力学惯性的原理，夸张形象动态的某些部分叫作惯性变形。在动画片中，常常运用惯性变形的手法来强调运动特性，突出运动效果，以便取得更为强烈的效果。

在运用惯性变形表现时，要经常在我们的日常生活中注意观察，研究和分析惯性在物体运动中的作用，掌握它的规律，将它作为我们设计动作的依据。

在动画片中表现物体的惯性运动时，不能只是按照肉眼观察到的一些现象进行简单的模拟，应该根据这些规律，充分发挥自己的想象力，运用动画片夸张变形的手法取得更为强烈的艺术效果。

在运用夸张变形的手法表现物体的惯性运动时，必须掌握好动作的速度与节奏，速度越快，惯性越大，夸张变形的幅度也越大；反之，就越小。由于变形只是一瞬间，所以只要拍摄几个格，就可迅速恢复到正常形态。夸张变形的幅度大小要以动画片的内容和风格样式来定。（见图1-34）

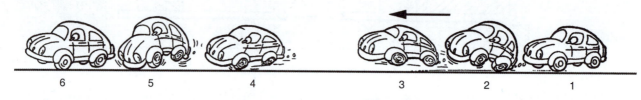

图1-34 "突然刹车"的惯性运动（1）

在图1-35中，汽车在平稳地行驶，因突然地刹车导致前轱辘压扁，后轱辘翘起，整个车身发生较大的翻转，这是惯性较大所产生的强烈效果。

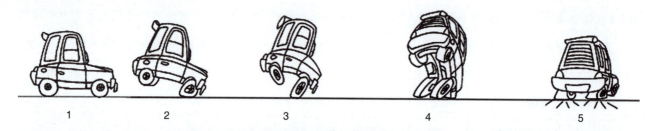

图1-35 "突然刹车"的惯性运动（2）

图1-36中疾驰的汽车突然刹车，由于轮胎与地面产生的摩擦力将汽车的预备动作给予夸张的处理，使车身变成圆拱形，车身后座向下压扁挤缩；在行驶过程中车身又极速拉长，车轮则变成倾斜的椭圆形；在刹那间撞击障碍物时，车身由于惯性作用继续向前行进，车身和车轮发生变形，甚至使车辆前翻，这就是在动画动作中运用惯性变形造成急刹车时的强烈效果。

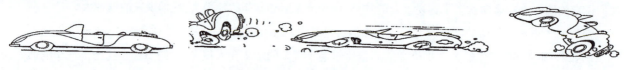

图1-36 夸张的惯性运动

突然停步与突然刹车的惯性运动相似，如图1-37所示。

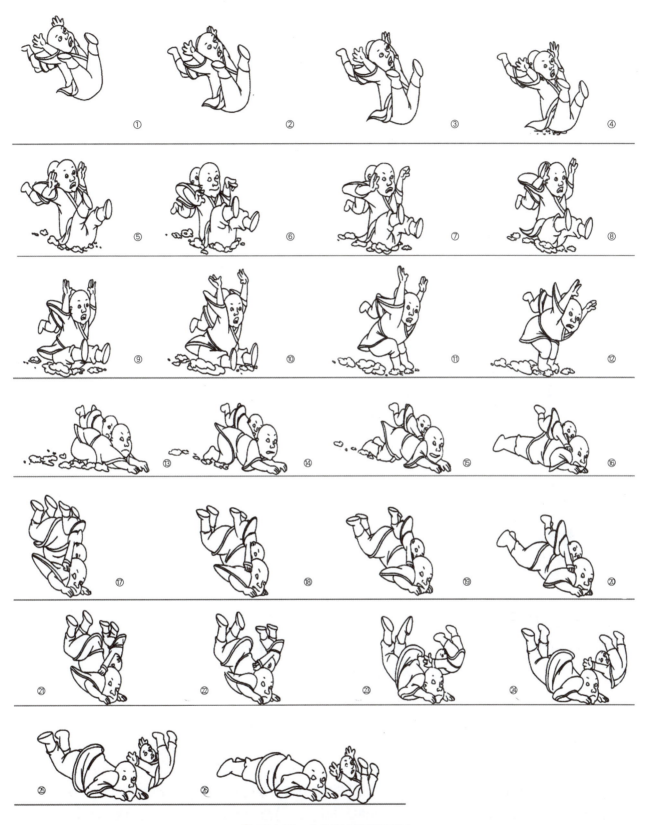

图 1-37 突然停步的惯性运动

在动画创作中,我们可以利用弹性和惯性等力学原理,采取夸张、变形这一特殊的手段以求强调动作效果,突出运动特征,给人产生强烈的印象,使动画片的动作更生动、更有特色。

4．表现惯性变形时的要点

（1）必须掌握动作的速度与节奏，速度越快，惯性越大，夸张变形的幅度也越大。

（2）由于变形只是一瞬间，所以只要拍摄几个格，就要迅速恢复到正常形态。

（3）夸张变形的幅度大小要以动画片的内容和风格样式来定。

（4）不要只是按照肉眼观察到的一些现象进行简单的模拟，而是要根据这些规律，运用夸张变形的手法取得更为强烈的动态效果。

第三节　曲 线 运 动

生活中存在着大量的曲线运动，有的简单、有的复杂。曲线运动是由于物体在运动中受到与它的速度方向成一定角度的力的作用而形成的。曲线运动是动画片绘制工作中经常运用的一种运动规律。

一、曲线运动概述

曲线运动是区别于直线运动的一种运动，它是曲线形的、柔和的、圆滑的、优美和谐的运动。凡表现人物、动物以及物体、气体、液体的柔和圆滑、飘忽优美的动作，以及表现各种细长、轻盈、柔软和富有韧性、黏性、弹性物体的质感，都采用曲线运动的技法。

曲线运动能使动画片中的人物、动物的动作以及自然形态的运动产生柔和、圆滑、优美的韵律感，并能帮助我们表现各种细长、轻薄、柔软以及富有韧性、弹性物体的质感。

二、曲线运动的类型

动画片中的曲线运动大致可以归纳为以下三种类型，即弧形运动、波形运动和 S 形曲线运动。

1．弧形运动规律

弧形运动是指一个物体在运动过程中由于受到各种外力的作用，呈弧形的抛物线曲线运动状态。

表现弧形（抛物）运动的方法很简单，只要注意以下两点。

（1）抛物线弧度大小的前后会有变化。

（2）要掌握好运动过程中的加减速度。

弧形曲线运动示意图见图 1-38 和图 1-39。

韧性、柔软或其一端固定在一个位置上的物体，当受到力的作用后，它的运动线及运动过程也会产生非直线的弧形曲线运动，如挥动细长的竹竿，北风吹动的草、芦苇和树枝的摆动。（见图 1-40 和图 1-41）

表现人物、动物身体及四肢关节比较柔和的运动过程也是弧形曲线运动。（见图 1-42 和图 1-43）

2．波形运动

柔软的物体在受到力的作用时，其运动呈波形曲线。在物理学中把振动的传播过程叫作波。凡质地柔软的物体由于力的作用，受力点从一端向另一端推移就产生波形的曲线运动。（见图 1-44）

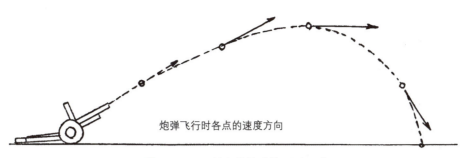

图 1-38 射出的炮弹的弧形运动

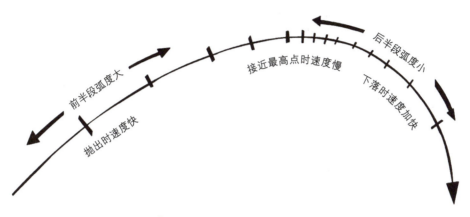

图 1-39 弧形运动的张数节奏

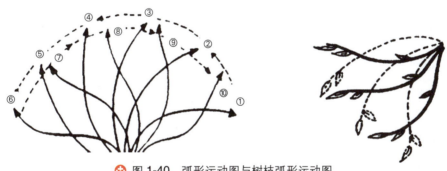

图 1-40 弧形运动图与树枝弧形运动图

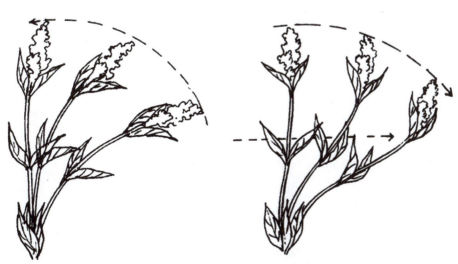

图 1-41 风吹草动的弧形曲线运动

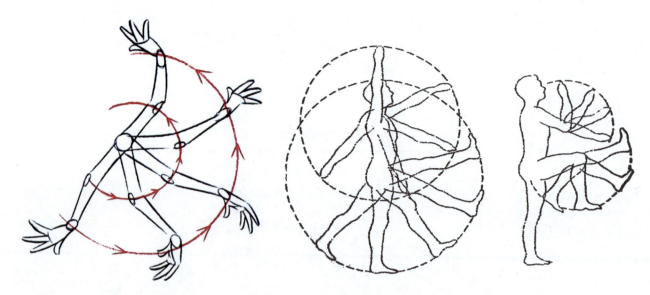

图 1-42　胳膊运动时其端点质点呈弧形运动　　图 1-43　人体四肢运动时其端点质点呈弧形运动

图 1-44　波形的曲线运动图

波形的曲线运动的应用范围：凡是表现质地柔软、轻薄的物体，比如形态飘忽且变化随意的气体、液体，以及要表现人物的轻柔、优美舞姿、体操、游泳等动作，要表现的动作姿态和运动过程就不能是僵硬的、直线运行的，而应采用波形的曲线运动方式。

波形曲线运动举例：旗杆上的彩旗随风飘扬，人的头发或衣衫、胸前的丝巾、手中的缎带随着舞蹈者姿态的变化而产生的运动等诸如此类的运动。（见图 1-45）

为了更好地理解波形的曲线运动规律，可以通过滚动的圆球对旗子的边线造成的影响来加以了解。（见图 1-46）

又如，田野里被风吹动的麦浪、江河湖海中的水浪，以及袅袅升起的炊烟和空中飘忽不定的云彩等。（见图 1-47）

3．S 形曲线运动

S 形曲线运动的特点，一是物体在运动时本身呈 S 形；二是细长物体在做波形运动时，其尾端质点呈 S 形运动。

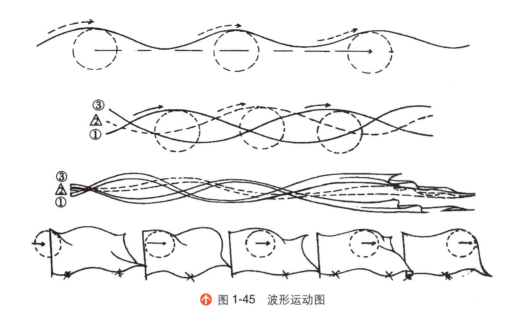

图 1-45 波形运动图

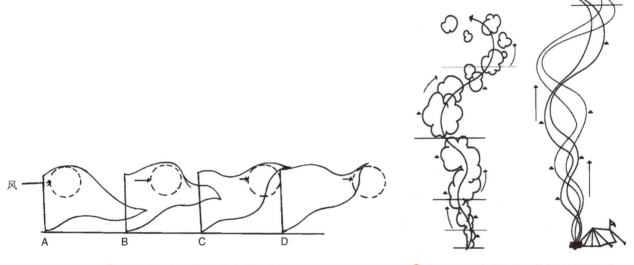

图 1-46 旗子飘动的曲线运动图　　　　图 1-47 袅袅升起的炊烟为波形运动

表现柔软而又有韧性的物体，主动力在一个点上，依靠自身或外部主动力的作用使力量从一端过渡到另一端，它所产生的运动线和运动形态就呈 S 形曲线运动。

由于物体质地的不同或受力大小的不一样，S 形曲线运动的幅度也会有所差异。

1）S 形曲线运动规律

（1）物体本身在运动中呈 S 形。（见图 1-48～图 1-50）

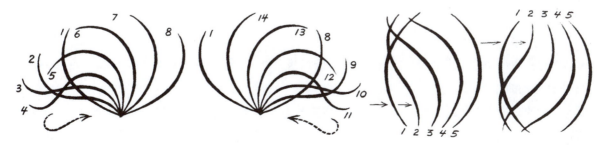

图 1-48 动物的细尾巴在运动中呈 S 形

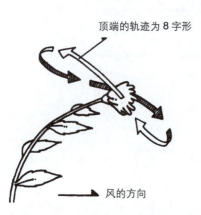

图 1-49 植物的顶端轨迹为 S 形曲线

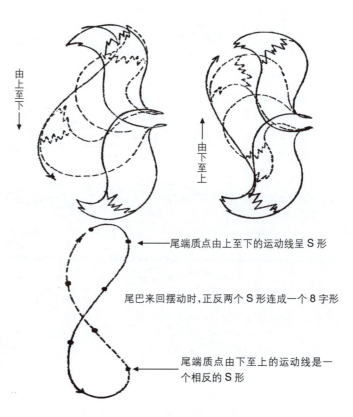

图 1-50 松鼠尾巴的 S 形运动

（2）物体尾端质点的运动线也呈 S 形。（见图 1-51）

图 1-51 鸟上下扇动翅膀的 S 形曲线运动（1）

大鸟在空中飞行，翅膀在做 S 形的运动，其尾端的翅膀沿着 8 字形路线不断循环运动着。（见图 1-52）

2）曲线运动的综合应用

以上所讲的只是曲线运动中的一些基本规律，在实际工作中，我们常常会遇到一些物体的运动中同时存在着多种曲线运动类型。比如，既有波形曲线运动，又有 S 形或螺旋形曲线运动，如旋转挥舞的彩绸动作。（见图 1-53）

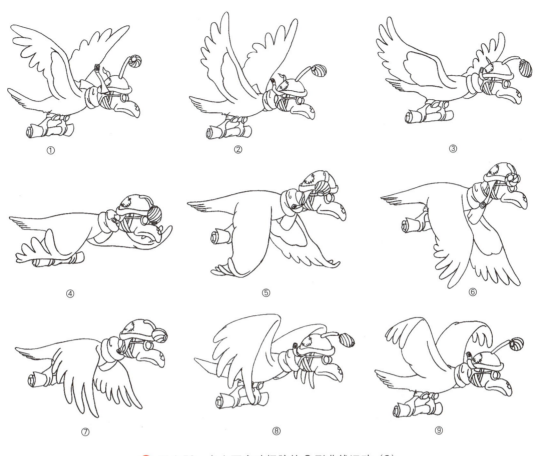

🟠 图 1-52　鸟上下扇动翅膀的 S 形曲线运动（2）

🟠 图 1-53　旋转挥舞的彩绸动作

因此，我们在理解基本规律以后，还必须在实际工作中加以组合、变化、灵活运用才能取得生动的效果。

三、掌握曲线运动的基本要领

为了画好曲线运动的动画，必须弄懂和掌握以下三点基本要领。

1. 主动力与被动力

主动力与被动力是指动作的力点（起动点）与被动点（带动点）的相互关系。任何一个动作的产生，都应

该注意它主动力的位置,分析运动过程中哪个部位是产生动力的所在,哪个部位是受主动力作用后被带动的运动。例如,动物尾巴的根部是产生主动力的地方,尾巴中段和尾尖都是带动的部位。有了明确的认识,才能使曲线运动的中间画符合运动规律。

2．运动的方向

在画曲线运动动作的动画时,应当明确了解关键动态原画所规定的运动方向,也就是说,物体被力所推动的方向。

在两张关键动态原画之间画动画时,从整体到局部,应当始终如一地朝一个方向运动,中间不能随意改变方向而逆向运动。如果搞错了方向,必然会产生相反或紊乱的效果。

3．顺序朝前推进

物体在曲线运动过程中如无特殊原因,它的运动规律必须是朝着一个方向有序进行的。这是由于力的作用在不断延续,直到力消失。因此,在勾画曲线运动的中间过程中,一定要按照原画的编号顺序一张一张地朝一个方向渐变,不可中途停顿、中断或颠倒次序。

在实际工作中,这三种技法常常要紧密地联系在一起,并且是相辅相成的。

思考和练习

1. 完成三个不同材质的球(气球、皮球、铅球)从空中自由下落的原动画设计练习。
2. 完成弹性动画练习。要求以简单的物体进行弹性运动,根据物体的质量、运动的方式,结合弹性运动规律进行相应的夸张变形,使运动生动、灵活、节奏感强。
3. 完成惯性变形的练习。
4. 绘制综合体现曲线运动的动画。

第二章 人物的基本运动规律

学习目标：
- 掌握人体的基本结构，并了解影响人体运动的因素。
- 掌握人物行走、跑步、跳跃的基本规律。

学习重点：

掌握人物各角度走路与跑步的运动规律。

第一节 人体的结构

动画片中人物以外的造型几乎都以人物的模式、拟人化的造型出现，因此，必须掌握人物活动的规律。而要研究人的动作规律，首先要了解人的生理结构，只有掌握了人物的画法，才可以说是合格的动画设计师。当然，人物的素描、速写也很重要。但是在动画片里，总是把动作视为最重要的。人物也有他的活动规律，依靠所掌握的这些规律，便具备了正确画好人物动画的条件。

一、人体的结构概述

1. 人体的骨骼

人体的骨骼是动作的结构架子，是构成各种动态的基础。

骨骼在人体中起着支架的作用，各骨端借软骨、韧带、关节连结起来，是对人体外形和动作最有影响的部分。

躯干分脊椎和胸廓。下肢分髋部、腿部、足部，上肢分肩部、臂部、手部。人体骨骼的形状是多种多样的，有长有短、有圆有扁、有刚有柔，通过关节紧密结合在一起，并附着肌肉，构成人体的支架。

骨骼赋予了人体基本的形态，起着保护、支持和运动的作用。人类凭借骨骼才能直立、走、跑、做许多特殊的动作。人的骨骼是动作的结构架子，构成各种动态的基础。人的骨骼系统，在结构和平衡上是非常复杂与巧妙的，它能做出各种各样的动作。人的骨骼功能，除了维系肌肉之外，又起到保护内脏的作用。（见图2-1）

我们在做任何动作时，脑子里必须有骨骼的整体印象，因为它决定着动作姿态是否正确、动态是否平衡。人体的骨骼是一块一块的，要成为人体的支架，就需要关节将它们连结起来，在各骨端之间的关节是由骨端、韧带、软骨、关节囊等构成的组织，既牢固又活动，有的可以屈伸，有的可以外展、内收，有的可以旋内、旋外，还有的可以绕环运动，是人体各肢体得以灵活运动的关键。（见图2-2）

图 2-1　人体的骨骼图

图 2-2　人体骨骼与关节图

关节由两块或两块以上的骨骼相连,可以分为固定关节、半动关节和活动关节。

人体内的某些关节连接起来以后,骨几乎不能活动,这种关节叫固定关节。

人体内的关节连接以后,相邻骨骼活动自由度较小,这种关节叫半动关节。

事实上,人体内的大部分关节是活动关节。如颈部、腰部、肩关节、肘关节、腕关节、手掌指关节、髋关节、膝关节、踝关节、足部。

2．人体的肌肉

人体的肌肉组织是牵动骨骼完成动作任务的重要组成部分,肌肉是骨骼运动的动力器官,是人产生力量的物质基础。肌肉的功能就是收缩,它的收缩牵动着骨骼运动,比如,人类的奔跑、搏斗、跳跃等。(见图2-3)

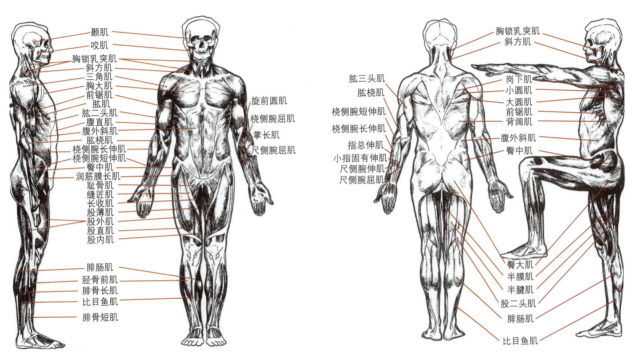

图 2-3　人体肌肉图

二、影响人体运动的因素

1．人的关节对运动的影响

人的动作幅度大小受骨骼关节的制约。人的骨骼中有许多可活动的关节,通过附在骨骼上的肌肉收缩牵动关节活动,从而产生各种动作。这也是我们画动画时所要注意的部位。每个关节的活动范围受其关节结构和负在骨骼上的肌肉收缩所制约,有的关节活动幅度大,比如大腿、上臂等。有的关节活动幅度小,比如手腕、腿腕等。每个关节的活动均以关节的接触点构成一个轴心并呈弧线规律运动。

1）头部与头部的活动范围

头部包括一个颈关节,以第七颈关节为圆心,以头部高为半径做弧形运动。头部可前后左右移动。(见图2-4)

2）腰部与腰部的活动范围

腰关节可构成躯干前仰后合、左右屈及横回旋等动作。躯干的运动会产生胸廓和骨盆在透视上的变化,这在实践中会慢慢地体会到。(见图2-5)

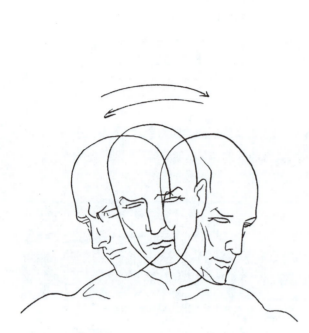

图 2-4　头部与头部的活动范围

图 2-5　腰部与腰部的活动范围

3）上肢与上肢的活动范围

上肢关节包括肩、肘、腕,构成上肢各部位的伸屈、旋转、扭动等动作。(见图 2-6)

4）下肢与下肢的活动范围

下肢关节包括股、膝、踝、趾,构成下肢各部位的伸屈、旋转、扭动等动作。(见图 2-7)

图 2-6　上肢与上肢的活动范围

图 2-7　下肢与下肢的活动范围

以上每个主要的关节部位是构成人的动作的有机组成部分,是表现人体动态的基础。我们不管表现什么样的动态,都要根据每个关节可能的幅度去刻画,如果违反它的生理规律,就会让人觉得不舒服。

2．动态与平衡

在日常生活中,人体运动时必须破坏原来动作的平衡状态,并使身体发生重心的移动、做出补偿动作和支撑面的转移。在这破坏原来动作平衡的过程中,人体便处于不平衡状态,如人们走路、跑步都要掌握好平衡和重心;否则,人就会被摔倒。一个动作过程通常包括姿势变化和重心移动这两个方面,只有二者之间协调好,才能准确地表现动态。

一个人在上、下楼梯时,他的身体重心是不同的,一般是上楼梯时重心稍微偏前,下楼梯时重心稍微偏后。这样才能保持平衡。一个人坐下的姿势必须是先躬着腰部才往下坐,因为这是平衡身体重心的结果。倘若不躬身,就会失去平衡而跌倒在椅子上。(见图2-8)

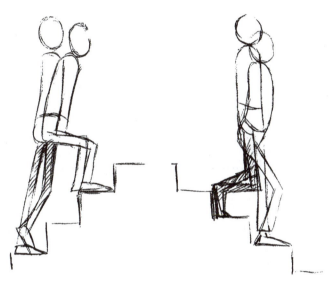

图2-8　上、下楼梯

3．作用与反作用

这里所提到的反作用并不是物理学中的反作用力,而是指在动画中表现物体的运动方向受惯性影响与主体相反或是延后的一种现象。人体运动的速度和姿态与作用力和反作用力有着密切的关系。作用力是指肌肉收缩时产生的动力,反作用力是指人体由于在运动时与空气摩擦而产生的空气阻力、地球引力、惯性形成的逆向力。因此,无论是反作用力减少或作用力加大,都会使人的动作加快。反之,速度就会减慢。在表现大肚子和丰满的胸部时常会用这种表现方法夸张出这些部分的肉感、重量感和质感。

下面是一个胖子走路时夸张的反作用。身体向下时,大肚子偏偏向上;身体向上时,大肚子偏偏向下。(见图2-9)

一个人在快跑中是难以突然停下来的。由于惯性的原因,突然停下来会被摔倒,必须有个缓冲动作,我们在表现这种惯性很大的动作时,要考虑到缓冲、平衡的动作姿态。(见图2-10)

4．人体运动中的三轨迹

三轨迹是指人体在空间移位的过程中,人体的重心、上肢的腕关节和下肢的踝关节这三根轨迹的线形,它反映了人体各肢体的功能、动作的幅度,也表明了人体运动的连续性和发展性。

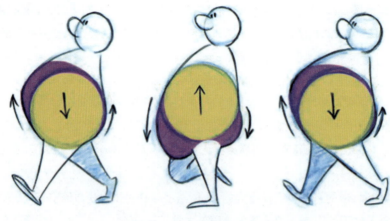

🕇 图 2-9 胖子走路时的反作用

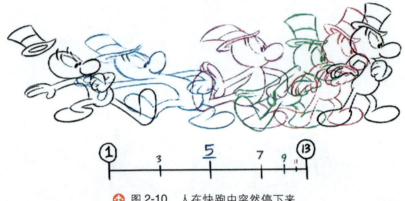

🕇 图 2-10 人在快跑中突然停下来

从图 2-11 中可以看出重心轨迹微微起伏的波浪形,踝关节轨迹起伏较大,反映了下肢蹬地、悬空、摆动、着地的动作特点,腕关节轨迹有大的波浪形轨迹,上肢的摆动以保证躯体的平衡。粗线为人体重心的轨迹,其他线为腕关节和踝关节的轨迹。(见图 2-11 和图 2-12)

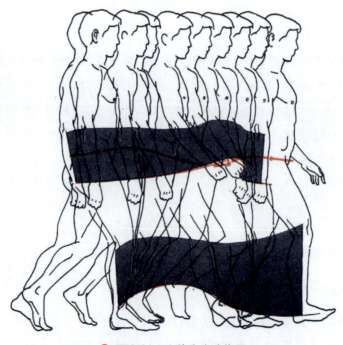

🕇 图 2-11 人体走步动作图

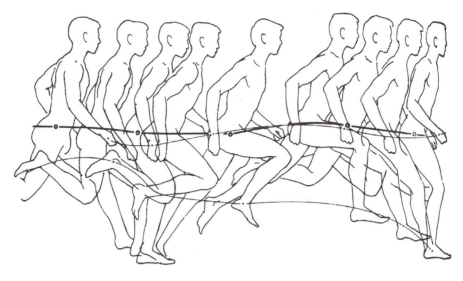

图 2-12 跑步的动作图

第二节 人物行走的运动规律

在动画片中，表现较多的是人的走路动作，所以，研究和掌握走路的基本运动规律是非常重要的。人的动作是复杂的，会受到人体骨骼、肌肉、关节的限制，虽然有年龄、性别、体型方面的差异，且人的心情、个性也会各有不同，但基本的动作规律是相似的。如人的走、跑、跳跃等。只要先掌握人的基本动作规律，就能根据动画片中剧情的需要、角色设定的要求进一步加以发挥和创作。

一、人物行走的运动规律概述

真实的步行是怎样的？这是一个我们每天都会重复看和做无数次的动作，但是我们并不一定认真地观察和分析过这个动作。一旦要我们把步行在纸上或是计算机中真实自然地表现出来却并不是一件容易的事。我们首先来看连续拍摄的真实步行图。（见图 2-13）

图 2-13 连续拍摄的写实人物步行图片

对于步行的过程,动画大师们有过形象的概括,他们说步行是这样的一个过程:当我们就要向前跌倒但是自己刚好及时地控制住没有跌到。向前移动的时候,我们会尽量避免跌倒。如果我们的脚不落地,脸就会撞到地面上,我们这是在经历一个防止跌倒的过程的循环。

由于人物的年龄、身份、工作、职业、性别的不同及不同感情的注入,所表现出来的走路姿势也是不尽相同的。人物造型及拟人化的动物的行走也和人物行走的基本规律一样,不过类似的行走方法往往还需要与角色的个性相吻合才行。我们现在来分析人物走路基本的运动规律。

1. 左右两脚交替向前,带动躯干朝前运动

为了保持身体的平衡,配合两条腿的屈伸、跨步,上肢的双臂就需要前后摆动。(见图2-14)

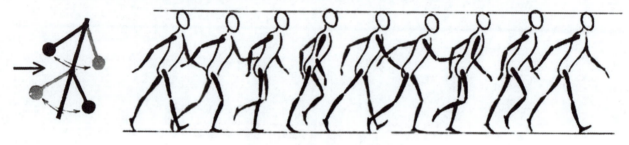

图 2-14　走路四肢交替摆动图

2. 为了保持重心,总是一腿支撑,另一腿才能提起跨步

为了保持动作中动量的平衡,有一点很重要,就是在自由腿离开地面时,角色身体的重心总是要保持在接触地面那条腿的上方。另外,当两只脚同时接触地面的时候,重力中心要放在两个接触地面的点之间。

对于要想创作出自然且富有平衡感的行走动画,做好接触地面那只脚上的重力平衡是非常重要的。这些关键原则在创作行走动画时,无论角度是从前面看还是从背面看都适用。如果不强调这个平衡的重要性,行走的位置看起来就会不自然和失去平衡,进而会让观众觉得不可信。(见图2-15)

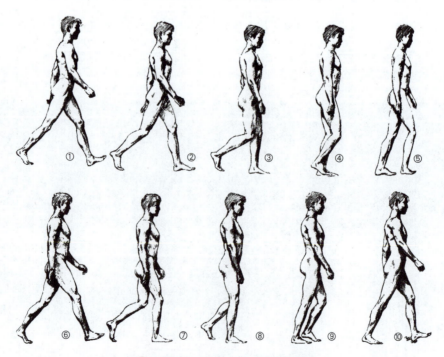

图 2-15　写实人物走路动作图

3. 头顶的高低成波浪形运动

在走路过程中,头顶的高低必然成波浪形运动,迈出的步子双脚着地时,头顶就略低;当一脚着地另一只脚提起朝前弯曲时,头顶就略高。(见图2-16)

图2-17是走路的第二种方法,2号和4号关键姿势不是最低与最高点,3号为最高点。这是两种不同的表现方法,设计时应注意观察区别并选择出你要设计的最佳方案。

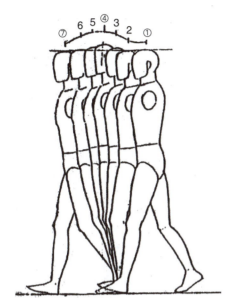
图2-16 人走路时头顶波浪形的运动轨迹

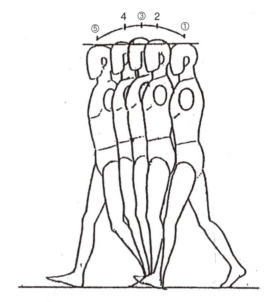
图2-17 人走路时头顶的运动轨迹

4. 脚踝与地面所形成的弧形运动线

脚踝的高低幅度与走路时的神态和情绪有很大的关系,最先着地的是脚后跟。(见图2-18)

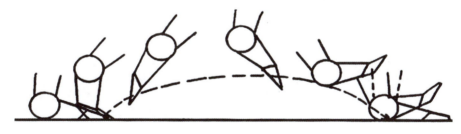
图2-18 人走路时脚步关节的运动

5. 膝关节成弯曲状

角色走路的过程中,跨步的那条腿从离地到朝前伸展落地时,中间的膝关节必然成弯曲状,脚踝与地面呈弧形运动线。(见图2-19和图2-20)

6. 肩膀和臀部的状态

角色在走路时,肩膀和臀部运动起来会使动画看起来很生动。需要注意的是,当手臂向前摆动时,肩部一般也会向前转动;而手臂向后摆动时,肩膀也会向后转动。否则整个动作会显得死板,使肩膀呈现出一种更像固定铰链而不是可以活动的自然关节的状态。(见图2-21)

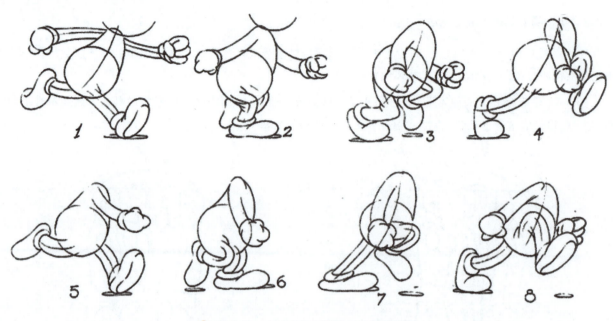

图 2-19 卡通人物双腿的压低与伸长图

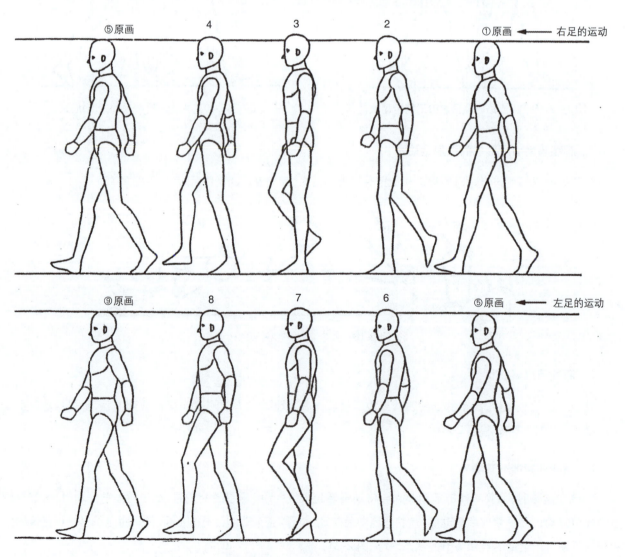

图 2-20 写实人物走路示意图

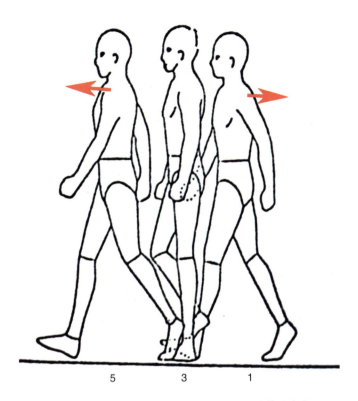

图 2-21 行走中人物肩部动作和手臂动作的变化

在角色的正面,臀部的线和肩膀的线正好相反。(见图 2-22)

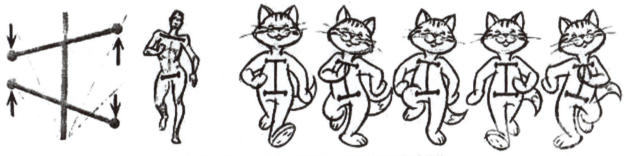

图 2-22 行走中人物或动物臀部的线和肩膀的线

这个原理同样适用于下半身的动作。当一条腿向前跨步时,臀部也向前移动。而当脚与地面接触并向后移动时,臀部也随之向后摆动。臀部和肩膀的这种内在的肢体衔接运动可以让角色行走时的运动姿态更自然,从而摆脱了僵硬,显得更加逼真。(见图 2-23)

7. 手臂和手腕的运动

随着手臂的向前摆动,手部最好有一个向后拽的动作,这样会让动作有更好的自然性和延展性。因此,当臂膀向前的时候,手部相应的动作应该推迟一些,仿佛是在往后拽,只在手臂改变方向且整个动作即将完成的最后时刻再轻盈地甩过去。(见图 2-24)

同样,当手臂向后摆动时,手部仿佛是在前面拖拽向后的手臂,直到手臂准备开始摆向另一个方向,手部再跟着甩过去。这将会再一次强调整个摆臂动作的延展性。

我们可以在每个摆动的末端提供一个很快速的手的交迭。同时我们也可以通过使肩部在中间的位置下降,使手腕的摆动产生更大的弧度,这样角色手臂的摆动就会更具有灵活性。(见图 2-25)

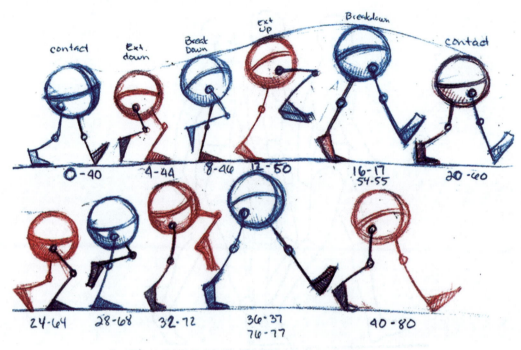

图 2-23 人物走路时下肢的动作图

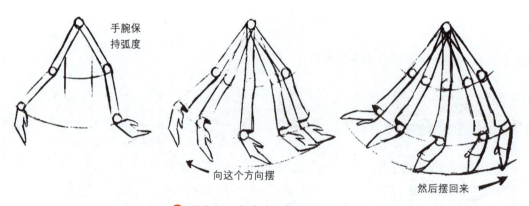

手腕保持弧度

向这个方向摆

然后摆回来

图 2-24 行走中人物的手臂动作

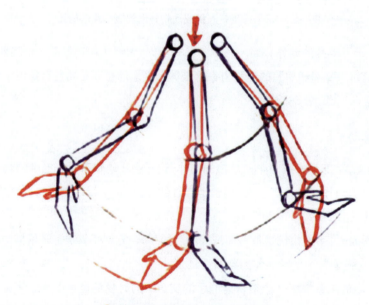

图 2-25 行走中人物手的交迭

8．头部的运动

最后，为了使行走动画更加灵活，我们需要考虑头部动作。现在头部只是随身体上下摆动，不过为了使脖子更灵活地连接这两个动作，它还需要一些特别的额外关注。所以，当身体上升到过渡点时，头部应微微向下倾斜，这将使颈部关节处表现出一定的灵活性。

同样，当身体开始在过渡位置下降并向下一步之间移动时，头部如果微微向上倾斜将会使身体下降时显得更加自然。通过合并身体上升和下降时重叠的头部动作，将确保角色的行动更自然有效。

在图 2-26 中，原画 2、6 人物的身体下降，头部应微微向上倾斜；原画 3、7 人物的身体开始上升，头部应微微向下倾斜。

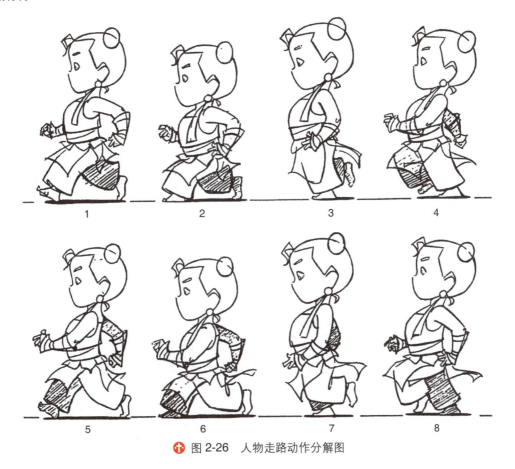

图 2-26 人物走路动作分解图

9．身体的倾斜

当然，如果角色没有行走动机，那么这些原则便都没有用处。行走动机是促使角色移动的原因。大多数人以为是后腿蹬地时产生了动量，在某种程度上确实如此，但如果不配合身体倾斜，角色的行动也只能止于第一步。身体倾斜帮助移动，身体太倾斜就要摔倒了。（见图 2-27）

当你抬脚的时候，身体要前倾，微微超出身体平衡舒适的位置。这样会发生什么呢？结果是你向前踏了一步。如果你现在继续前倾，抬起另一只脚接触地面，就开始走路了。这就是婴儿学走路的样子，身体很不协调，迈不开腿又不会平衡，总要摔跤。

因此，绘制行走动画时，要确保角色有一定程度的身体倾斜。如果身体完全直立，观众是不会接受的，他们需要看到倾斜。角色身体倾斜程度取决于步速，走得越快倾斜得越严重；反之，倾斜的程度越小，则说明走得越慢，跨步的距离也随之变小，这样才能令人信服。

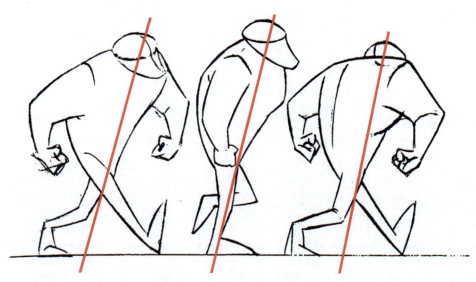

图 2-27 人物行走关键图（1）

10．完成好的行走动画

以上规律是一个标准的步行周期里行走动画的规律。虽然我们并没有为行走注入个性和情感，但这是一般行走动画所需遵循的基本规律，这样的动作一般为"一拍二"（每张画拍两次占两帧）时看起来才会更好。

11．其他因素影响角色的走路方式

我们在绘制动画时，如何表达角色的性格和情感呢？试想一下，如果我们用同样的姿势行走，手臂的摆动与腿部运动是相互协调的，而这样的肢体语言怎样定义我们的个性、心情和意图呢？人们不同的走路方式显露了他们不同的性格。我们应该注意到他们的自信、紧张、悲伤、快乐、傲慢和谦卑等个性与情绪都可以通过行走表现出来，所有的这些都需要我们仔细观察并且在动画中呈现出来。

1）姿态表达一切

好动画和一般动画区分的关键在于赋予角色情绪化的动作和性格，这个观点对于最优秀的动画师而言是普遍认同的。即使是基本的行走动画，也可以通过动画师所建立的关键帧姿势来传达情绪、情感和个性。

虽然图 2-28 中的角色还没开始行走，但已经能通过动作来"说话"，所以说动作是动画角色的一切，一切都重在姿势。因此，一定要确保所画人物的关键步幅的位置，从而讲述你想传达的人物性格。

另外，还可以以中割关键帧中角色的姿态确定人物的情绪和走路时节奏方面的各种变化。通过两个关键姿势设计出人物走路方式的关键帧，再根据这个新的关键帧设计人物的动作姿态，该关键帧会决定性地影响人物的走路方式。比

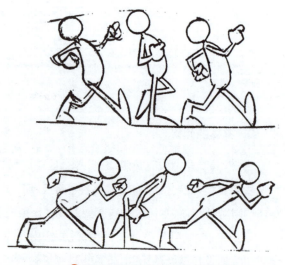

图 2-28 人物姿态关键图

如，通过张开或者合拢的胳膊和大腿，走路过程中身体的向上或者向下，或者改变身体倾斜的方向，我们就可以让人物显得更加有活力，或者显得笨拙，或者显得坚决，或者显得疲倦，或者显得隐秘，等等。例如，图 2-29 中有三种中割关键帧跨步的姿势，分别体现了一个角色的不同情绪和个性。

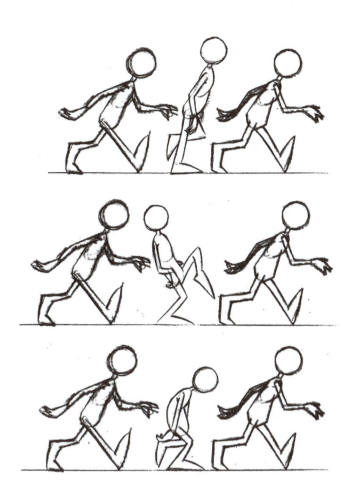

图 2-29 借助中割赋予人物走路时体现出角色的个性特点

同时,还存在一些其他因素会影响角色的走路方式。

2) 重量感

物体是有重量的,这一点如果处理不好,它往往使动画看起来不太真实。那么应如何表现物体的重量感呢?

从动画角度看,我们可以通过以下几种方法来表现角色的重量感:一是适当夸张步行中的起伏;二是体现反作用力;三是物体的运动加速度的体现。

在模仿一个生动的步行动作时,步行中的起伏,特别是身体的下落,可以实实在在地使角色给人以重量感。单是角色的重量就可以影响动作。例如,一个较胖的人(或者说一个承受很大重量的人),在行走时前进的脚在落下之前会有重量感。腿的弯曲和身体的下降发生在下降阶段——这就是我们感觉重量的地方。又如,当前进的脚刚一接触地面(脚后跟刚接触地面),前进腿的膝盖会轻微地弯曲,从而起到缓冲作用。当腿到过渡位置的时候会再次迅速弹起,但是这个短暂的接触会给角色的真实性和重量感增添新的问题。图 2-30 中是从接触地面到过渡位置的三个关键画面。

图 2-30 人物行走关键图(2)

物体是有惯性的,质量越大的物体惯性就越大,当然也就越重。通过反作用的方法可以有效地体现出有质量物体的惯性特征,也就会给人一种有重量的物体抗拒运动变化的感觉。

物体运动的加速度也就是指物体在开始运动的时候,有一个由不运动到运动、由慢到快的过程;停下来的时候,也会有一个由快到慢,再到停下来的过程。其原理和反作用是一样的,同样是因为物体有惯性,所以会抗拒自身运动状态的改变。这些细节方面的适当夸大都会有效地改变角色的重量感。

3)弧线、轴线和透视

我们在设计走路的动画时应该注意的其他问题还有:要以人物的结构做参考。弧线表示胳膊的运动,以及身体向上和向下的移动,还可以描绘出双腿的活动轨迹。轴线表示肩膀、腰部的摆动,并用于平衡身体其余部分,等等。(见图2-31)

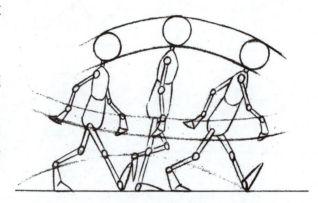

图2-31　人物行走弧线、轴线图

二、绘制走路的基本步骤

在动画制作中,我们习惯上设定一只脚跟抬离地面到再次接触地面为一步。两只脚交替各迈出一步为一个循环。通常情况下,这两步迈出的距离应该是一样的,我们每次迈步的步幅误差不会超过1厘米。

通过观察和分析,我们可以把步行中的一步简化为如图2-32所示的一个过程。

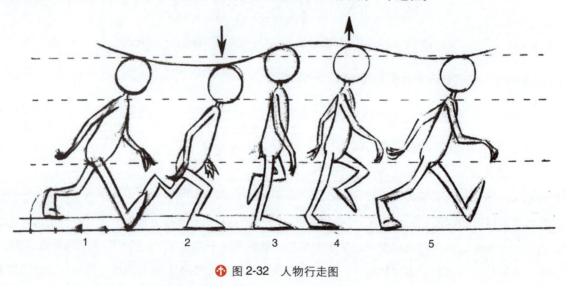

图2-32　人物行走图

可以把步行中的一步分解为以下5个阶段。

1．起始点（接触点）

起始点是人为设定的一个步长过程的开始。在这个时刻,角色的两脚都接触地面。左右两边手脚呈相反姿态。身体前倾,双臂自然摆动,每只胳膊的摆动都与相对应的腿的运动相协调,以保持平衡和推力。(见图2-33)

2．再画中割的姿态

腿在过渡位置时正好往上,骨盆、身体、头部都稍微抬高了一点。原画3略高于中间点。(见图2-34)

第二章 人物的基本运动规律

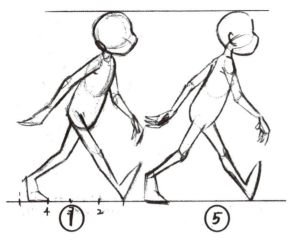

图 2-33 人物行走起止关键图

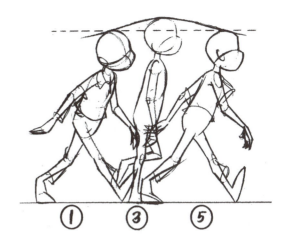

图 2-34 人物行走中割关键图

3. 再加一张下降的位置,弯曲的腿承受全身的重量

在这个阶段,角色的两腿微曲,身体和重心下降,后脚跟抬起。由于重力的作用,速度加快。下降的过程是一个释放能量的过程。双臂自然摆动,角色的胳膊这时在最远点,然后开始向反方向摆动。(见图2-35)

4. 接着加上升的一张原画

在这个过程中,角色的腿起步,前腿伸直,重心转移到前腿上。将骨盆、身体、头部抬高至最高位置,身体的重心最高。身体前倾,有即将向前摔倒的趋势。后脚离开地面,并向前迈出。步行的时候会很自然地保存能量,所以角色的脚会尽可能地抬得很低,双臂继续摆动。当身体上升的时候,速度就会慢下来,角色正在积累势能。(见图2-36)

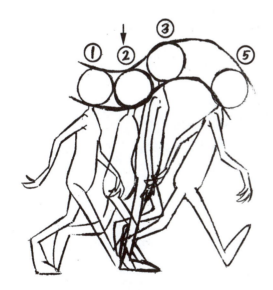

图 2-35 人物行走中下降时的关键图

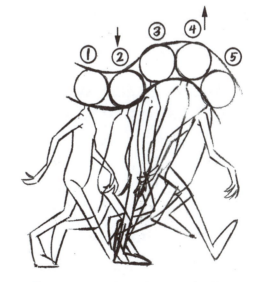

图 2-36 人物行走中上升时的关键图

5. 结束点

结束点是一步中整个过程的结束。此时我们的脚向下滑动,脚后跟会先轻轻地落在地面上,使身体保持平衡而不至于摔倒。当这个过程结束时,双脚着地,身体和重心再次恢复到接触点的状态,但姿势左右相反。结束的

那一时刻同时也是下一步的开始。与上一步不同的是，接下来的一步会迈出另一条腿。

以上是我们常用的一种分析一个步长过程的方法。在传统的二维动画中还有其他一些分析方法，这些分析方法的不同之处主要是对于一步设定的起始和结束状态的不同或是为了提高工作效率而予以简化，但是原理都是大同小异的。大家也可以根据自己的习惯和工作的实际情况予以借鉴。了解了这个过程，抓住这五个关键点，我们就可以使用关键帧的方法来制作步行动画了。（见图2-37）

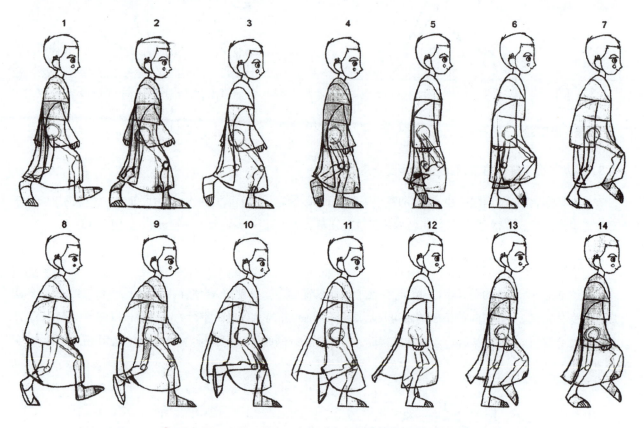

图2-37 人的正常走示意图（选自动画片《凯尔经的秘密》）

上面所述是人走路时的基本规律。可是人的走路动作是复杂多变的，世界上没有走路完全相同的两个人。每个人的步行都像他的脸一样，与众不同，可以作为角色的特征来表现角色的个性特点。改变角色走路时的一个小小的细节就会使这个角色发生很大的变化。或者在特定的情景下，角色的走路动作受环境和情绪的影响也会有所不同。在表现这种动作时，就需要在运用走路规律的同时注意人物姿态的变化、脚步动作的幅度、走路时的运动速度与节奏等，使人物更加生动、吸引人。

我们通常认为，一个正常人在自然状态下正常步行时的步长等于他的肩宽。但这不是绝对的一个定数，每个人多多少少都会有一些出入。某些特定角色或是卡通化的角色可能会有较大的出入，还要具体情况具体分析。有些情况下，角色的步长或是步行时的其他特点是设计者专门设定的，其目的是为了表现角色的某种个性或是情绪。

在我们做动画时设定1秒钟24帧的情况下，习惯上认为正常的步行一步为12帧也就是0.5秒，1秒钟走两步。如果是稍快一点的步行，也可以是16帧。走路时间的快慢节奏要根据角色的具体特征和实际情况来具体分析。比如，急匆匆地赶路就会比悠闲地散步的步调频率快，个子矮小的人要比个子高大的人的步调频率快等。

三、人物循环走的设计方法

在动画镜头中，走的过程通常有两种表现形式，一种是直接向前走；另一种是原地循环走。直接向前走时，背景不动，角色按照既定的方向直接走下去，甚至可以走出画面；原地循环走时，角色在画面上的位置不变，背景向后拉动，从而产生向前走的效果。画一套循环走的原动画可以反复使用，用来表现角色长时间的走动。

在动画片里，为了表现多次重复的动作，动画家们要经常使用循环动作的技法，如果处理得当，就可以节省工作量，从而达到一定的艺术效果。

1．循环动作的基本设计方法

动作的开始—结尾—开始相接，即将一个动作的结尾那张原画与开头那张原画中间用若干张动画连接起来，反复连续地拍摄，便可获得多次重复同一动作的效果。

2．原地循环走的设计方法

（1）身体在原地进行上下的运动。
（2）着地的脚通常作为第一张原画。
（3）为了走步更为有力，注意脚尖的抬起和脚后跟的点地。
（4）确定脚的距离，并根据秒数、张数进行位置的平均分割。
（5）加背景，要使背景移动的方向与走步的方向正好相反，并注意与走步的节奏速度相协调。（见图2-38）

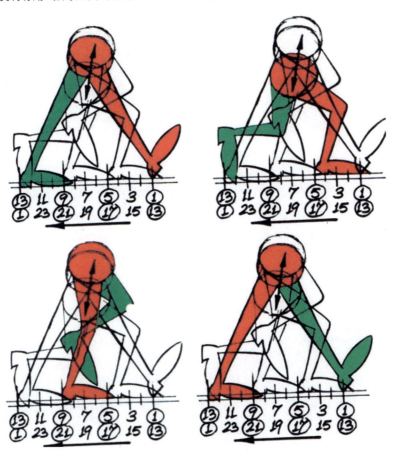

图2-38 循环走示意图

下面以兔子循环走路的动作为例进行说明。（见图2-39和图2-40）

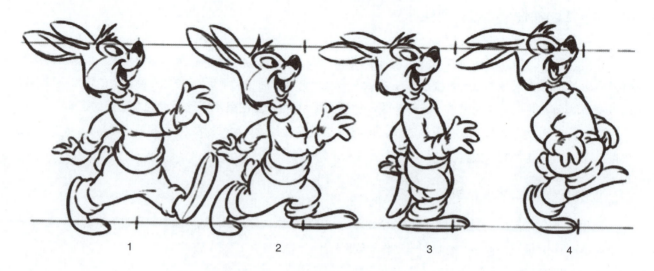

 图2-39　兔子循环走路的动作图（1）

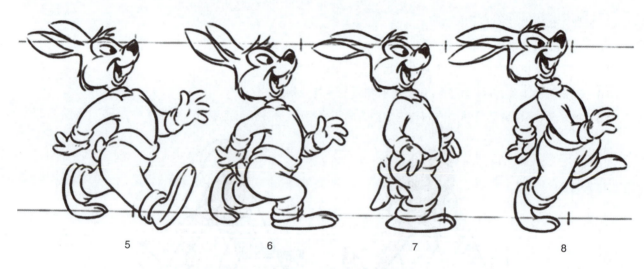

 图2-40　兔子循环走路的动作图（2）

　　原画1：左脚接触地面；原画2：左脚下沉并压缩位置；原画3：右脚抬起开始踏步；原画4：右脚抬起到跨步的最高点；原画5：右腿伸直到接触地的位置；原画6：压缩右脚的位置，腿向下弯；原画7：当左腿抬起时身体上升；原画8：左脚处在较高的位置。

　　再进入下一个循环。

　　图2-41所示为卡通角色循环走路图。

四、变化多样的行走动画

　　角色走路的基本运动规律中应有所变化，这样会给动画带来不一样的效果。例如，可以让即将产生运动的那只腿的动作稍有延迟，从而让整体的行动变得缓慢。腿部的动作将从向后蹬的位置开始，完成由缓慢地上升到较快地降落，并将脚踩向地面的过程。这个动作在正面看显得更有活力。

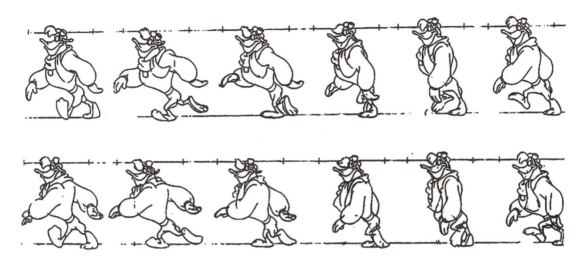

图 2-41　卡通角色循环走路图

如果让身体上升达到更高的过渡位置（例如让脚尖跐地），则可以获得更大的弹力。额外的高度意味着向上和向下的运动将引起更夸张的头部动作与身体动作，因此它会产生一种更大的弹跳效果。

如果想让身体完成一个平缓地、不那么夸张地反弹到走的运动状态，可以降低身体所达到的过渡位置的高度。再者，运动的姿势中还应注意身体的平衡。

下面我们分析几组不同情绪状态下的走路效果。

除了正常的走姿，不同的年龄、不同的场合、不同的情节，会有不同的走路姿态。常见的有昂首阔步地走、蹑手蹑脚地走、垂头丧气地走、踮着脚走、跃步等。表现这些个性的走路动作时，就需要在运用走路基本规律的同时，与人物姿态、脚步动作的幅度、走路的运动速度和节奏变化密切结合起来，才能达到预期的效果。

1．昂首阔步地行走

图 2-42 是老鼠在昂首阔步地行走，体现了它欢快的情绪。此时身体上下起伏较大，形成的波形运动明显。此种走路方法具有以下三个基本要素。

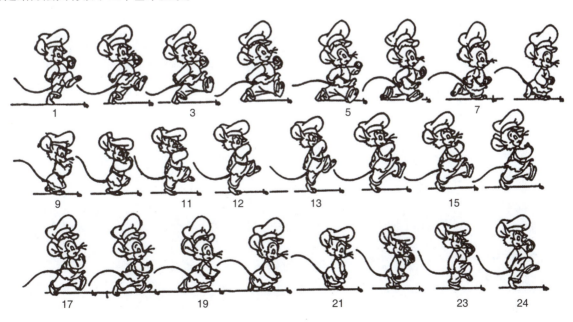

图 2-42　老鼠昂首阔步走路时的动作图

（1）以膝关节、踝关节为活动中点。

（2）走路动作中跨步的腿从离地到落地为一弧形运动线。

（3）高抬腿、高提臂。

图 2-43 所示的是日本兵的走路动作图。

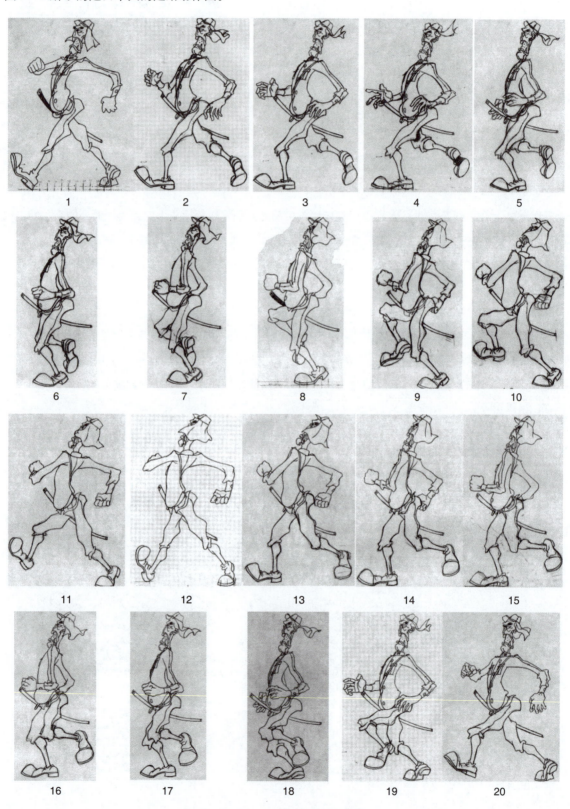

图 2-43　日本兵的走路动作图

第二章 人物的基本运动规律

2. 沉稳地走路

图 2-44 中是走了半步的实例图。一个完整的完步需要 24 格,用一拍二的方法进行拍摄。原画 1 和原画 13 为左右脚的更替;原画 5 是最低并压脚的一张,身体重量压在前脚;原画 9 为最高且拉长的一张,身体抬起,同时后脚向前迈进。注意,原画 3 中前腿仍旧要伸直,避免给人以屈腿的感觉。

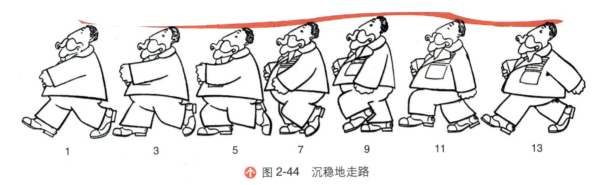

🔴 图 2-44　沉稳地走路

3. 蹦跳地走路

在图 2-45 中,松鼠蹦跳地走着,身躯左右扭动,两臂摆动较大,原画 1 和原画 13 为左右脚的更替。注意原画 13 和原画 23 中尾巴的跟随滞后动作,并做曲线的运动变化。采用一拍一的方法拍摄,原画 25 和原画 1 相同,并形成一个完步循环。

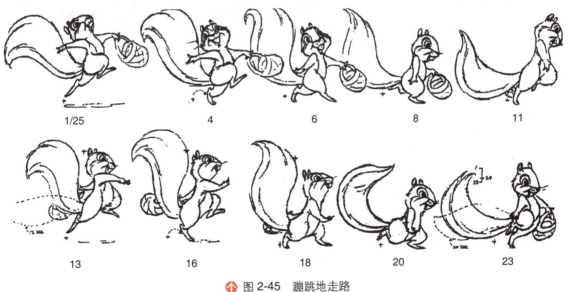

🔴 图 2-45　蹦跳地走路

4. 双反弹走

图 2-46 中迪士尼人物的行走方式被称为双反弹走。在那个时期,双反弹走制造了一个快乐的、精神抖擞的、自信的米奇形象。一个简易的双反弹走路姿势成为一个常规行走姿势的核心。表面上有许多复杂的元素会影响双反弹走,但实质上只有一个简单的公式需要被遵守。角色的身体实际上是在过渡位置向上和中间位置向下。

需要注意的是,虽然身体的位置是人为保持在过渡位置向上和中间位置向下,但腿的大小或体积不以任何方式发生扭曲。

通过位置低时弯曲膝盖以及角色抬高脚在空中延伸的过程很容易实现一上一下的运动效果。当然,要获得行走的变化和个性,远离双反弹的效果,这种被动弯曲的法则可以通过其他方式实现。例如,试着让身体在第一个中间位置下降,到第二个中间位置上升。

图 2-46 中的角色在镜头中身体上下的动作起伏很大,表现出愉快、自信满满、欢快的情绪。拍摄方式为一拍一,动作细腻,原画 21 和原画 1 相同,完成一个完整的走步循环。

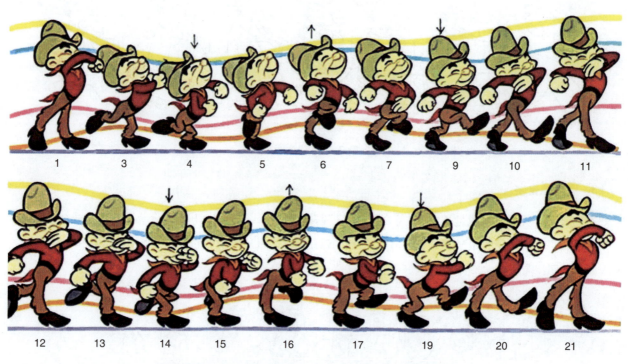

图 2-46 角色夸张地走路(选自动画片《木偶奇遇记》)

5. 卡通角色的行走

在图 2-47 中,角色身体前倾幅度大,跨步的腿抬得较高,用了 3 张原画抬腿(5、7、9),用了 1 张原画落下(11)。身体上下动作起伏很大,形成有力的走路姿态。

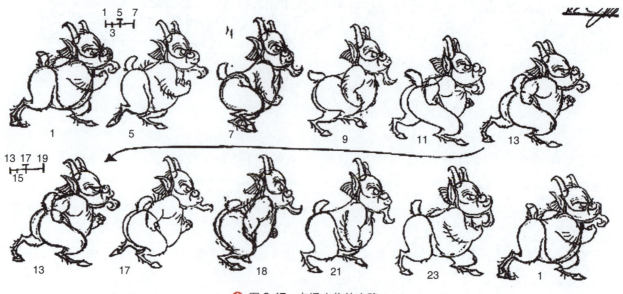

图 2-47 卡通人物的走路

6．蹑手蹑脚地走

有三种蹑手蹑脚走路的类型，分别是：缓慢地潜行、快速地潜行及倒退式潜行。我们在这里只讨论前两种走路类型，第三种类型是第一种类型的反转效果。

1）缓慢地潜行

缓慢地潜行是相当标准的动作。动作的特征表现为：当角色的身体向后倾时，前脚点地，然后在刚刚进入过渡位置之前将身体向前弯曲，剩下的就是时间问题。处理手臂的方式有很多，为简单起见，可以把它们处理成固定的模式（即把它们做得看起来一模一样）。（见图2-48）

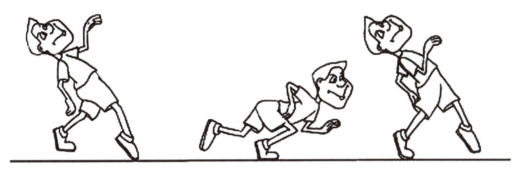

图 2-48　蹑手蹑脚走的关键图

做好这些关键位置的创作，处理过渡位置和时间控制问题就变得简单多了。在一个缓慢的潜行姿势中，两个接触位置之间就有很多的中间画。同时，因为这是一个依赖于时间差异上的程式化动作，它强调角色的关键姿势位置。在动作开始和结束的位置，设定缓慢地进入动作和缓慢地迈出动作可以获得很明显的效果。（见图2-49）

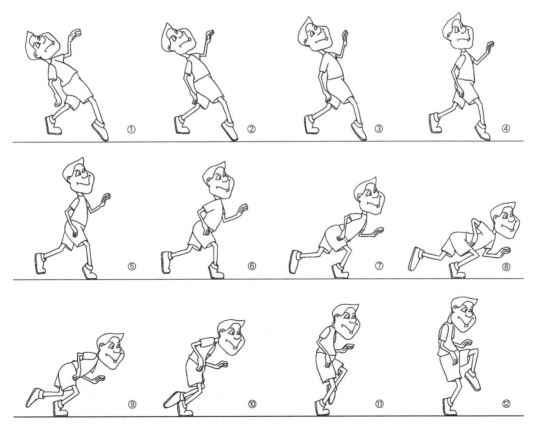

图 2-49　蹑手蹑脚地走路

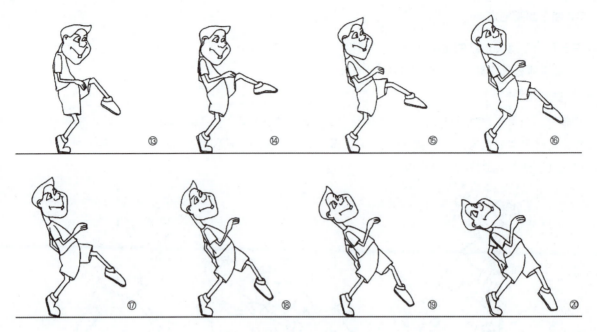

图 2-49（续）

2）快速地潜行

快速地潜行是指踮起脚尖的潜行方式，角色几乎不会完全久留，而是尝试着更快地、尽可能安静地追赶或逃走。

其实，与其说快速地潜行是一种走路方式，不如把它看作是一种跑步的状态。潜行时通常总会有一只脚及时点地。（见图 2-50）

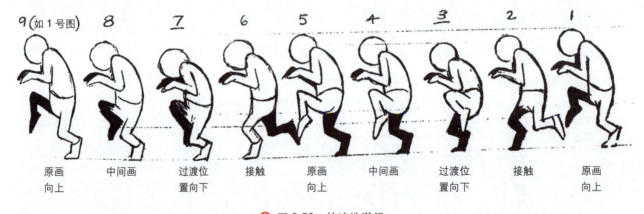

图 2-50　快速地潜行

五、人物各种角度的行走

1. 正面的行走

现如今，我们已经身处计算机图形的世界里，无论是行走动画还是其他所有类型的动画，其角色都可以使人们从俯视到仰视，抑或 360°全方位视角进行观察，所以我们必须把常规的正面走路图按照分析侧面走路图那样去研究。如果我们可以正确地掌握这些行走动画的规律，那么这些可选择的视角在 3D 动画中都能更容易地被处理。

在基本的运动规律中，常规的行走与侧面的行走是一致的。对于手绘动画师而言，唯一需要考虑的是从观众的角度所看到的运动姿态，即四肢的透视问题。就是当脚或手靠近观众视线，它们会在屏幕上明显增大；反之，远离观众时，它们会逐渐变小。

除此之外，对于所有的动画师而言都必须考虑一个问题，那就是当你从任何角度观察角色行走的时候，都不能只是纯粹地将形象还原成画面，必须看到角色重心从一侧移动到另一侧的变化。在制作角色行走动画时，当角色的脚与地面接触时，就应转换其身体重心。可以在角色从上至下的动作中找到过渡位置，但是角色如果不能转换重心，侧移身体朝向，将会失去非常自然的行走效果。（见图2-51）

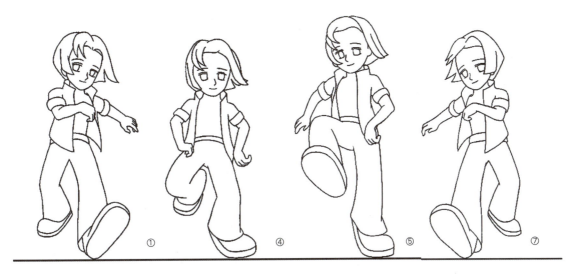

图2-51　正面行走图

有的动作看起来是正常的动作，但却一点都不自然。问题的关键在于一只脚离开地面之前要调整身体的重心，否则会出现诸如角色本身失衡或者违背正常重力法则的画面。因此，为一个角色设计新的跨越动作时，它的重心必须在其迈开腿之后与接触到地面之前转换，从而自然地完成前进的跨越动作。

重心的转移实际上是为腿抬起并迈向过渡位置增加了阻力，并且这种情况只发生在当那条腿承载着身体重心向前移动，随后向前跨步，进而落下，最终恢复到身体平衡状态的时候。一切其他行走动作的原理也应与我们通用的行走法则一致，即在转移身体重心的基础上，让观众看到更自然的、令人信服的动画效果。（见图2-52～图2-56）

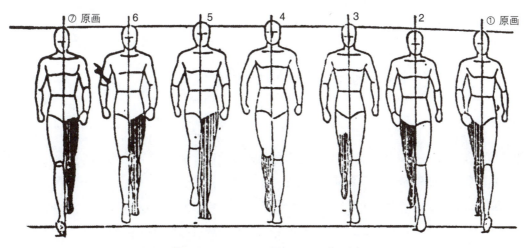

图2-52　正面行走示意图（日式）

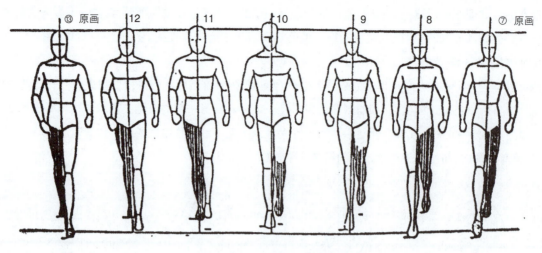

图 2-52（续）

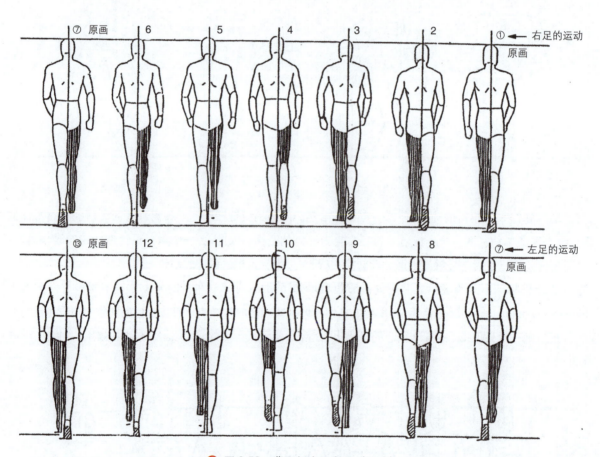

图 2-53 背面行走示意图（日式）

2．透视走

人物在透视状态下处在立体的空间中，要注意身体的走向需符合透视线，手和关节等要在弧线内摆动，注意透视变化要左右对称。（见图 2-57 和图 2-58）

总之，要创作出有思想、有个性的人物行走图，就要多观察。通过对现实世界中的人行走的情况进行观察、录制影像并进行速写和动作分析，同时经过反复尝试及实验，逐渐形成自己塑造动作的模式。

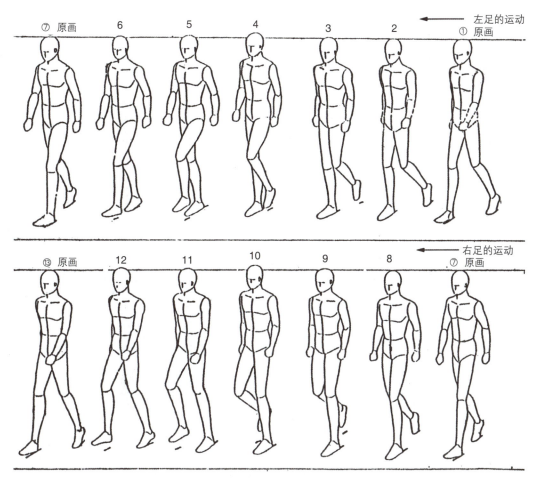

图 2-54 人物斜侧走示意图（日式）

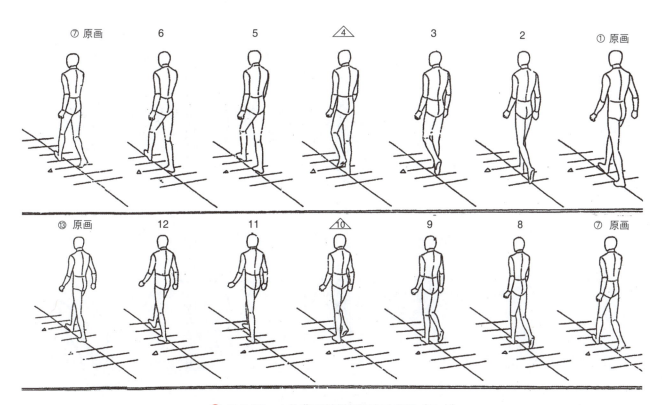

图 2-55 人物背面斜侧循环走示意图（日式）

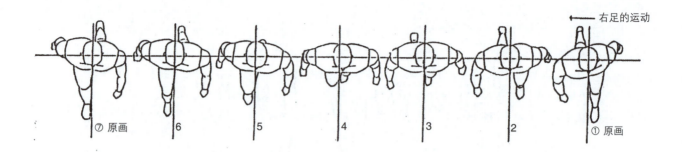
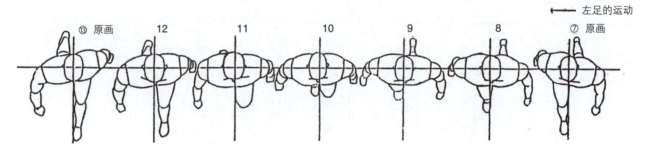

图 2-56 俯视走示意图（日式）

图 2-57 透视画法

图 2-58 优秀透视原画范例

第二节 人物跑步的运动规律

一、人物跑步的运动规律概述

跑步是动画片中最常见的动作之一。动画片中的人物根据不同的情节、心情、状态,会有不同的跑法。如在飞奔的过程中,人的脚跟基本上是不着地的,基本上全靠脚尖来支撑、蹬出,这样就能有效地减少脚底和地面的接触面,增加脚尖弹跳的力量,从而获得更快的速度。不过疾速跑体力消耗大,只宜作短跑。(见图 2-59 和图 2-60)

图 2-59 真实影像中人的跑步动作

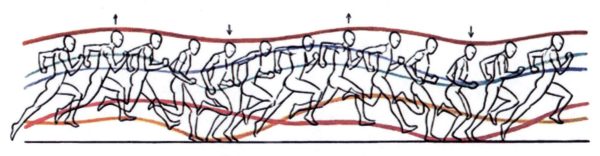

图 2-60 人的跑步动作轨迹

1. 跑步与走路的最大区别

如果反复观看跑步的慢动作,你会注意到跑和走的一个主要区别:在跑步动作中存在一个时刻会双脚腾空;而对于行走动作,在任何时刻,总是会有一只脚与地面接触。那么跑步为什么会有腾空的动作呢?这是因为跑步比走路有更强的推进力。

下面我们介绍通用奔跑动作的五个关键位置,如图2-61所示。

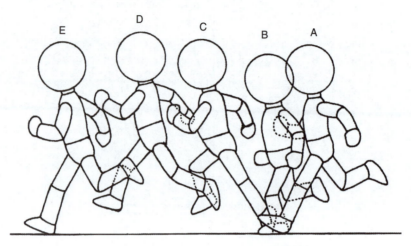

🔸 图2-61 人跑步时的分解示意图

- 身体腾空时,前脚先着地,即A和E的动作。
- 跑步中,推进力产生强烈的蹬踏地面的动作,这就是C,这个动作在跑步中是非常重要的。为了完成C中使劲蹬踏地面的动作,在其动作之前,需要有积蓄力量的动作,也就是B的动作。C靠推力会延续到D。

以上是跑步的基本动作,在此基础上可以画出快跑和慢跑等各种各样的跑步动作。

下面对图2-61中的原画动作进行分析。

1) 驱离动作(C)

要创作一组逼真的令人信服的动画动作,首先需要设计出好的驱离位置。当然,驱离动作的动态和幅度越大,相应的奔跑动作看起来会更加有力量。

创作驱离动作的基本要领是:接触地面的腿牢牢地推动身体向前,另一条悬在空中的腿抬起并向前做出跨步运动的预备动作。记住,任何优秀的短跑选手都是用手臂的摆动来驱使腿的速度。因此,大幅度的手臂动作会使驱离位置动作看起来更有力量。

2) 跨步动作(D)

现在角色做出了好的驱离动作,在另一只脚落地之前,他还需要有一个强劲的过渡姿势的位置,即跨步位置。此时,角色的身体已经被后腿推起来了,所以整个身体现在离开了地面,并且两腿是分开的。

跑得越快,跨步的幅度应该越大。短跑健将会有巨大的跨步距离,而一个马拉松运动员的步伐会相对小得多。物理学上,抬起并驱离的那条腿是在被另一条与地面接触的腿往后拽,与此同时抬腿驱离的那只脚正准备进入到下一个分解动作。

3) 腿落地动作(A或E)

我们需要考虑的第三个位置是腿落下并抵达地面的时候。这个动作将有效地引导驱离动作的腿接近直至接触地面。显然其他任何动作都不会比中间过渡位置更有效。

这个腿落地的姿势是最接近中间过渡位置的。举例来说，一条腿接触地面而另一条腿悬在空中向前，当这条悬在空中的腿位于下一个关键位置的路途中间时，就是我们所谓的中间过渡位置。此时手臂将会处在更向下的位置并靠近身体，在步伐即将改变时，双臂前后的位置也会随之交换。

4）接触/挤压的位置（B）

现在，随着引导跨步的那条腿牢牢落地，整个身体重心开始往下落，形成一个被挤压的形状，这是由于身体的质量和动量对地面施加了很大的压力。

刚触地的那条腿会因为受到压力的冲击而改变，另一条腿则轻盈地跨越过去（准备抬起后做出下一个驱离位置）。当然，挤压的程度取决于角色的身材和体重，较重的角色和比较轻的角色对双腿的冲击力会更强。

5）回到驱离位置并再次起步（A或E）

我们再次回到一个驱离位置，此时之前引导驱离的腿蹬在地面上，另一条腿却被抬高，准备完成新的跨步动作。

于是人物角色有效地完成了第一个跨步周期，准备开始第二个周期。

2．人跑步的基本动作规律

1）身体的角度

人在正常的奔跑过程中身体要略向前倾，步子要迈得大，人跑得越快，身体越往前倾，而且不必一直保持平衡。

人走路或跑步时，都需要一定程度的身体倾斜去表现动量的存在。角色的身体倾斜得越厉害，他（她）的动作就会越快。因此，跑步运动的身体倾斜远远比行走动作夸张，这些倾斜往往会使动作更加自然和真切。例如，从图2-62中能看到角色从走到跑时的前倾动作。

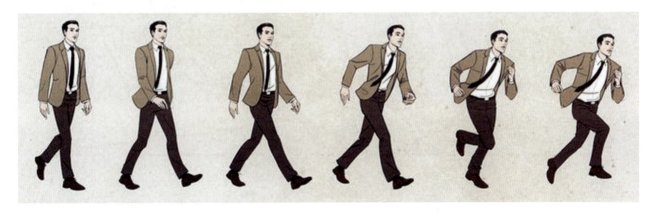

图2-62 人物倾斜图

2）手臂的动作

紧握双拳用力甩动双臂，使身体平衡有力，不断向前迈进。不同的手臂动作对应着不同的奔跑姿势。

例如，钟摆式挥臂非常适合短跑动作的表现。然而，在人物更拼命、更努力地奔跑时，我们或许可以考虑让手臂的运动有所不同，此时除了让腿部依旧保持强劲的驱动力之外，臂膀的造型将会非常明确地表达相应人物的性格和情感。（见图2-63）

3）双脚的动作

在图2-64中，每步向前蹬出，步幅都较大，这是6格的真人跑步动作。手臂的动作减少了，身体基本没有上下晃动，而且双脚离地两格。

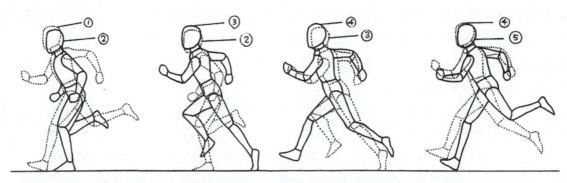

图 2-63 人跑步时动作的分解图

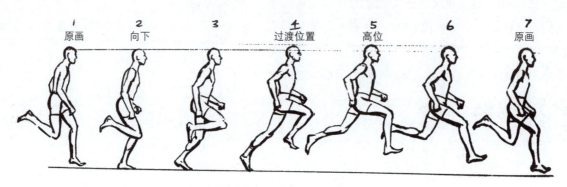

图 2-64 人的跑步图（1）

在图 2-65 中，人物双脚腾空，身体的波浪式曲线运动也比走路时幅度要大。

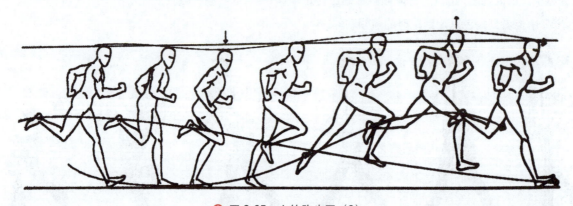

图 2-65 人的跑步图（2）

在写实创作人物奔跑的动画时，双脚几乎没有同时着地的时间，而是依靠单脚支撑身体的重量。但是在一般动画里，可爱型人物跑步时，中间要有双脚同时离地的过程，这样才能显得人物角色更加生动有趣。由于跑步时速度比较快，因此，时间的掌握非常重要。只有掌握好动画的时间和跑步的规律，才能设计出流畅的动作。

下面对图 2-66 中的人物跑步实例进行分析。

（1）右脚在中心的位置落下。

（2）身体的重量落在右脚上。

（3）右脚推动身体向前。

（4）在跑步过程中身体处于最高点。

（5）左脚接触到地面。

（6）出现压缩的左脚。

(7) 使左脚伸展、拉长。

(8) 从原画 1 到原画 8，胳膊和腿都要伸展。

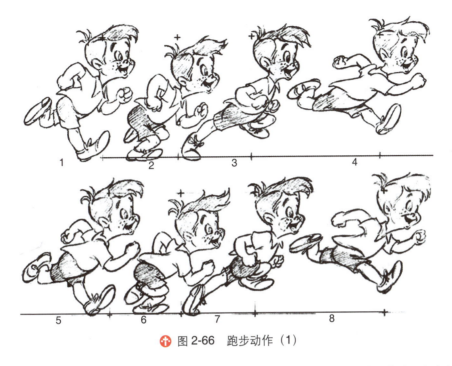

图 2-66　跑步动作（1）

通过以上的图例可以看出，跑步时身体会略向前倾，步子迈得较大。跑步时攥紧拳头，手臂弯曲并前后摆动，抬得高，甩得有力。脚的弯曲幅度大，每步蹬出的弹力强，步子一离地就要弯曲起来往前运动。身躯前进的波浪式运动轨迹的弯曲比走路时更大。

图 2-67 为角色的正侧面循环跑，用了 12 张原画完成了一个快跑完步，过渡原画有 4 张。原画 13 与原画 1 等同并形成循环。原画 9 为反脚。身后的斗篷随跑步的动作呈现为追随运动。

图 2-67　人披斗篷跑步的动作

图 2-68 为角色的正侧面循环跑，用了 10 张原画完成一个快跑完步，过渡原画为 4 张。原画 13 与原画 1 等同并形成循环，原画 9 为反脚。

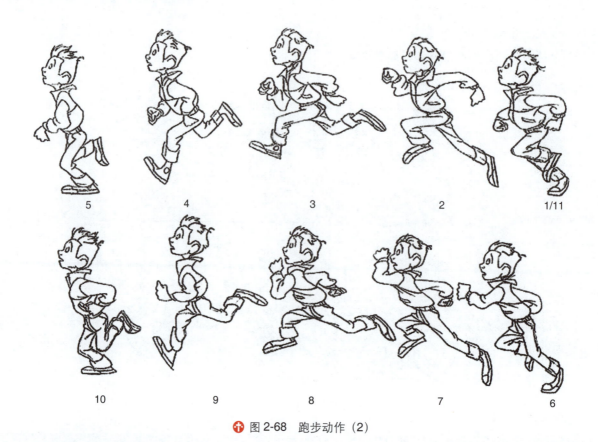

图 2-68 跑步动作（2）

二、快跑的运动规律

（1）在快速飞奔的过程中，人的脚踝基本上是不着地的，主要靠脚尖来支撑和蹬出，尽量不让脚板贴地，这样的跑法实际上就是动物类中的"蹄行"和"趾行"的跑法。它能减少脚底与地面的接触面，增加脚尖弹跃的力量，从而获得更快的速度。

（2）快跑时角色的身躯向前倾斜度更大，以便减少阻力。（见图 2-69）

图 2-69 快跑图

（3）快跑时两手的摆动高而有力，和双腿交替快速配合，速度更快。

（4）快跑时头顶呈波浪形曲线运动。（见图 2-70）

第二章 人物的基本运动规律

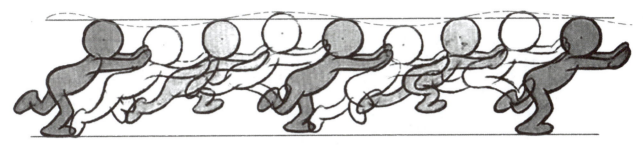

图 2-70 快跑时头顶的波浪形曲线运动

三、跑步循环的设计方法

图 2-70 是一套完整的需要 8 张原画的快跑循环,即每一单步为 4 格,是一个快而激烈的猛冲。这是单步脚的抬脚全过程,图中人物初步完成了半步的跑步过程。(见图 2-71)

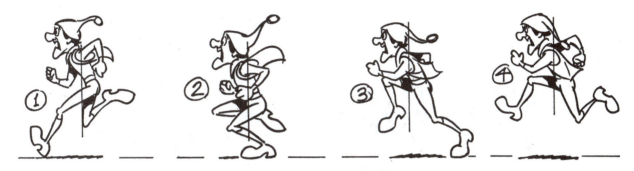

图 2-71 快跑循环

根据图 2-71,总结快跑的特点如下。

(1) 重心开始下移。
(2) 重心降到最低点。
(3) 身体开始抬高,而后腿的猛推可以造成下一步的向前动力。
(4) 等于走路中的跨步位置,腿和臂最大限度地向前和向后。奔跑中,身体重心在跨半步时处于离地面最高的位置。

四、各种角度跑步的图例

1. 正面奔跑动作

当为一个奔跑运动的人物创作动画时,最主要考虑的就是人物的整体轮廓。它的特征是随着奔跑动作的行进而有所变化的。从正面看,角色的重心不仅从身体的一侧转向另一侧,同时也是在从一只脚转向另一只脚,这就意味着,如果角色的右脚着地,他的重心将会稍微偏移到右腿上。

同理,当左脚着地时,重心会向左腿偏移。重心偏移的程度根据跑步的类型和角色的特性而定。例如,一个体重大的角色跑起来慢,这种笨重地奔跑的角色转移重心的姿势会比那种瘦的、轻盈的角色要适当地夸张。动画师要考虑的一点就是要夸大绘图中透视法的使用。这意味着,前景的身体看起来大,而远景的身体看起来往往会小得多。图 2-72 和图 2-73 是原地正面循环跑的动画。

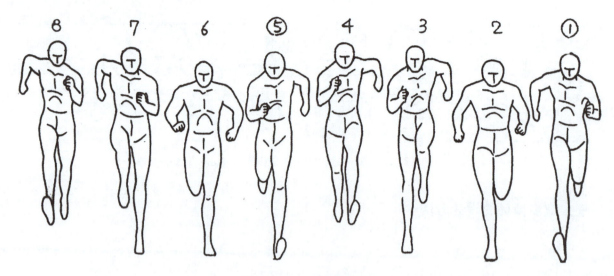

图 2-72 循环正面跑

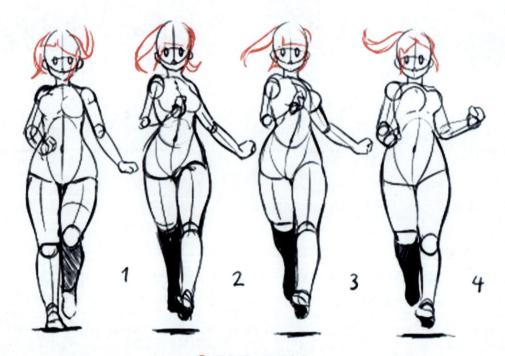

图 2-73 正面跑步

图 2-74～图 2-76 是一套原地循环跑的动画。

图 2-74 中的原画 1 和原画 5 中的左右脚交替地接触着地面,原画 9 等同于原画 1,这样就完成了一套跑步的循环了。原画 2 和原画 6 为压脚的两张,也是身体处于最低的位置,原画 8 和原画 4 为身体位置最高的两张。

2. 人物透视跑

在图 2-77 中,人物从远处纵深跑近画面。人物的跑步动作幅度较大,皆为换脚的原画动作,是一个快速的奔跑。此时要注意侧面跑时透视的准确性。

在图 2-78 和图 2-79 中,人物从远处纵深跑入画面,人物的跑步动作幅度较大,皆为换脚的原画动作,是一个快速的奔跑。要注意侧面跑时透视的准确性。

第二章 人物的基本运动规律

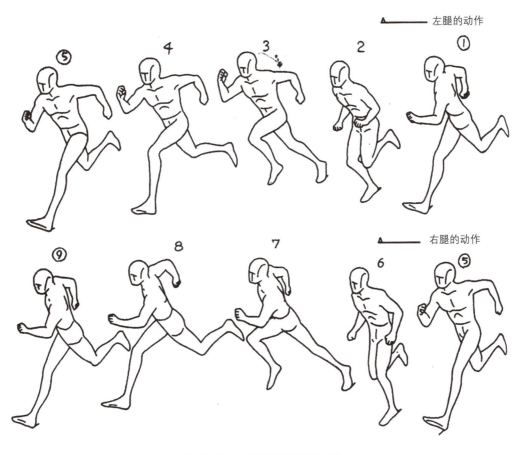

图 2-74 循环斜前侧跑（1）

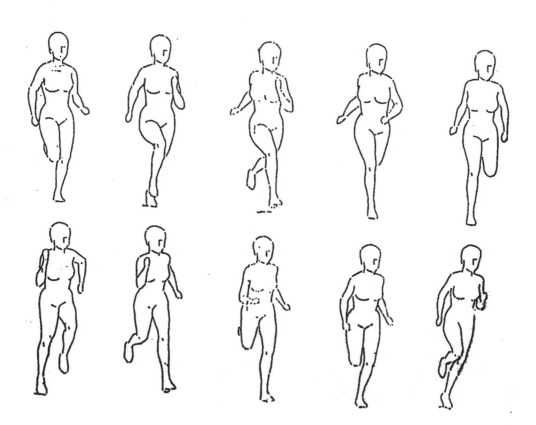

图 2-75 循环斜前侧跑（2）

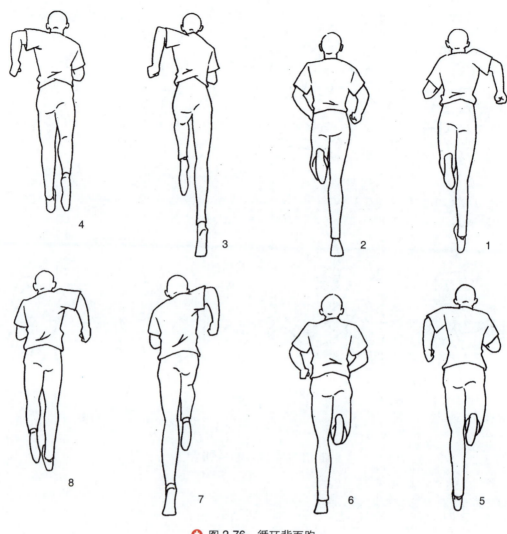

图 2-76 循环背面跑

图 2-77 人物透视跑

第二章　人物的基本运动规律

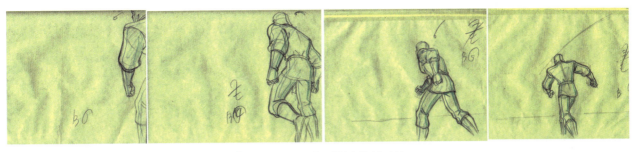

↑ 图 2-78　人物透视跑范例（1）

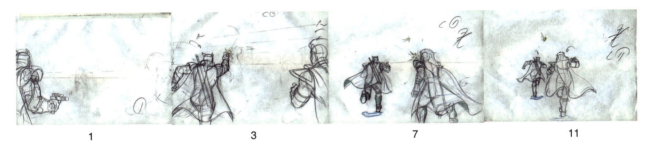

↑ 图 2-79　人物透视跑范例（2）

图 2-80 是人物透视跑范例。

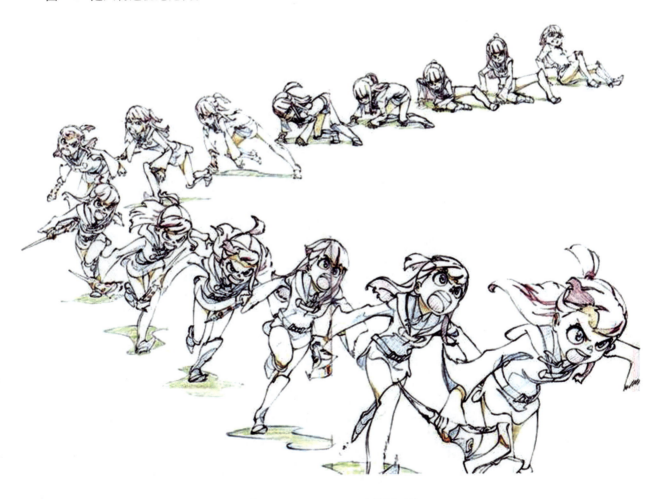

↑ 图 2-80　人物透视跑范例（3）

3. 迪士尼动画片中的角色跑步实例

图 2-81～图 2-90 为角色的追逐、打斗图。

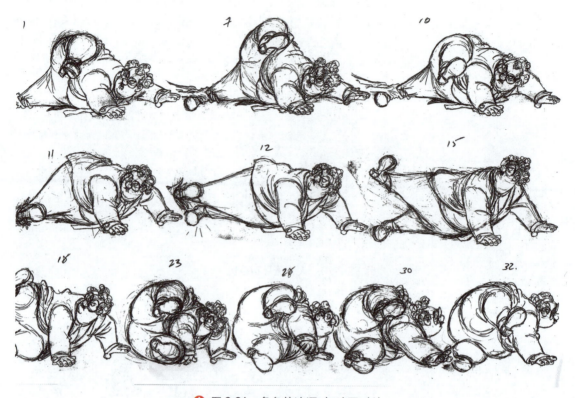

图 2-81 角色的追逐、打斗图（1）

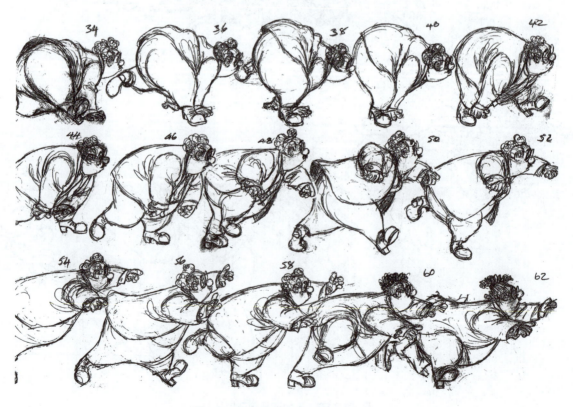

图 2-82 角色的追逐、打斗图（2）

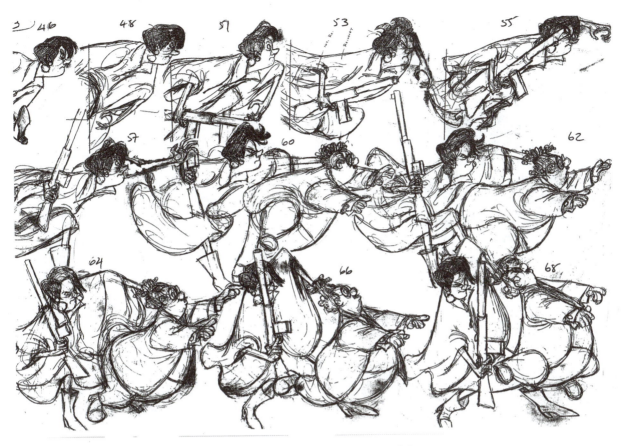

图 2-83 角色的追逐、打斗图（3）

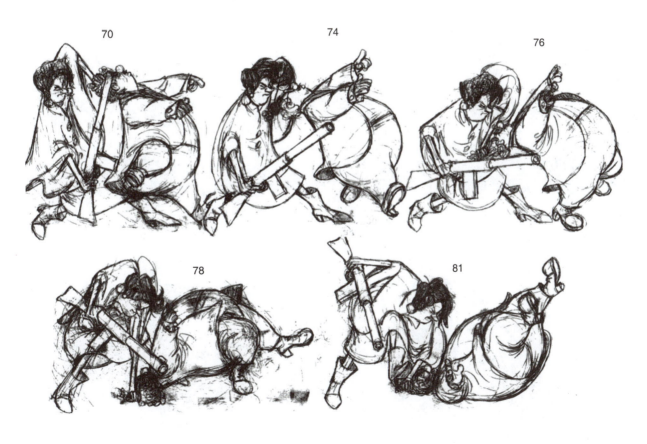

图 2-84 角色的追逐、打斗图（4）

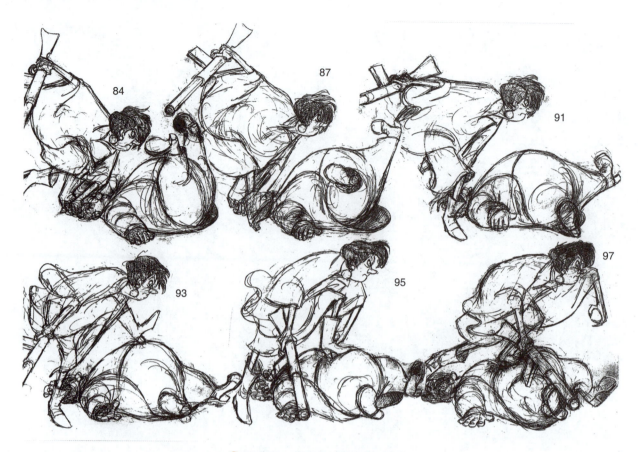

图 2-85 角色的追逐、打斗图（5）

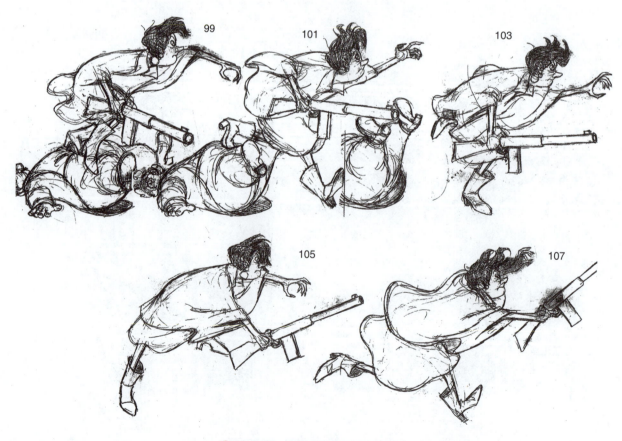

图 2-86 角色的追逐、打斗图（6）

第二章 人物的基本运动规律

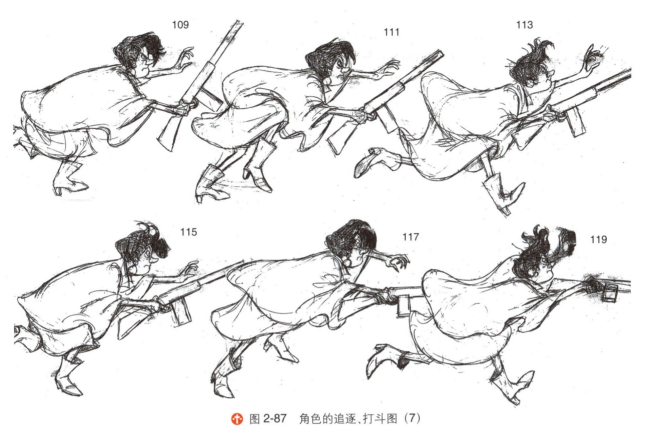

图 2-87 角色的追逐、打斗图（7）

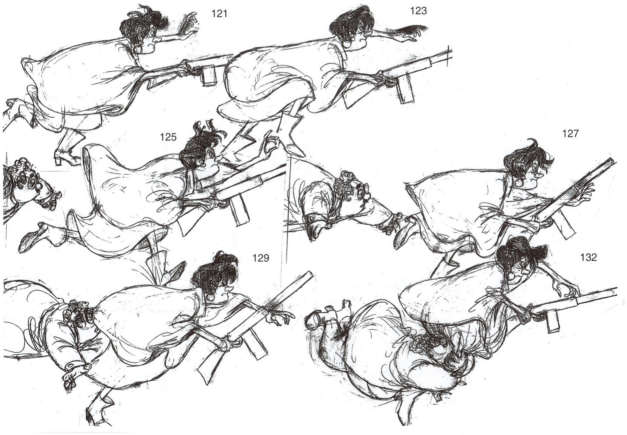

图 2-88 角色的追逐、打斗图（8）

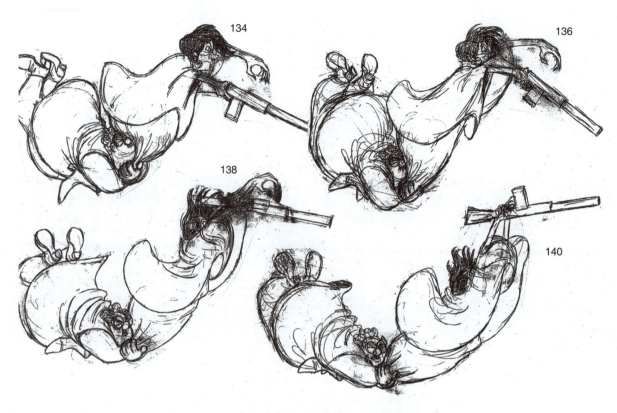

图 2-89 角色的追逐、打斗图（9）

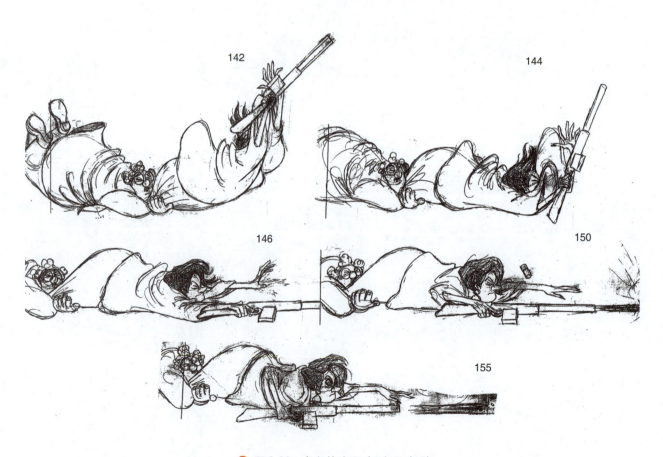

图 2-90 角色的追逐、打斗图（10）

第三节　人物跳跃的运动规律

一个人在做跳跃动作时，整个运动过程会表现出身躯屈缩、蹬出腾空、着地、还原等姿势，在整个跳跃过程中，他的重心是以抛物线形式向前移动的，重心点从不稳定的平衡腾空跃出，再经着地后由不稳定至调整身躯达到平衡稳定。姿态的变化和重心的移动一定要达到协调一致，动作要优美。（见图2-91和图2-92）

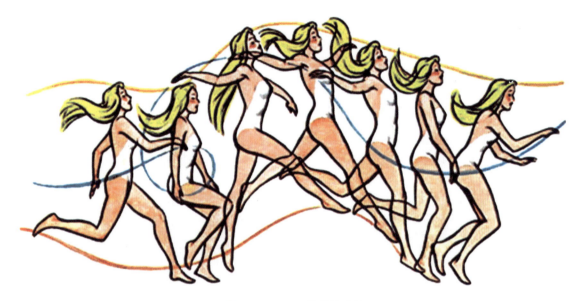

图 2-91　人的跳跃动作

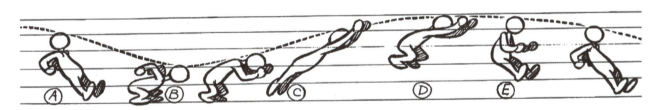

图 2-92　人物的跳跃动作（1）

在图2-92中，我们还看到有人物的分解跳跃运动姿态，注意手臂是用力伸出产生冲力来帮助人物完成跳跃动作的。

在图2-93中，我们看到的是人物的分解跳跃运动姿态，首先是预备动作，身体屈缩，两手向后，接着是蹬出腾空、跃起、拉长、着地还原等姿势。在整个跳跃过程中，人物的重心是以抛物线形式向前移动的，身体的重心从不平衡的腾空跃出，再经着地后不平衡到调整身体达到平衡稳定。

图2-94中是由人物翻滚、腾空、跳跃落下、着地、还原等几个动作姿态所组成的。

当了解了人的走路、奔跑和跳跃动作的基本规律之后，在日常生活中，还必须多注意观察和分析，积累各种形象素材，这是画好人的基本动作的重要因素。

为了让跳跃所跨距离尽量大，要保证好跳跃的高度和弧度的平坦，同时还需要加快角色奔跑的速度。如果你更在乎跳跃的高度而不是跨越的距离，则需要降低速度，加大角色向下屈腿的程度，并尽量向更高处跳。

标准的动画制作过程是：首先通过对现实生活的观察创作关键动作缩略图的草图。如果无法在现实生活中完成观察，可去电影中寻找跟你构想动作匹配的、包含类似运动的片段。如果还不行，那你就自己演绎想要的动

作,并用摄像机把过程拍下来。通过视频,你能够更细致地观察并分析这个动作,从而制作出更具动感和活力的画面,而不是简单地呈现。

另外,不应该简单地复制那些记录真人动作的参考材料,为了获得更强的动画艺术效果,你应该将人物和场景漫画化以及夸张化,这就是使用缩略图和关键帧草图的意义所在。它们能帮助你先分析全部范围的所有关键位置的动作,然后使你明确在哪一个方向和点上去做扩展和夸张,能做到什么程度,以便创作出更生动和真切的动作。

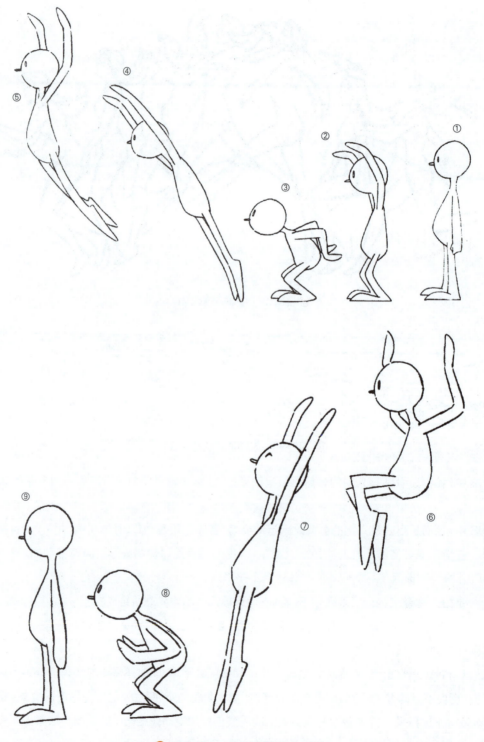

图 2-93　人物的跳跃动作(2)

第二章 人物的基本运动规律

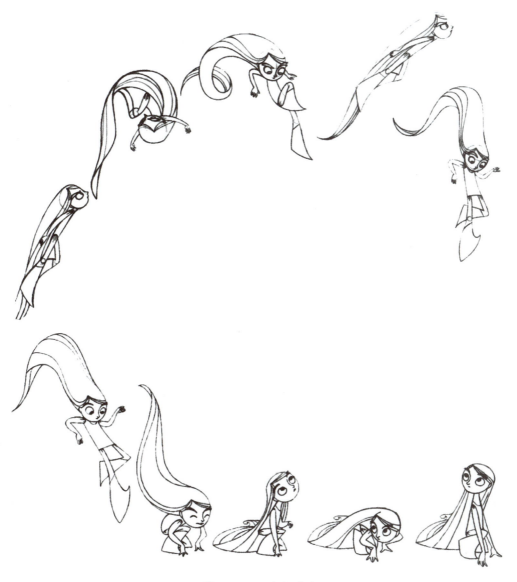

🕇 图 2-94 角色跳跃

思考和练习

1. 基于个人的观察,创建一个有个性的人物行走动画,应具备特别有个性的走路方式。运用研究、速写和影像的方式记录他(或她)的行走动态,然后尝试分析和复制这种状态,并运用于一个你所选择的动画人物中。多次测试你的动画创作,直到你认为完美地演绎了角色。

2. 创建一个人物循环跑的动画。

3. 绘制人物角色斜侧走、跑的原画。

4. 创建一个角色的跳跃动作。从现实生活中找到一个你感兴趣的跳跃动作,可以是体操运动员、马戏团的杂技演员。再以速写动作过程或者拍摄下这个动作过程,来借以确切理解在真实空间中的真实动作的具体情况。然后试着复制这个动作,从缩略草图开始,之后逐渐完善你的创作并开始尝试一些夸张的动作。测试关键姿势帧,并调整和修改时间。

第三章
四足类动物的基本运动规律

学习目标：

- 掌握四足类动物的基本结构。
- 掌握四足动物的行走、跑步、跳跃的基本规律。

学习重点：

掌握四足类动物在行走、跑步中的腿部动作协同躯干、头部、尾巴的协调运动。

第一节　四足类动物的分类、结构及特征

四足类动物行走动画的创作是有一定难度的，之前我们在关于人的双足行走动画创作中所讨论的难点和挑战，在四足类动物行走动画创作中工作量要增加好几倍。不仅是因为又增加了一双腿，更复杂的是不同的动物相应的腿的同步方式也是不一样的。

此外，动物的规模、重量和体积也是决定它们行走方式的因素。例如，一只壁虎跟一匹纯种马的行走方式就不相同。再加上无论是自然主义风格还是卡通风格，都要处理动物头部和尾巴的运动。

我们在动画制作中必须要了解动物的结构、神态和运动规律，通过动物的行走、跑、跳等规律分别去创作和研究自然风格的四足动物动画和卡通风格的四足动物动画。

一、四足类动物的分类与结构

通常我们用"飞禽走兽"来形容动物，所以四足动物的特点就是行走和奔跑，兽类的行走是通过四肢的运动来完成的。由于适应环境的生活方式不同，兽类的四肢也向着各种类型演化。四足动物可以分为趾行动物、蹄行动物、跖行动物。

1．趾行动物（即爪类动物）

趾行动物如虎、豹、狗等动物。

趾行动物全是利用趾部站立行走的，它们前肢的掌部和腕部、后肢的跖部和跟部永远是离地的，所以这些兽类都以擅跑出名。奔跑速度较快的兽类一般都是趾行动物。

2. 蹄行动物

兽类中还有一类动物，即蹄行动物，就是利用趾甲来行动，如马、牛、羊、鹿、羚羊等。这类动物是随着对环境的适应，四肢的指甲和趾甲不断进化，逐渐转化成坚硬的"蹄"。

3. 跖行动物

跖行动物如棕熊、北极熊、狒狒等。这类动物将其整个手掌和脚掌置于地面上，与人类相似，即用脚板行走。这类动物的脚上从趾头到后跟的部位都长有厚肉的脚板，靠脚板贴地行走，缺乏弹力，所以跑不快。人类也属于跖行动物，所以跑不过一般的四足动物。

但也有例外，例如，在平坦的地面上，跖行的熊是跑不过蹄形的马的；但是如果换了光滑的冰面，马的蹄就容易滑倒；相反，具有扁平脚掌的熊就不会滑倒，跑得就比马快。

动物最大的特点是行走和奔跑，因此，我们在研究四足动物行走、跑步规律之前，先了解一下动物之间的不同构造及其适应的功能。

下面是利用人类的手、足形容其他爪类、蹄类动物前肢与后肢的各自形态，人类的手脚相当于跖行动物的四足，如狒狒、猩猩、熊等。

爪类（即趾行动物）相当于人类的趾关节运动，如虎、豹、狗等。

蹄行动物相当于人类的手指站立，如马、牛、羊、鹿等。

我们再将不同类型的动物四肢加以比较，就比较容易看清不同动物腿与腿之间的不同，明白、理解动物与人类构造上的差异，以便能够更好地理解动物的走步特点。（见图 3-1 和图 3-2）

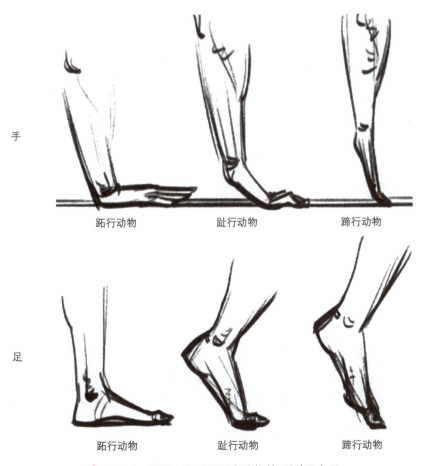

图 3-1　利用人类手足形容动物前、后肢示意图

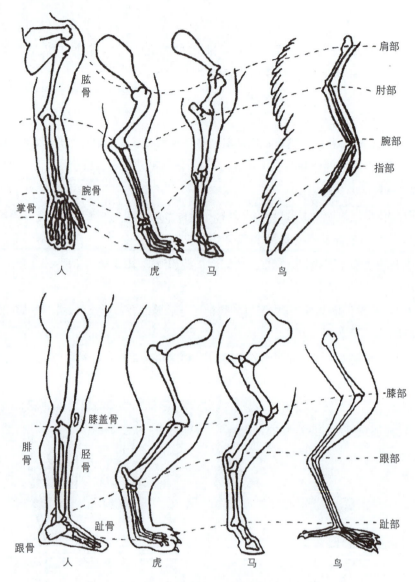

图 3-2 人的手足与其他动物部分关节的比较

二、蹄行动物的特征

蹄行的兽类分为奇蹄类动物和偶蹄类动物。(见图 3-3)

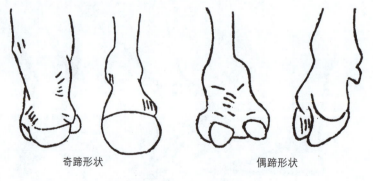

图 3-3 蹄行动物的分类

奇蹄类动物即有奇数脚趾的动物。奇蹄类动物有马、犀牛等。

偶蹄类动物有牛、羊、鹿、骆驼、河马等，如图 3-4 所示。

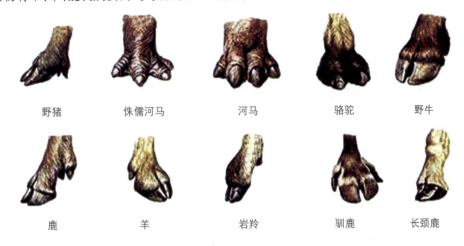

图 3-4 偶蹄动物"蹄"的形状

同是蹄行动物，但由于体型和蹄形发展不同，跑速也不同。例如，体型精干、四肢修长的马、鹿就比体型肥笨、四肢粗壮的牛、河马等动物跑得快且灵活。可见，腿的不同构造对行动速度会起很大作用。另外，不同构造的腿型，对兽类在不同的环境里的行动效率也有很大的影响。

1．奇蹄类动物的结构特征

下面以奇蹄类动物马的结构特征为例进行说明。马的结构和体态见图 3-5。

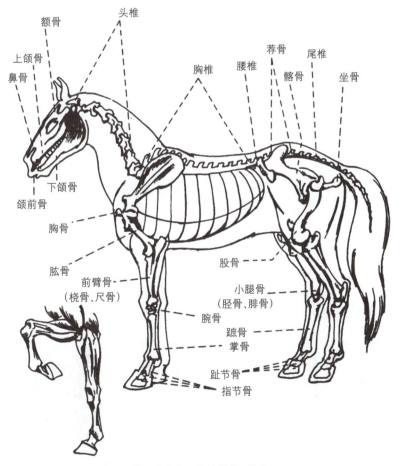

图 3-5 马的结构、体态

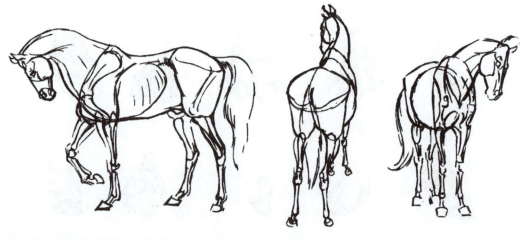

图 3-5（续）

图 3-6 是人与马足部的比较，马的足与足趾比人的长得多，马的小腿和足的长度让马能迈出比人更大的步伐。马有很粗的大腿，或称四头肌。

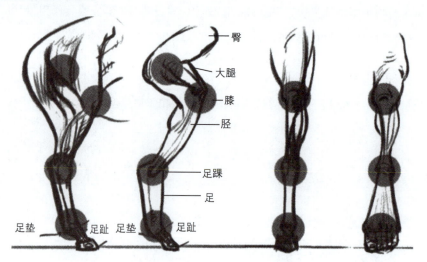

图 3-6 人与马的足部比较

图 3-7 中将人的脚趾拉长，以匹配马的比例，当马抬起后脚时，踝关节将足向上抬，同时足趾向下弯曲，箭头指示它运动的方向性。灰色的圆用于标示关节部位，并展示不同部位的比例关系。

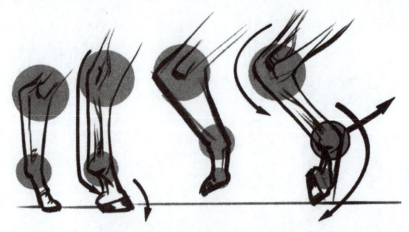

图 3-7 人的脚与马的足趾的比较

图 3-8 是马的前肢和人的前臂的比较,适当调整了人的解剖结构,以匹配马的结构。注意两者前肢的相似性。

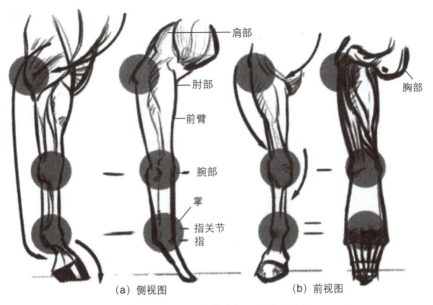

🕀 图 3-8　人类前臂与马前肢的比较

图 3-9 是一组连续的马蹄伸展动作图,也是人手与马蹄的比较图,灰色的圆标示出了上面的趾关节和下面的第一个趾关节承受着马的全部重量。箭头指示马蹄抬起,趾关节向前展开,并向后和向上摆动下面的第一趾关节,形成马的优美走步姿态。

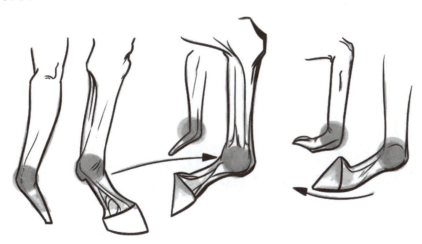

🕀 图 3-9　马蹄伸展的动作

图 3-10 是关于人的手指与马的足趾精细的比较,左边是人手指的三节指节骨位置；右边马的三节关节角度变化更明显,弯曲更大。

2．偶蹄类动物的结构特征

下面我们再以偶蹄类动物鹿的结构特征为例进行说明。鹿的身体纤细,体态优美,腿部骨骼构造突出,腱和腿骨之间很薄。（见图 3-11 ~ 图 3-13）

图 3-14 是鹿的足后跟,很明显是足的后上方延伸出来的骨骼,就像绑了一根长木头。

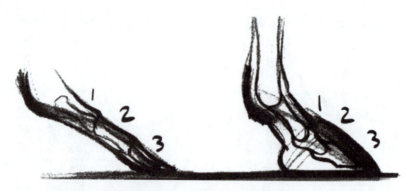

图 3-10　人的手指与马的足趾的比较

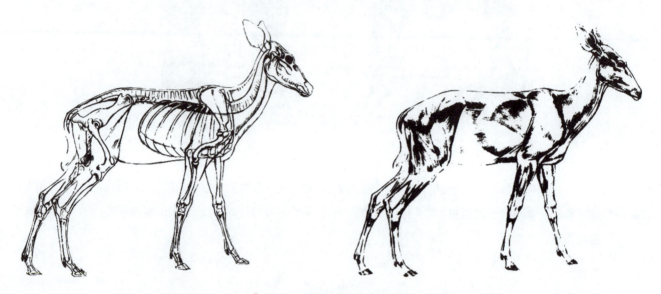

图 3-11　鹿的结构特征（1）

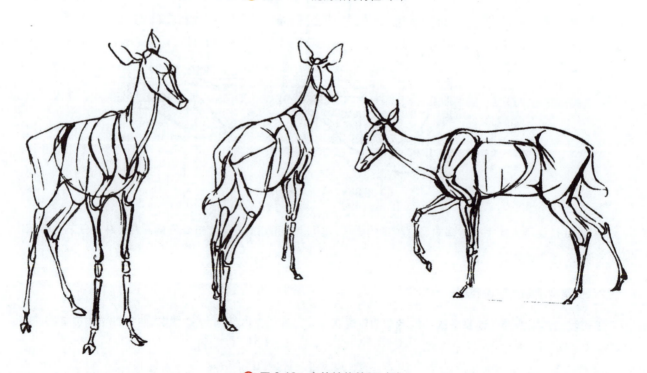

图 3-12　鹿的结构特征（2）

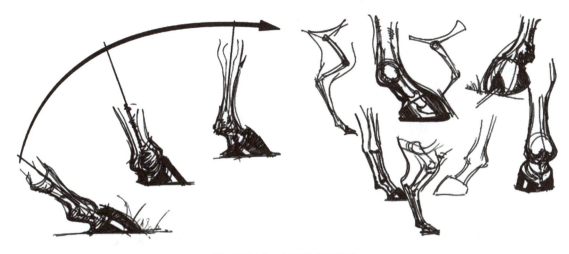

◆ 图 3-13　鹿蹄的解剖结构

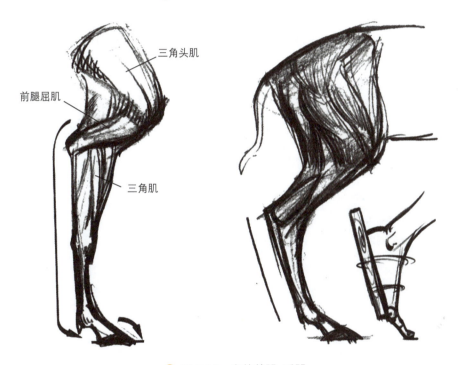

◆ 图 3-14　鹿的前腿、后腿

三、爪类动物的特征

爪类猛兽属趾行动物，如狮子、老虎、狗等。这类动物用足趾行走。爪类动物在哺乳动物中的种类是很多的，小的如鼠类，大的如狮子、老虎等。这些爪类动物由于形体结构不同，生活环境各异，行走的动态是不同的。这里侧重介绍（趾行）爪类动物的行走规律。

食肉目中的爪类动物脚上都长有尖锐的爪子，嘴上也都有利齿，适应其猎食其他动物。食肉兽类性情凶暴，因此人类称之为猛兽，如常见的狮子、老虎、豹、狼、狐、豺狗等动物。这类猛兽身上都生有较长的兽毛，身体肌肉比一般蹄类动物松弛，但矫健有力，动作灵活敏捷，能跑善跳。

趾行动物利用指部和趾部来行走，因此弹力强，步法轻，速度快。趾行动物和蹄类动物行走时有一个明显不同的外部特点，爪类动物的前肢关节是向前弯曲，而蹄类动物是向后弯曲。

下面以爪类动物狮子的结构特征为例进行说明。（见图 3-15 ～图 3-17）

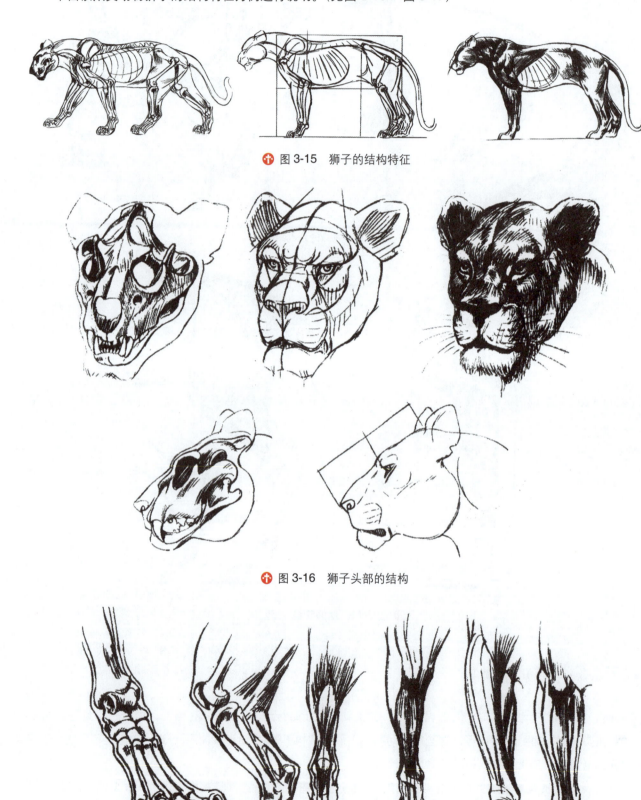

图 3-15　狮子的结构特征

图 3-16　狮子头部的结构

图 3-17　狮子腿部的骨骼

狮子的身体窄长，腿长而逐渐细削，脖子与身体衔接的地方经常表现出一种优美的线条。（见图3-18和图3-19）

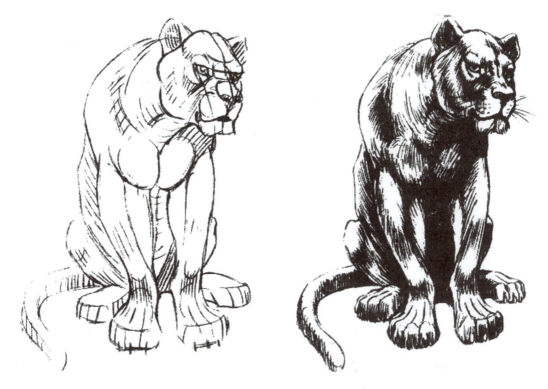

图3-18　狮子的全身结构（1）

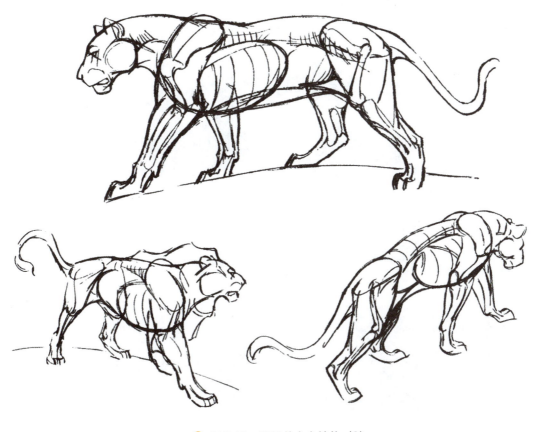

图3-19　狮子的全身结构（2）

四、跖行动物的特征

哺乳动物中,凡用前肢的腕、掌、指或后肢的跗、跖、趾全部着地行走的方式,称为跖行。如熊、熊猫、棕熊、浣熊、猴子等,这些动物都是"跖行"类——即用脚板触地行走。这类动物的脚上从趾头到后跟的部位上都长有厚肉的脚板,靠脚板贴地行走,缺少弹力,所以跑不快。人类也属于"跖行"动物,所以跑不过一般兽类。短跑运动员作100米冲刺跑时几乎全用脚趾奔跑,跖部和跟部离地,尽最大限度减少接触地面,以便增加弹力,使跑的速度增快。

下面以跖行动物北极熊体态特征为例进行说明。(见图3-20)

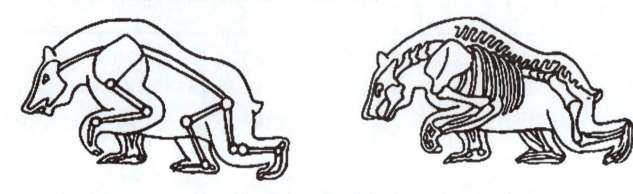

图3-20 熊行走时的骨骼图

1. 熊的骨骼结构

图3-21是熊的侧面轮廓,并在下方比较了熊的前脚、后脚与人类手、脚的区别,跖行动物是与人类在比例和解剖结构上最相似的哺乳动物。创作时注意熊抬脚时肩部的隆起,见图3-22。

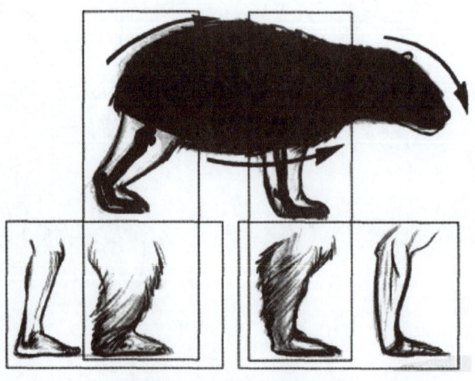

图3-21 趾行动物与人类手和脚的比较

第三章 四足类动物的基本运动规律

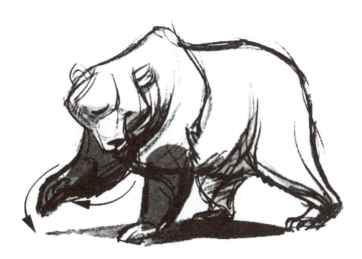

图 3-22 熊的抬脚

2．熊的行走

北极熊走路也属于后脚踢前脚，动作拍打地面非常有力。

北极熊有巨大的掌垫的足，这让它们能够在冰面上舒适地行走，也让它们游泳游得很好。熊掌上有锋利的爪，这也让它们能抓牢地面。（见图 3-23）

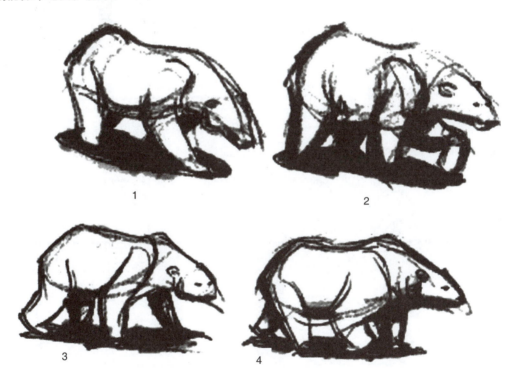

图 3-23 北极熊走路的动作

第二节　四足动物行走的运动规律

兽类动物可以分为爪类和蹄类两种，尽管它们均属于同一种运动规律范畴，但要准确地表达它们不同的动作特点，无论在设计原画时还是画动作中间过程时，都应该注意体现出它们的差异。

一、四足类动物走路的基本运动规律

1．两种步法

走兽类大部分均属于四条腿走路的"蹄行"动物（即用脚趾部位走路），它的基本运动规律可以分解成以下两种步法。

1）对角线的步法

对角线步法可以细分为四足对角线交替顺序走路和四足对角线同起同落走路两种步法。

（1）四足对角线交替顺序走路方式是指四条腿两分、两合，做左右交替成一个完步。如果开始起步的是右前足，那么对角线的左后足就要跟上，接着是左前足向前，然后是右后足向前走，这样就形成一个完步。

以马的行走为例，要注意身体的重心是放在三只稳定地站在地上的脚所构成的三角形内（见图3-24）。马除了走步外，还有小跑、快跑、奔跑等方式，各种跑的方式都是有一定的运动规律的。

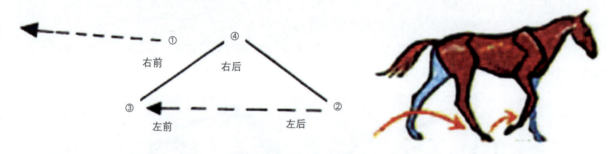

图 3-24 对角线的步法（1）

（2）四足对角线同起同落走路方式是指四足动物对角线的两足同时抬起同时落地，是较为简单的走步方式。图 3-25 中狮子走路的动作就是对角线的两足同起同落。

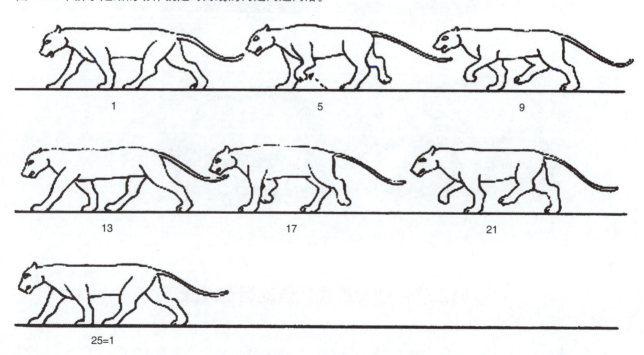

图 3-25 对角线的步法（2）

第三章 四足类动物的基本运动规律

图 3-26 是选自迪士尼动画中狗走路的原画。狗使用后脚踢前脚的走步方式,完成了四足的相互交替,是完整的一套走路循环。狗的姿态准确、自然。

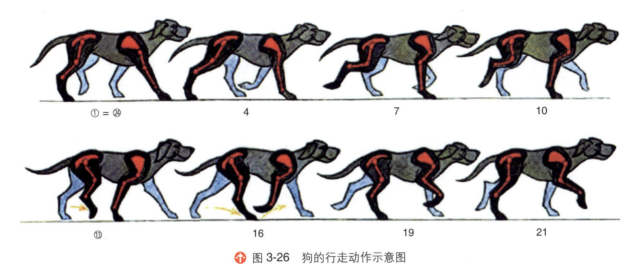

图 3-26 狗的行走动作示意图

如果四足动物开始起步的是左前足,那么对角线的右后足就要跟上,接着是右前足向前,然后是左后足向前走,这样就形成一个完步。(见图 3-27)

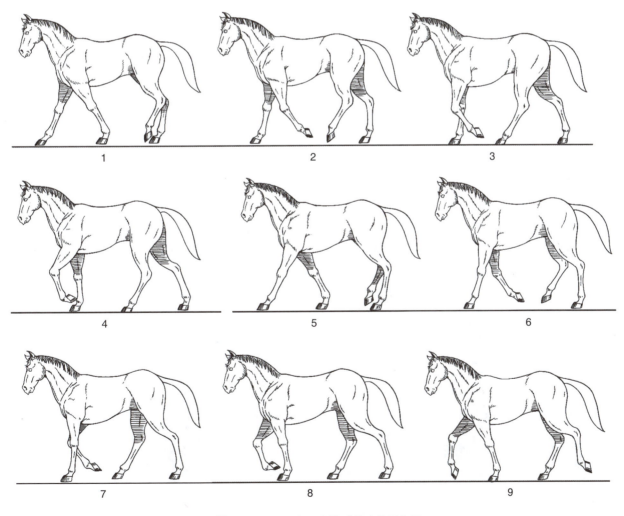

图 3-27 写实马走路时的动作示意图

2）后脚踢前脚步法

后脚踢前脚步法即四条腿单侧两分、两合、左右交替成一个完步，基本上都是由后腿先跨步，接着是同一侧的前腿，俗称"一侧走"。

下面我们列出鹿走路的动作分析图。

图 3-28 是鹿的一般走路动作，18 张原画为一个完步，每张原画拍两格。它的运动方式是对角线换步法，即右前左后、左前右后交替循环。一般慢走每一个完步大约需要 1.5 秒，也可慢些或快些，根据规定情景而定。慢走的动作，腿向前运动时不宜抬得较高。

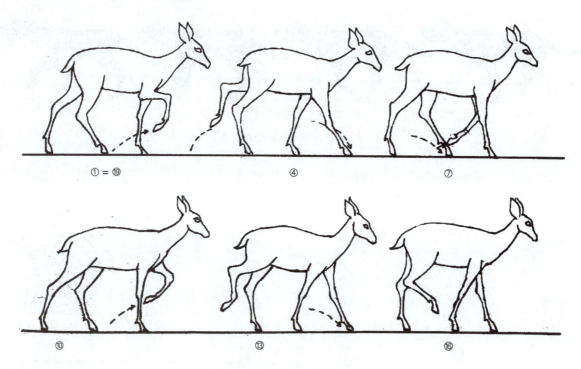

图 3-28 鹿走路时的动作分解图

2．四足动物走路的特点

（1）根据真实的四足动物的身体解剖原理，后腿的动作跟前腿不是完全相同的。前腿抬起时，腕关节向后弯曲；后腿抬起时，踝关节朝前弯曲。（见图 3-29～图 3-31）

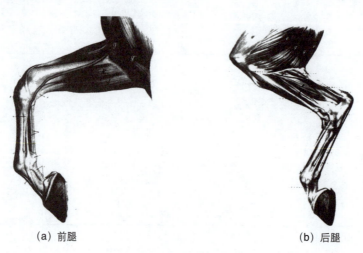

（a）前腿　　　　　　　　（b）后腿

图 3-29　马腿的结构图

第三章 四足类动物的基本运动规律

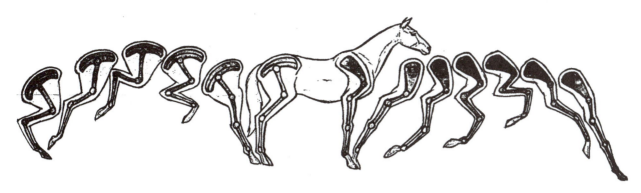

🕁 图 3-30 马腿的前后腿运动结构图

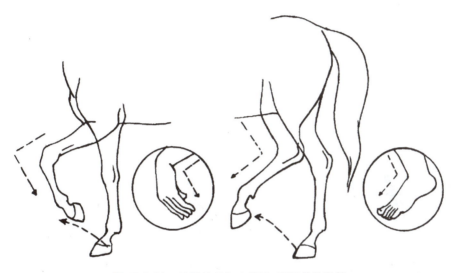

🕁 图 3-31 马腿抬起与人类手、脚关节的比较

（2）四足动物走步时由于腿关节的屈伸运动，身体稍有高低起伏。（见图 3-32）

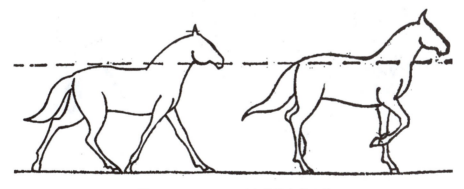

🕁 图 3-32 马迈腿时身体抬高的比较

平时要注意观察四足动物的腿是如何协同躯干运动的，并且注意腿的动作如何影响其庞大身躯的运动。同时需要考虑身体所包含的肌肉组织，尽可能找到并参考相关的身体解剖学材料，让它们帮助你确切地了解，究竟是什么样的组织和肌肉群正在皮肤下运动。

从俯视角度看，肩部线和臀部线成交替向前的状态时，身体也随之扭动。（见图 3-33 和图 3-34）

（3）四足动物走步时，为了配合腿部的运动，保持身体重心的平衡，头部会上下略微有点动，一般是在跨出的前脚即将落地时，头开始朝下点动。

93

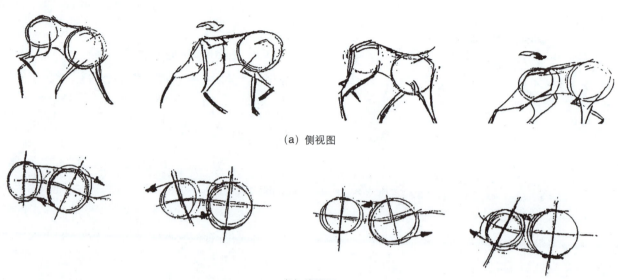

(a) 侧视图

(b) 俯视图

🔶 图 3-33 狗行走时肩部线和臀部线交替变化

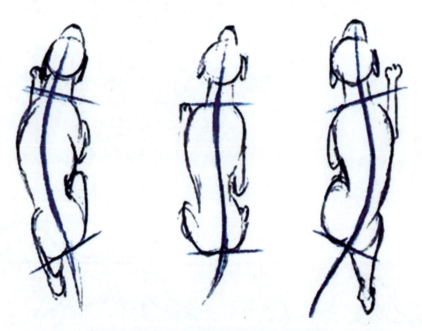

🔶 图 3-34 俯视时狗肩部线和臀部线交替变化

创作四足动物动画时需要考虑的两个主要动作是头部和颈部的动作。当前腿把身体的一部分向上推时，连结到那部分身体的颈部倾向于往下沉一点。

然而，对于头部的动作而言，当颈部向上运动时，头部又会把它往下拖拽一点儿，接着当颈部向下动时，头部会在上方待久一些来作为平衡身体的补偿。这样一来，会有双重的重叠运动效果，该效果的应用程度完全取决于动物的自然特性、关节的灵活度和长度以及动物运动的质量感。

同时，我们在绘制中间画的时候，一定要注意马在行走过程中头部、肩部和臀部上下的协调运动。当后腿跨步后成了一个三角形，马头低下，肩膀上提，臀部下沉；而当前足中的一条腿垂直而另一条腿正欲跨步时，马抬头，肩膀下沉，臀部上提，因此造成马在行走时背部的轻微摇摆动作。

动作要领：肩上，抬前腿；肩下，抬后腿。（见图 3-35）

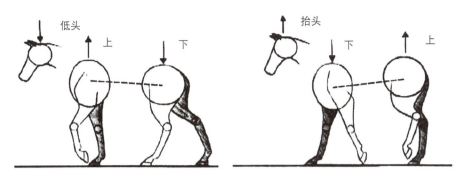

图 3-35 马迈腿时身体上下的变化

（4）蹄类动物关节运动比较明显，轮廓清晰，显得硬直。

（5）兽类动物在走路动作的运动过程中，应注意脚趾落地、离地时会产生一定的高低弧度。

图 3-36 中鹿的造型轮廓清晰。18 张原画形成一个完步，每张原画拍两格。我们要注意到，鹿在行走时，每一步开始都把脚抬得很高，同时我们还要仔细观察鹿在抬腿时的运动弧线。

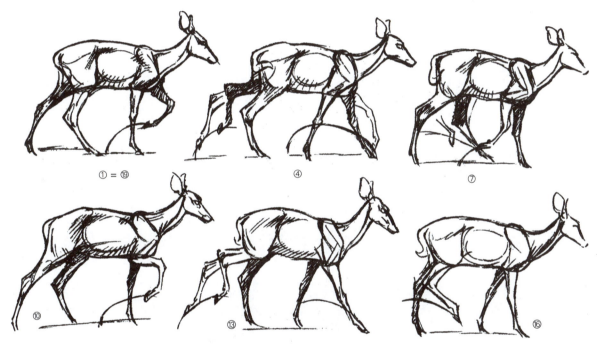

图 3-36 鹿的走路动作示意图

（6）尾巴的动作。尾巴的动作以达到平滑性和弹性为目的，因为尾部有许多关节，它们之间都会发生相互作用。尾巴的根部通过臀部与动物的躯体相连，因此尾根的动作受臀部运动的影响。

此外，尾根的动作还受动物尾巴关节链的影响，每一个关节与其面前那个关节之间因连结关系而在运动中相互影响。当尾根向上动时，被设想的那些尾部的关节也将会跟随它运动，即使每一个关节段的运动相对于关节链中在它前面的那个关节段都会稍微延迟。

因此，当尾巴随着身体的姿势被做成上下运动的动画时，我们会看到尾巴犹如波浪那样的动作。然而一定要切记，尾根的动作总是受制于所画动物的臀部运动。

尾巴的动画将完全取决于动物所运动的自然物理属性，即该动物的四肢长短、运动的灵活性，以及臀部髋节的旋转程度等。因此，要实现生动真实的尾巴动画，也许是在创作一个四足动物角色时所面临的最大挑战。

二、爪类动物与蹄类动物行走的区别

爪类动物和蹄类动物行走时有以下区别。

（1）蹄类动物的前肢关节是向后弯曲，而爪类动物的前肢关节是向前弯曲。因为前者是腕部关节弯曲，后者是肘部关节弯曲，所以正好相反。

（2）蹄类动物走动时四肢着地响而重，有"打"下去的感觉（见图3-37）；而爪类动物走动时四肢着地轻而飘，有"点"下去的感觉。

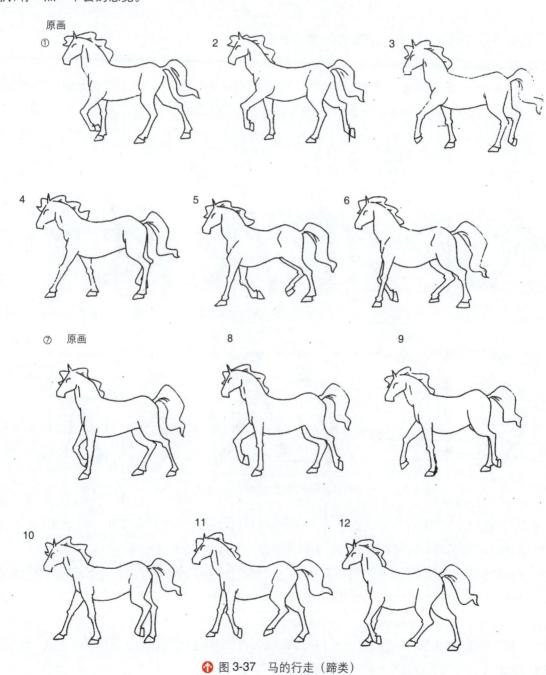

图3-37 马的行走（蹄类）

（3）爪类动物的四肢都比较短，跨出的步子相对来说比较小，不像马这样的蹄类动物有修长的四肢，步子大。蹄类动物一般脊椎骨较硬，奔跑时背部基本上保持平直，缺少弹力。（见图3-38）

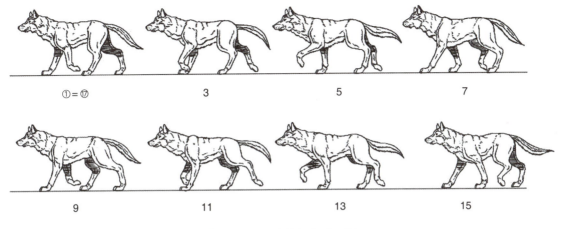

图 3-38 狼的行走（爪类）

三、四足动物走路实例分析

1. 狗走路

1）狗的骨骼结构

狗的骨骼可分为中轴骨骼和四肢骨骼两部分，狗的骨骼种类主要是长骨和扁骨，可以用来支持运动、储存矿物质等，它们的体型天生就是运动型。狗的前肢大约承受了身体 70% 的体重，而后腿基本上就是奔跑的时候给身体提供一些助力。四肢骨骼包括前肢骨和后肢骨。

不同狗的头骨形态差异很大，有的头形狭而长，有的头形宽而短。（见图 3-39）

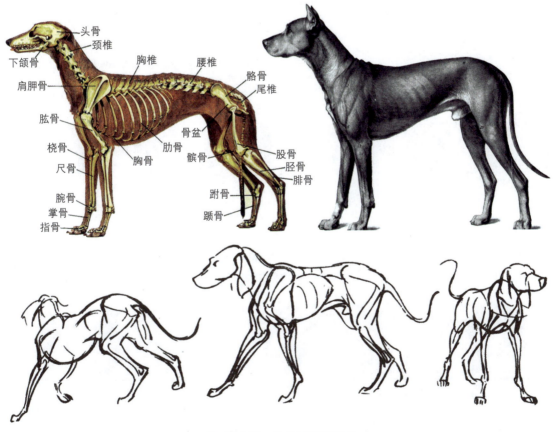

图 3-39 狗的骨骼和肌肉

2）大狗行走

图 3-40 中狗行走时完成了四足的相互交替，是一套完整的走路循环，清晰标示出狗走路时的特征。一侧以后脚踢前脚的方式，先完成一侧腿的抬起、落下；然后再换另一侧。中间画要细腻，腿部结构要准确。一张原画拍一格，动作更为细腻、生动。注意身体背部随腿部抬起时引起的拱起。

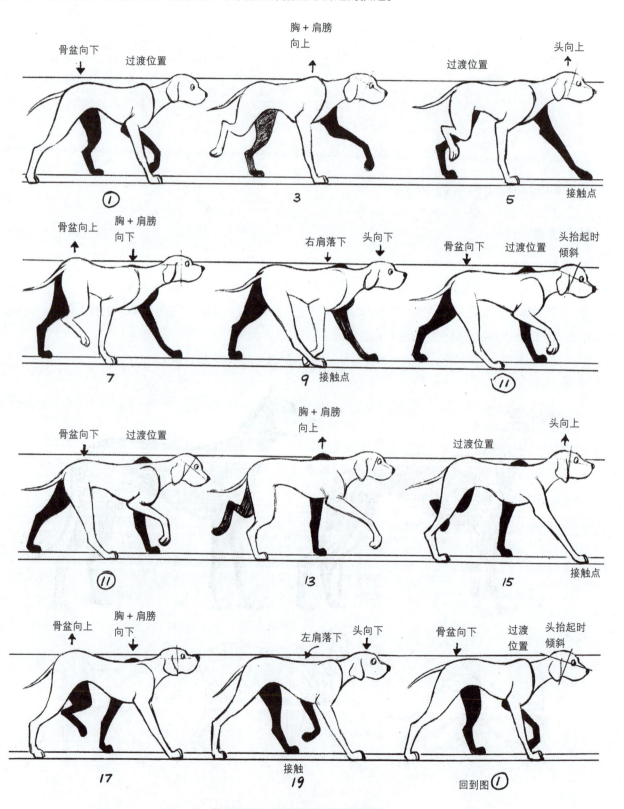

图 3-40　狗的行走（后脚踢前脚）

3）小狗行走

图 3-41 是完整的一套小狗走路循环，与图 3-40 的走路方式相同，也是后脚踢前脚的方式。先是左后足抬起、落下，紧接着左前足抬起；左前足着地时，换右后足抬起、落下。全套动作用 8 张原画，画面 17 与画面 1 一样，形成原画循环。再各加一些中间画，迪士尼采用一拍一（一张原画拍 1 格，余同）的方式，动作细腻、生动。

🔸 图 3-41 小狗的行走（后脚踢前脚）

2．大象走路

一头象需要 1 秒或 1.5 秒完成一个完整的走步。①＝㉕（表示画面 25 与画面 1 相同，余同），形成与原画的循环，每张原画拍 2 格。（见图 3-42）

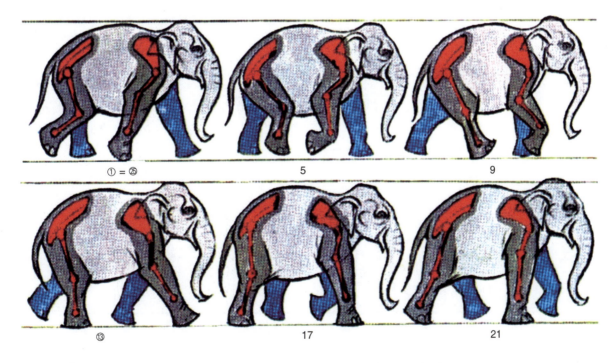

🔸 图 3-42 大象的侧面循环走动作（后脚踢前脚）

3. 豹子行走

在图 3-43 中，豹子走路时按对角线的方式四足交替顺序走路。在豹子走路运动过程中，脚趾落地，离地时会产生高低弧度。豹子前肢的掌部和腕部、后肢的趾部和跟部永远是离地的。

图 3-43　豹子的行走（对角线走步）

图 3-44 中为豹子潜行的走路方式,一般是发现猎物时的走路姿势。在行走过程中,豹子抬腿弧度低,身体蜷缩,尽量不让猎物发现。

图 3-44　豹子潜行

4. 猫侧面走

图 3-45 是一套完整的小猫走路的循环动作,使用对角线的走步方式。猫对角的腿同时抬起,同时落下。全套动作用 9 张原画,①=⑩,形成原画循环。

5. 狮子正面走

图 3-46 是狮子正面行走的动画循环。图例展示出狮子气势威武的走路特征。注意前爪抬起时肩关节的倾斜角度的变化,身体背部随腿部抬起时会引起一定幅度的拱起。

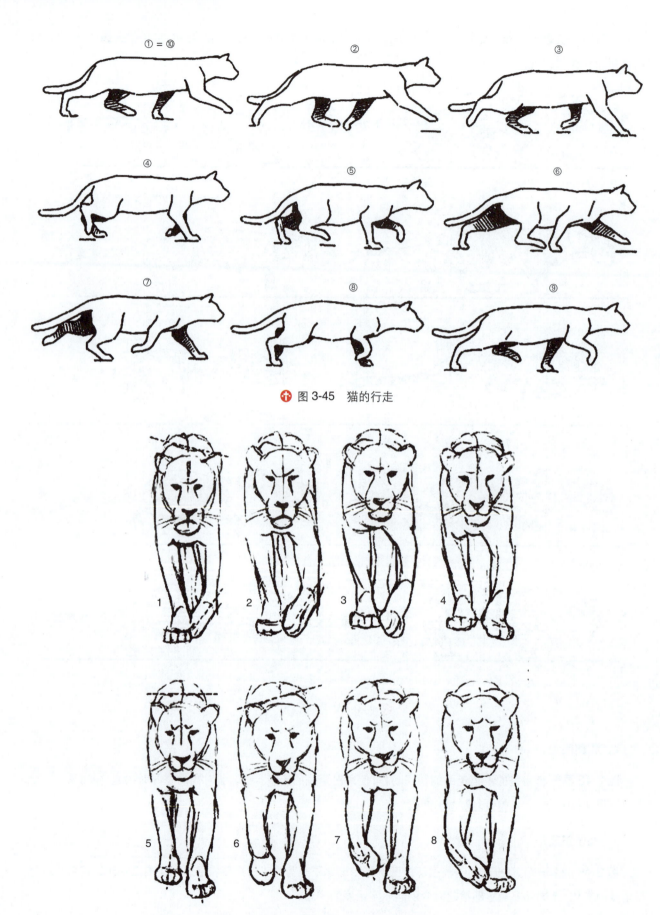

图 3-45 猫的行走

图 3-46 狮子的行走（对角线的走步）

第三节 四足动物跑步的运动规律

一、四足动物奔跑的基本规律

（1）四足动物奔跑时，通常只有一只或两只脚着地，脚步接触地面的顺序是后右、后左、前右、前左。速度很快时，前两足和后两足交替触地（前肢和两后肢的交换步法）。（见图3-47和图3-48）

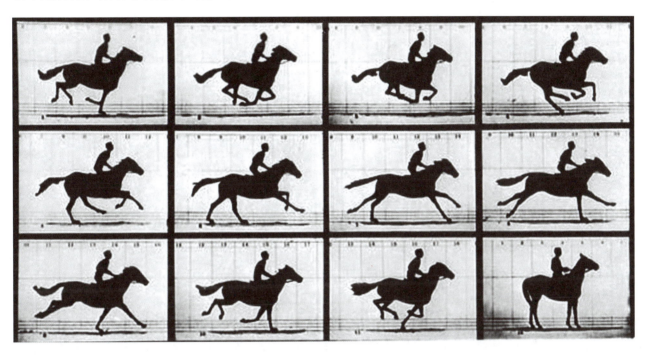

图3-47　马奔跑的影像资料

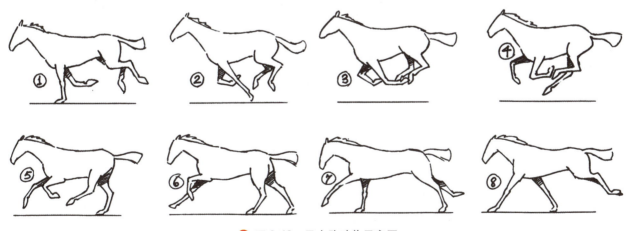

图3-48　马奔跑动作示意图

（2）四足动物在奔跑时，它的奔跑动作与走步时四条腿的交替分合相似。但是，跑得越快，四条腿的交替分合就越不明显。有时会变成前后各两条腿同时屈伸，四脚离地时只差一到两格。

（3）四足动物奔跑过程中，身体的伸展（拉长）和收缩（缩短）姿态变化明显。（见图3-49）

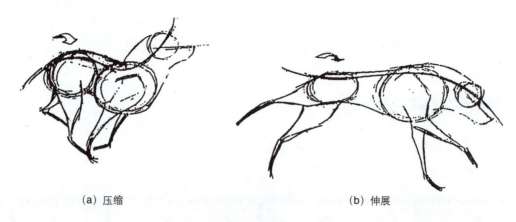

(a) 压缩　　　　　　　　　　　　(b) 伸展

图 3-49　狗奔跑的示意图

（4）四足动物在快速奔跑的过程中，四条腿有时呈腾空跳跃状态，身体上下起伏的弧度较大。但在极速奔跑的情况下，身体起伏的弧度又会减小。（见图 3-50）

图 3-50　马奔跑时的动作图

（5）为表达四足动物奔跑的动作速度，一般跑步中间需画 11～13 张原画，快速奔跑为 8～11 张原画（动画拍 1 格）。（见图 3-51）

特别快速飞奔为 5～7 张原画。（动画拍 1 格）（见图 3-52）

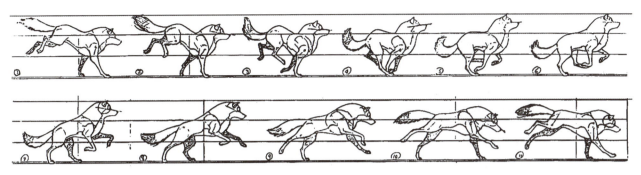

图 3-51 狗跑步的示意图

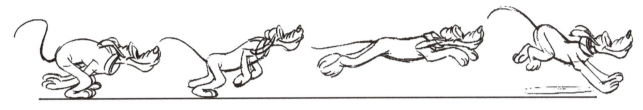

图 3-52 狗快速飞奔的示意图

二、蹄类动物奔跑范例

蹄类动物奔跑先以马为例进行说明,再介绍鹿的飞奔。

马的奔跑运动方式也是用两前足和两后足交换的步法。四足运动充满着弹力,给人以蹦跳出去的感觉。迈出步子的距离更大,并且常常只有一只脚与地面接触,甚至全部腾空,每个循环步伐之间落地点的距离可达身体三四倍的长度。马奔跑的速度相当快,速度可达每小时 50 千米,1 秒钟可跑 3 个完步。一般蹄类动物的脊椎骨较硬,奔跑时背部基本上保持平直,缺少弹力。

1. 马跑范例 1

图 3-53 是一套完整的马快跑动作。这种大跑的步伐不用对角线的步法,而是用左前右前、左后右后交换的步法,即前两足和后足的交换。当马的两条前腿大力一蹬时,马即腾空而起,并常常只有一只脚与地面接触。

前进时身躯的前后部有上下跳动的感觉。这种大跑的步法,步子跨出的幅度较大,第一个起点与第二个落点之间的距离超过了体长,速度大约是每秒钟两个完步。①=⑦,完成一个奔跑循环。

2. 马跑范例 2

对图 3-54 中的不同画面的说明如下。

画面①中,马的左后足抬起,三足着地,身体拉长。画面②中,马的身体倾斜,胸部下降,臀部抬起,前肢单足着地,后肢抬起,背部会拱起。画面③中,马的四足抬起到腹部下面,身体收缩。画面④中,马三足落地,右前足抬起,臀部下降,胸部抬起。画面⑤回到起始画面。

3. 马跑范例 3

图 3-55 是马完整的一套跑步动作,运动方式也是两前足和两后足交换的步伐。

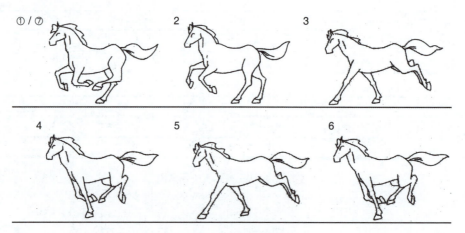

图 3-53 马快跑动作图（1）

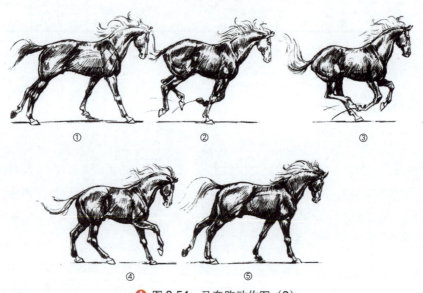

图 3-54 马奔跑动作图（2）

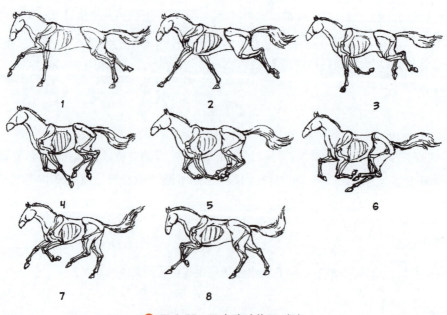

图 3-55 马奔跑动作图（3）

4．马跑范例 4

图 3-56 为马倾斜四分之三角度的侧跑。

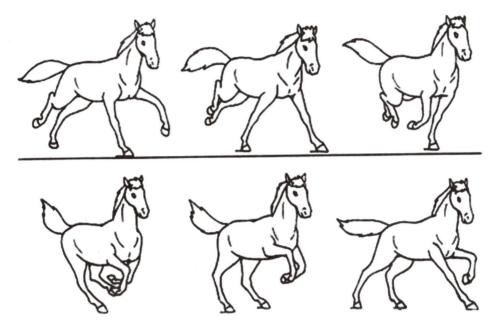

↑ 图 3-56　马倾斜四分之三角度的侧跑

5．马快速飞奔范例

图 3-57 中这种大跑的步伐不用对角线的步法，而是用左前右前、左后右后交换的步法，即前两足和后足的交换。①＝⑰，完成一个奔跑循环。

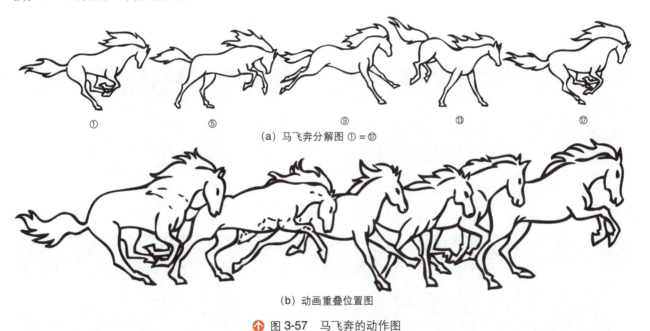

（a）马飞奔分解图 ①＝⑰

（b）动画重叠位置图

↑ 图 3-57　马飞奔的动作图

6．马快步范例

图 3-58 是马快步时抬高步子、生气勃勃的动态。要注意相反的腿（左前腿与右后腿）在活动时是紧凑地同时抬腿。快步用 4 张原画，①＝⑤，形成一个循环。

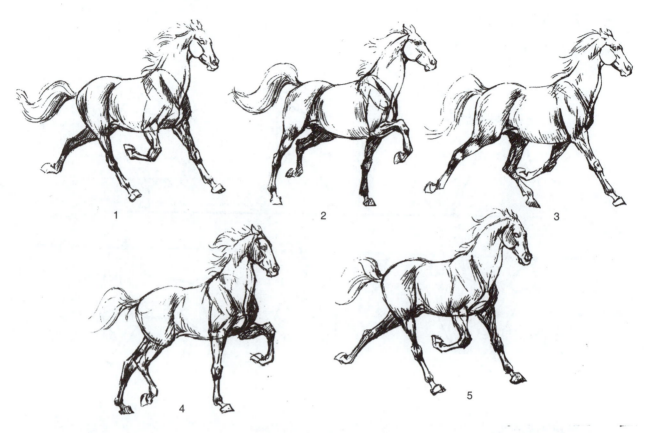

图 3-58 马快步的动作图

7. 鹿飞奔范例

在图 3-59 中,九色鹿奔跑时身体有明显的收缩与拉长,前肢落地,后肢蜷缩而压低身体,预备动作向上牵引而使身体拉长,跃起腾空,身体上下起伏的弧度较大。

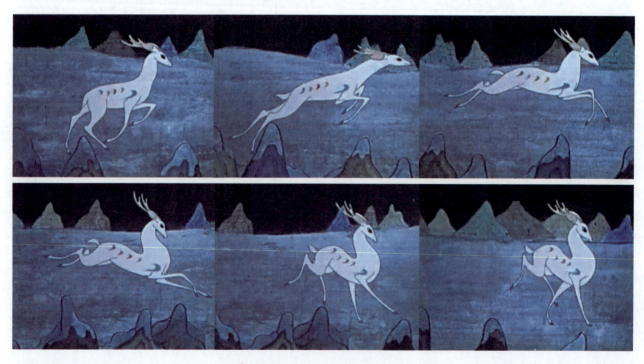

图 3-59 九色鹿奔跑动作分解

第三章　四足类动物的基本运动规律

三、爪类动物跑步范例

爪类动物的奔跑法基本上和蹄类相同，下面我们再来了解爪类动物的奔跑动作。

爪类动物的奔跑法属前肢和两后肢的交换步法。不过，爪类的猛兽大都天生有一条比较柔软的脊椎骨，这条柔软的脊椎骨能像弹簧那样弯曲，奔跑时能增加身体的弹性，每次用后腿一蹬，背椎一挺，就可跃出很远的距离。

爪类猛兽的四肢都比较短，跨出的步子相对来说比较小，不像马这样的蹄类动物有修长的四肢，步子大。

爪类动物的奔跑举例说明如下。

1．狗正侧面奔跑

图 3-60 是狗的一套飞奔循环动作，狗前肢着地，之后蜷缩身体，背部拱起最高。后肢着地时，身体拉长向上，随后身体腾起。四条腿有时呈腾空跳跃状态，身体屈伸起伏较大。尾巴、耳朵也呈曲线跟随运动状态。

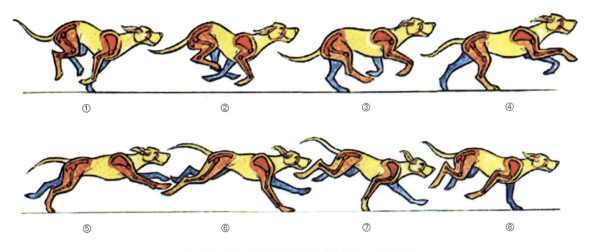

图 3-60　狗正侧面奔跑（选自迪士尼原画）

2．狗正面、背面奔跑

图 3-61 是狗的一套正面与背面飞奔循环动作，设计正面与背面奔跑时要注意狗在透视变化下的结构变化和四肢的透视关系，肩部与骨盆由于四肢运动的关系呈相反的倾斜关系。

3．狗正面跑

图 3-62 是一套狗向前奔跑的循环动作，从左后肢着地开始，右后肢、右前肢、左前肢，四足相继交替落地，属于前肢和两后肢的交换步伐。应注意狗在奔跑时的足部透视变化。

4．狗斜侧跑

图 3-63 是狗斜侧奔跑的循环动作。应注意狗在透视变化下的结构变化，以及狗四足的踏步位置。

5．猫的跑步

猫的跑步主要是由后腿推动起跳。推动动作之后，猫就腾空，肩部和臀部抬起又落下，造成背部线条的摆动。

当猫的肩部向下、前腿承担身体重量时，头部倾斜成略接近于地平线的角度，脊柱同时一屈一伸。（见图 3-64 和图 3-65）

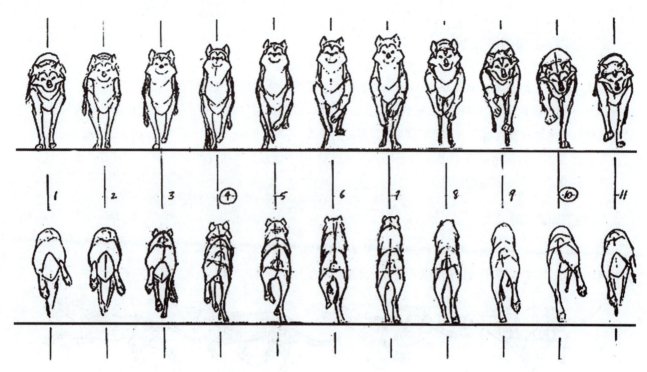

🔂 图 3-61 狗正面、背面奔跑动作分解图

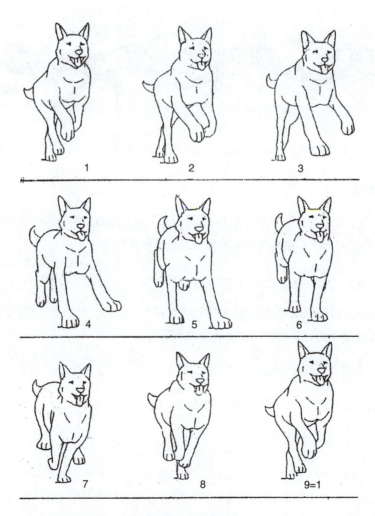

🔂 图 3-62 狗正面跑

第三章 四足类动物的基本运动规律

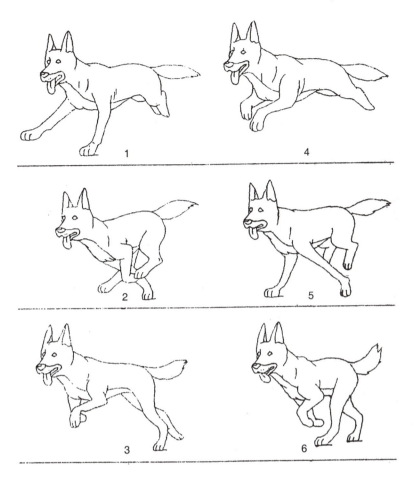

图 3-63 狗斜侧跑的动作图

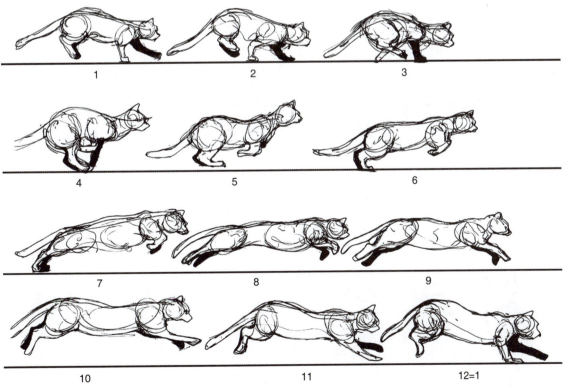

图 3-64 猫正侧跑的动作图

111

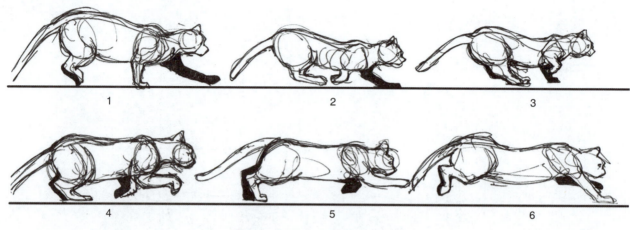

图 3-65　猫正侧潜跑的动作图

6．豹子、狮子奔跑

图 3-66 和图 3-67 是豹子的一套飞奔循环动作。豹子前肢着地，之后蜷缩身体，背部拱起最高、后肢着地时，身体拉长向上，随后身体腾起，四条腿有时呈腾空跳跃状态，身体屈伸起伏较大。尾巴、耳朵也呈曲线跟随运动状态。

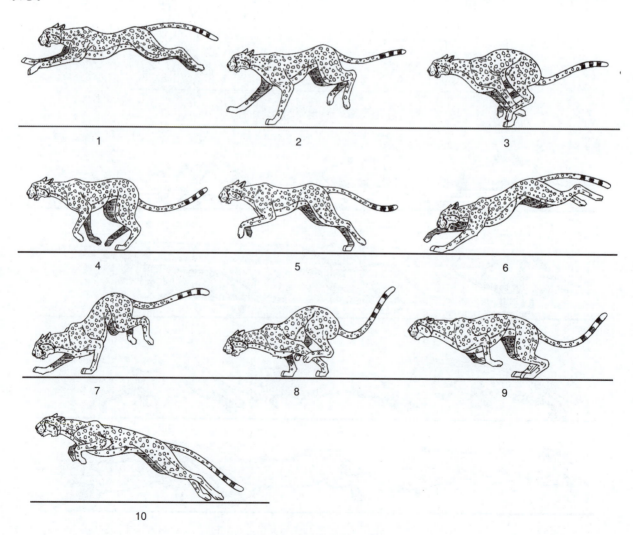

图 3-66　豹正侧跑的动作图

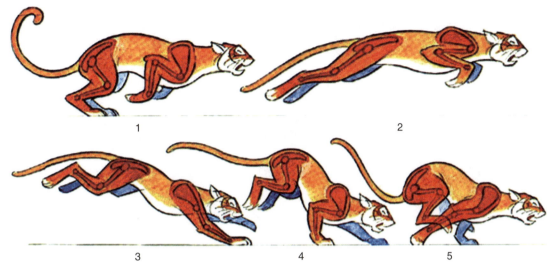

图 3-67 狮子正侧跑动作的分解

第四节 四足动物跳跃的运动规律

一、四足动物的跳、扑方式

兽类动物的跳和扑常在以下的一些情况出现,如鹿、羊、马等蹄类动物,在遇到障碍物或沟壑时,常常产生跳跃动作;爪类动物如狮、虎、猫等,它们除了善于跳跃之外,还经常运用身体的屈伸、猛烈扑跳动作捕捉猎物。

兽类动物跳跃和扑跳动作的运动规律基本上与奔跑动作相似。不同之处是在扑跳前一般有一个比较长的准备动作阶段,身体和四肢紧缩,头和颈部压低或贴近地面,两眼盯住前方目标。跃起时爆发力很强,速度很快,身体和四肢迅速伸展、腾空,成弧形抛物线扑向猎物。前足着地时,身体及后肢产生一股前冲力,后脚着地的位置有时会超过前脚的位置。如连续扑跳,身体又再次形成紧缩,继而又是一次快速伸展、扑跳动作。

爪类动物除了奔跑的本领外,也练就了一套高速跳跃的本领。

比如,老虎在捕猎羚羊时,常让有耐力的羚羊逃掉,因此,老虎在觅食时常突然袭击,在羚羊未发觉时,突然一跃跳过去,将之擒住。在老虎起扑时羚羊即使惊觉,也来不及逃跑。

因此,跳跃能获得比奔跑更快的速度。

二、爪类动物的跳、扑方式

1. 狮子跳跃时的骨骼分析

狮子在跳跃时,后腿的下部分比上部分要短些,这样狮子在跳跃时可以更富有弹性。(见图 3-68 和图 3-69)

2. 狮子跳跃的动作分析

下面进行狮子跳跃的动作分析(见图 3-70 和图 3-71)。

(1)狮子身体准备跃起,注意后部如何在身体底下紧缩,准备蹬出,前脚正将蹬离地面(一般是在跃出前,躯干先往后收缩成蹲状,准备力量)。

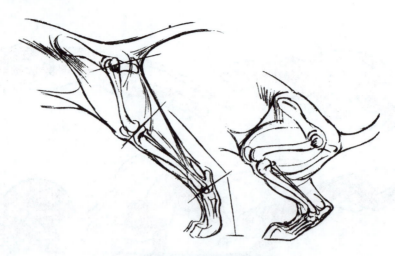

图 3-68 后腿跳跃时的骨骼

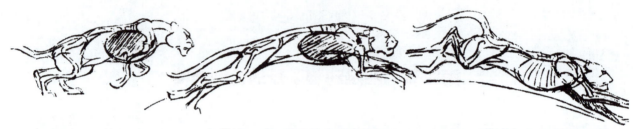

图 3-69 狮子跳跃时的骨骼分析图

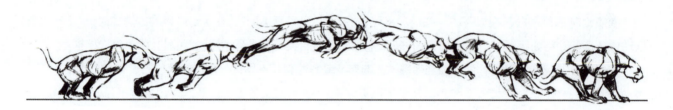

图 3-70 狮子跳跃的动作图（1）

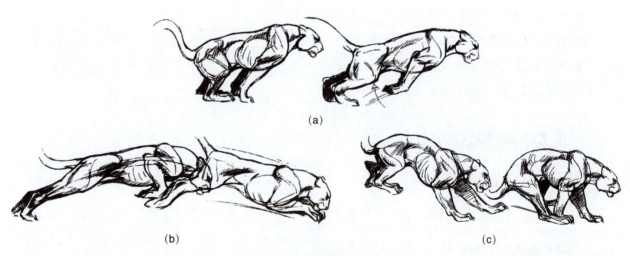

图 3-71 狮子跳跃的动作图（2）

（2）动物在跳跃冲出去时，注意观察身体后部移动的情形。

（3）躯体蹬出去，注意有力的动态线贯穿整个身体，在冲出去时，前部往躯干部收缩。在运动过程中，身体悬

空,前肢弯起并伸向前方,准备着地。

（4）着地时,前肢先接触地面。右前腿先着地,承受了身体的重量,左前腿伸出着地,后部从张开的姿势缩回来。

（5）右前腿在着地时又伸直。假使从这个姿态还要跳跃,就要恢复到开始时的动态。

3．狗跳、扑动作

狗跳、扑动作分析（见图 3-72）。

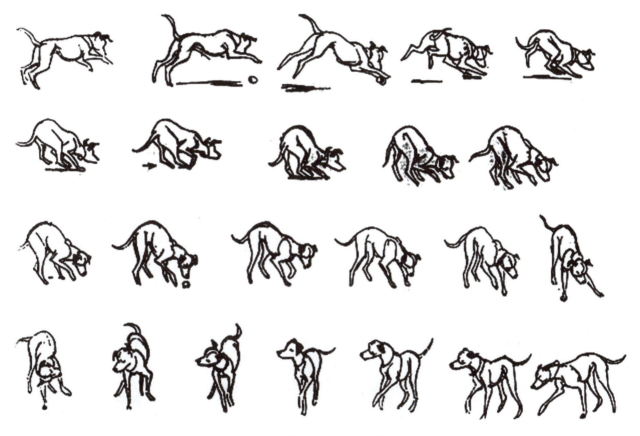

图 3-72 狗跳、扑的动作图

三、蹄类动物的跳、扑方式

1．鹿跳跃

鹿的身体高而瘦长,腿的骨骼构造非常突出。动作优美,非常富有节奏感。其特征是生有实心的分叉的角,雄性体型大于雌性体型。通常雄鹿有角,有的种类的鹿雌雄都有角或都无角；腿细长,善奔跑。（见图 3-73 和图 3-74）

注意图中鹿后部所经过的弧线较低,当鹿着地时头部和脖子是怎样往后的,在它跃起时又如何把头和脖子伸出的。

2．袋鼠跳跃

袋鼠体型较大,靠两后肢支撑身体站立和行动。由于它的前肢特别短小无力,靠它来行动很不方便,跳跃就成为它前进行动的常见方式。

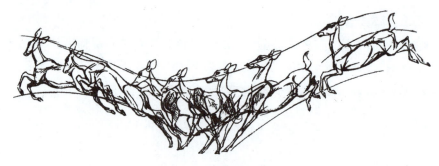

图 3-73 鹿的跳跃（1）

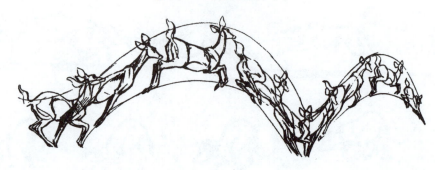

图 3-74 鹿的跳跃（2）

袋鼠的跳跃步法是只用后肢与地面接触，两后足靠拢，同时跳离地面，当身体已经向前弹出后，就利用粗而长的尾巴来平衡身体，它那双特别发达而有力的后足做一连串的跳跃，就能推动身体向前移动。每一次跳步可达身长五倍的距离，最高时速可达每小时 30 千米。一只体重达 100 千克的袋鼠，竟能一跃而跳到 3 米的高度，可见它那后腿具有多么惊人的弹跳力量。（见图 3-75）

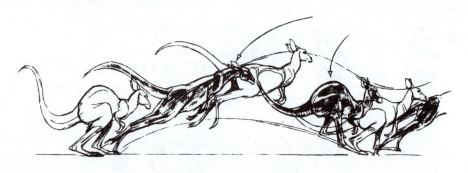

图 3-75 跳跃的袋鼠运动图

3．兔子、松鼠跳跃

兔子善于跳跃，也是一种四肢发育不平衡的动物。由于它体小力弱，容易被敌强所侵袭，天生胆小。幸亏它有跳跑的特长，弥补了自身的弱点。兔子奔跳时的动作特别快，脊椎骨特别柔软，身体伸屈幅度大，弹力强，换步时间短促，腾空蹿越的时间较长。

在图 3-76 中，兔子跳跃时要注意它的伸长和收缩的动作体态。

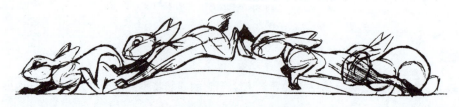

图 3-76 兔子的跳跃姿态

4．松鼠跳跃

松鼠是典型的树栖小动物，身体细长，被柔软的密长毛反衬显得特别小。体长毛多而蓬松，常朝背部反卷。（见图 3-77）

在图 3-77 中，松鼠在做跳跃动作时，身体和四肢紧缩。跃起时，爆发力很强，身体和四肢迅速伸展、腾空，成弧形抛物线运动。

尾部也跟随身体做相应的跟随曲线动作，整体动作快速，节奏敏捷、流畅。

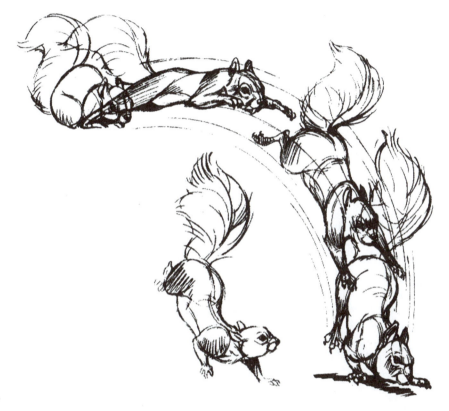

图 3-77　松鼠的跳跃动作

思考和练习

1．绘制蹄类、爪类动物走路原画、动画。

要求：注意区别蹄类与爪类动物在行走时的不同点，着重刻画四足动物行走过程中腿部运动与头部、肩部、臀部上下的协同配合运动。

2．绘制动物的跑步动作。

要求：注意区别蹄类与爪类动物奔跑时身体的变化，着重刻画四足动物奔跑过程中身体的曲伸运动，及配合身体运动的耳朵、尾巴的追随运动。

3．绘制动物的跳跃动作。

要求：注意动物在跳扑中动作体态的刻画，躯体突出时力的动态线的贯穿，以及尾部的跟随曲线运动表现的流畅性。

第四章
禽类、鱼类、昆虫及爬行类动物的基本运动规律

学习目标：

- 掌握禽类与鱼类等动物的基本结构。
- 掌握禽类动物走路、划水、飞翔的基本规律及鱼类等动物游水的基本规律。

学习重点：

- 掌握禽类动物走路时对身体、双脚、头部互相配合的协调运动。
- 掌握禽类飞翔时扇动翅膀的曲线运动。

第一节　家禽类的运动规律

禽类可分为家禽、飞禽、涉禽。

家禽以走为主，如鸡、鸭、鹅等，它们主要靠双脚走路或在水中浮游，有时也能扑打着双翅做短距离的飞行动作。

一、鸡走路的运动规律

1．鸡的体态特征

图 4-1 所示表示了鸡的体态特征。

2．鸡走路的动作规律

鸡走路的动作规律分析如下（见图 4-2 和图 4-3）。

（1）双脚前后交替运动，走路时身体略向左右摇摆。

（2）走路时为了保持身体平衡，头和脚互相配合运动，一般是当一只脚抬起时，头开始向后收，抬起的那只脚朝前至中间位置时，头收到最前面；当脚向前落地时，头也随之朝前伸到顶点。

（3）在画鸡走路动作中间画时，应当注意脚部关节运动的变化。脚爪离地抬起向前伸展时，趾关节的弯曲同地面形成弧形运动。

3．鸡的走路动作范例

鸡的走路动作范例如图 4-4 和图 4-5 所示。

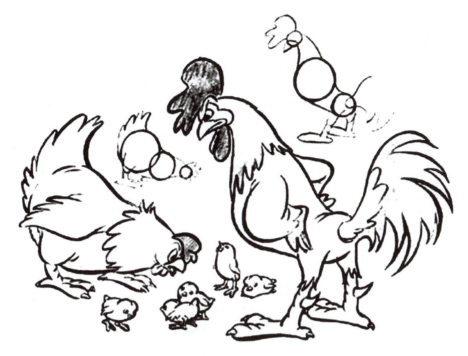

◆ 图 4-1 鸡的体态

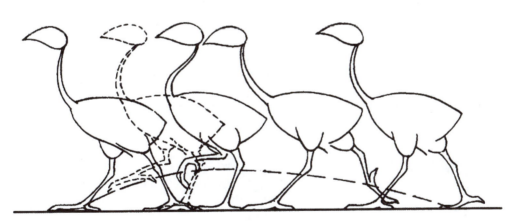

◆ 图 4-2 鸡走路时头和脚的关系图

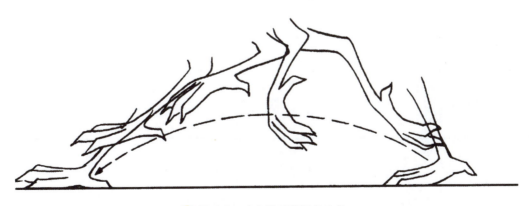

◆ 图 4-3 鸡走路时腿部的动作

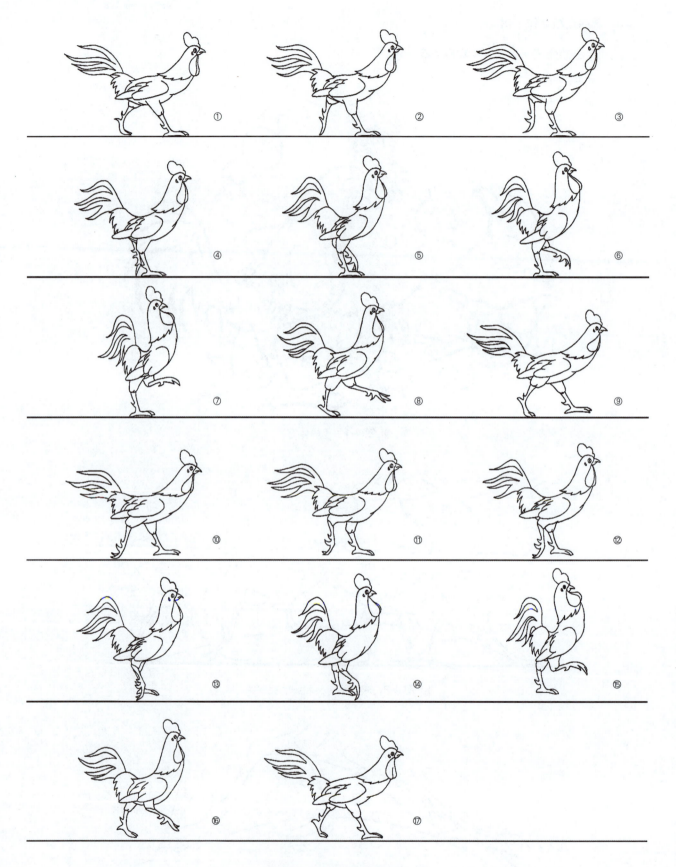

图 4-4 公鸡的走路动作

第四章　禽类、鱼类、昆虫及爬行类动物的基本运动规律

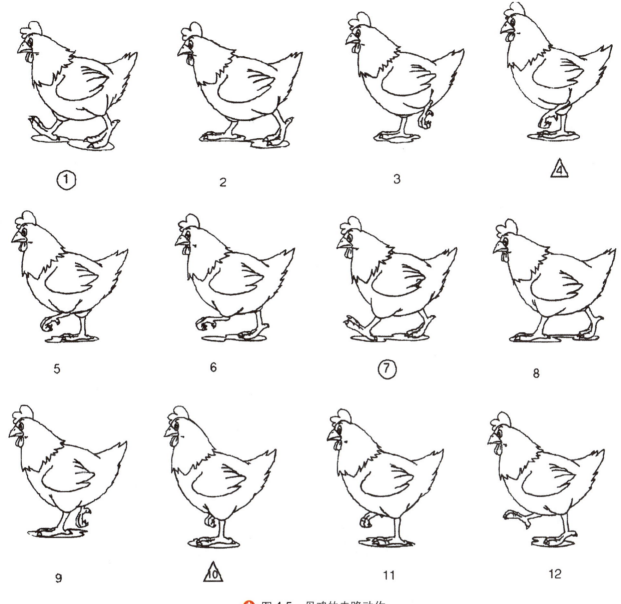

● 图 4-5　母鸡的走路动作

二、鸭走路的运动规律

鸭有野鸭、家鸭之分。野鸭的体型相对较小，颈短，常年生活在水面上，潜水能力较强，以水中小动物（小鱼、小虾等）为食。家鸭体型相对野鸭稍大，生活在水中或陆地上，以水中的小动物（鱼、虾、泥鳅等）和植物为食。鸭的体型较小，羽毛较短，飞行距离有限。（见图 4-6）

三、鹅走路的运动规律

鹅的脖子很长，身体宽壮，胸部丰满，尾短，脚大有蹼。羽毛呈白色或灰色，额部有橙黄色或黑褐色肉质突起，雄的突起较大。鹅的身躯庞大，完全失去了飞行能力，在地上行走不便，但在池塘或在河流中却能自如畅游。（见图 4-7～图 4-9）

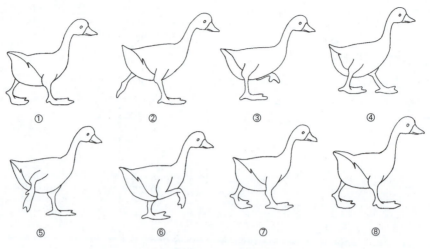

图 4-6 鸭的走路动作

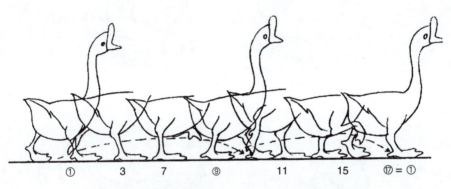

图 4-7 鹅走路的脚部动作（①~⑰为一个循环动作）

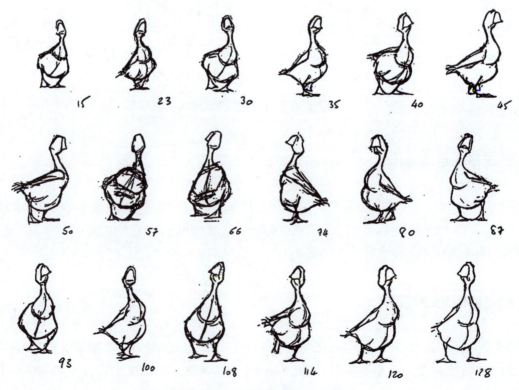

图 4-8 鹅的走路动作（1）

第四章　禽类、鱼类、昆虫及爬行类动物的基本运动规律

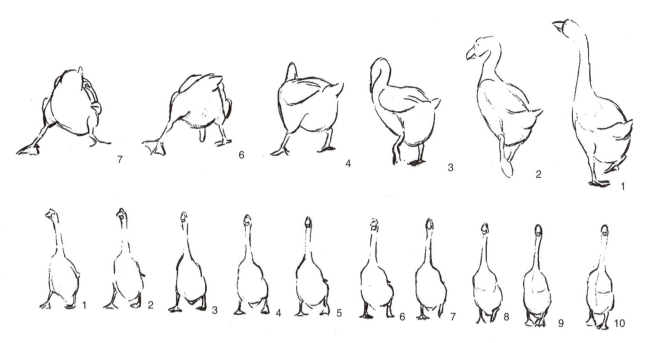

图 4-9　鹅的走路动作（2）

四、鸭、鹅划水的运动规律

（1）脚前后交替划水，动作柔和。鹅脚（单右脚）划下时较有力，收脚时较柔软。

（2）左脚逆水向后划动时，脚蹼张开，形成外弧线运动，动作有力。

（3）右脚与此同时向上收回，脚蹼紧缩，成内弧线运动，动作柔和，以减小水的阻力。

（4）身体的尾部，随着脚在水中后划和前收的运动，会略向后左右摆动。图4-10所示为鹅脚划水的动作。

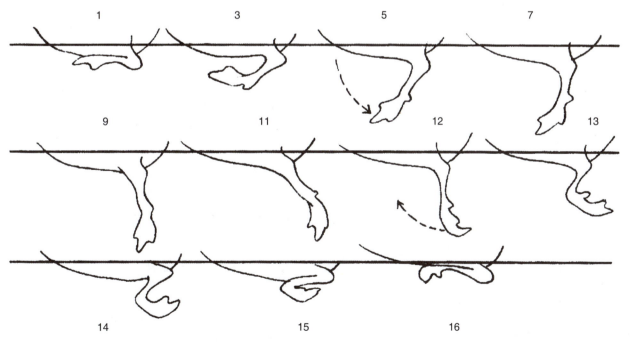

图 4-10　鹅脚划水的动作

第二节　飞禽类的运动规律

飞禽以飞为主，一般是指鸟类，分为阔翼类和雀类两种。

鸟类的共同特征是会飞，但许多的昆虫也都能飞，甚至有些哺乳动物也能飞。有些鸟类经过不断进化，已经丧失了翼的功能，如鸵鸟、火鸡、企鹅等。

一、鸟的构造

鸟类从外形来看，有四个组成飞行能力的部分，它们分别是翅膀、尾巴、鸟腿、鸟身。
- 翅膀：可以产生飞行动力。
- 尾巴：可使鸟儿飞得平稳、灵活机动。
- 鸟腿：是起飞和着陆的工具。
- 鸟身：将各个部分连成一个整体，附在身上的飞行肌肉可以扇动翅膀以产生力量。

从鸟的内部结构来看，也可进一步发现它有别于其他动物的有利于飞行的自然构造。

1. 羽毛

羽毛是构成鸟类飞行的重要因素，一根羽毛的重量很轻，却非常光滑坚韧。主轴两旁斜长着两排平行的羽枝，羽枝的两旁又长着许多长纤毛，纤毛的两旁又有许多微细的小钩相互勾连，这样就使得羽枝可分可合，成为能够调节气流的特殊材料。（见图4-11）

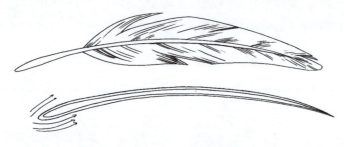

　图4-11　羽毛的构造

2. 羽翼

鸟的羽翼坚韧、光滑、柔软。羽翼的剖面是流线型的，前缘较厚，后缘较薄。翼面圆滑，翼底微凹。鸟在飞行时，将翼略为倾斜，造成迎角，切入空气，就可以增加升力。鸟翼扇扑可产生推力，当鸟翼用力向下划时，所有的主要羽翼都重叠起来，以便压迫空气，产生推力。向上回收时，则把主要羽翼松散开来，使空气易于流过，不断地循环扇扑，就可以不断地获得推力。（见图4-12）

由于翼的运动，为鸟飞行制造了动力——升力和举力，这就是鸟类能够飞行的原因。

3. 骨骼

骨骼是构成鸟类飞行的另一个内在的重要因素。（见图4-13）

鸟类适应于飞翔生活，其骨骼轻而坚固，骨片薄，长骨内中空，有气囊穿入。脊柱可分为颈椎、胸椎、腰椎、脊椎和尾椎五部分。

第四章 禽类、鱼类、昆虫及爬行类动物的基本运动规律

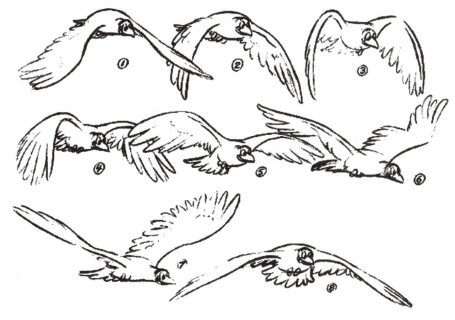

图 4-12 羽翼

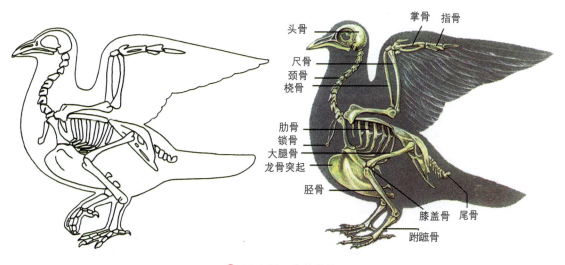

图 4-13 鸟的骨骼

二、阔翼类动物飞行的运动规律

阔翼类动物包括鹰、雁、天鹅、海鸥、鹤、鸽子等。

1. 阔翼类动物的动作特点

（1）以飞翔为主，飞行时翅膀上下扇动变化较多，动作柔和优美。

（2）由于翅膀宽大，飞行时空气对翅膀产生升推力和阻力，托起身体上升和前进。扇翅动作一般比较缓慢，翅膀扇下时展得略开，动作有力；抬起时比较收拢，动作柔和。

（3）飞行过程中，当飞到一定的高度后，用力扇动几下翅膀，就可以利用上升的气流展翅滑翔。

（4）阔翼类鸟的动作都是偏缓慢，走路动作与家禽相似。涉禽类鸟腿脚细长，常涉水步行觅食，能飞善走，其提脚跨步屈伸动作幅度大而明显。

大鸟翅膀上下扇动的中间过程需按曲线运动要求来画动画。（见图4-14）

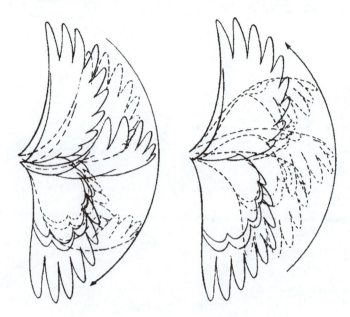

图4-14 大鸟翅膀上下扇动的基本动作

2．大雁

大雁是一种水鸟，属于蹼足类游禽，形状似家鸭，但比家鸭大，背部比家鸭弯。

大雁是候鸟，每年迁徙，迁徙时是由一只老雁领飞，作一字形或人字形飞行，大约从秋分到寒露时迁徙到南方，次年春暖再迁徙回北方。（见图4-15）

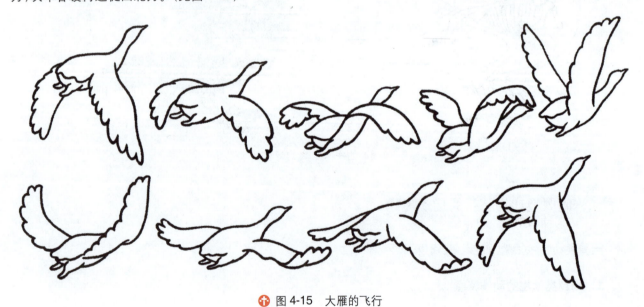

图4-15 大雁的飞行

大雁的飞行动作规律如下：

（1）两翼向下扑时，因翼面用力拉下过程中与空气相抗，翼尖弯向上。

（2）翼扑下时就带动着整个身体前进。

（3）往上收回时，翼尖弯向下，主羽散开让空气易于滑过。

（4）回收动作完成后再向下扑，开始一个新的循环。

图 4-16 为大雁翅膀上下扇动时的特点。

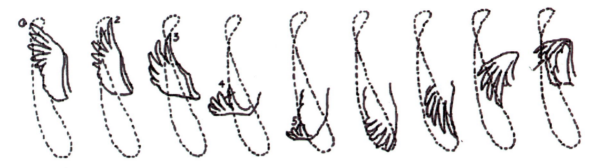

(a) 翅膀扇动时的曲线运动轨迹（注意滞后和打开的动作）

错误的下压形态　　　　错误的上提形态

(b) 错误的下压和上提形态

(c) S 形运动

✝ 图 4-16　大雁翅膀上下扇动时的特点

3. 鹰

鹰是一种猛禽,翅宽,尾宽,善于高飞,头部接近白色,上嘴弯曲,脚强健有力,趾有锐利的爪,一双有力的利爪能够有力地抓捕猎物。鹰善于飞行,在飞翔时,翼短而宽。前端圆,尾较长。一般常常是扇翅和滑翔交替进行,呈直线状飞翔,在飞翔时翼保持水平状,并常在空中呈圈状飞翔。(见图 4-17)

图 4-17 动画中的①~⑨是一个完整的扇动翅膀飞翔动作循环。动画①时,身体在空中稍稍下降;当翅膀向下压时,在动画⑥,身体会稍稍上升;在动画⑦、⑧时,翼梢的翎毛散开,以便空气可以从中间穿过。

鹰的滑翔是鸟类常用的一种飞行方式。当鸟飞到一定的高度,用力将翅膀扇几下,就可以利用上升的气流滑翔,翼面较大的鸟类比翼面较小的鸟类善于滑翔。

鹰在滑翔时,会利用地面上升的热气流作举力,在上升的气流柱上做大团的盘旋。滑翔时两翼张开,乘着气流飘荡,由尾巴导向。转身时,身翼稍向内侧成倾斜面,就可以顺势转变方向。(见图 4-18)

4. 海鸥

海鸥经常漂浮在水面上,会游泳、觅食或低空飞翔,它们会突然如离弦之箭,在空中直达海面,瞬即又腾空而起。(见图 4-19)

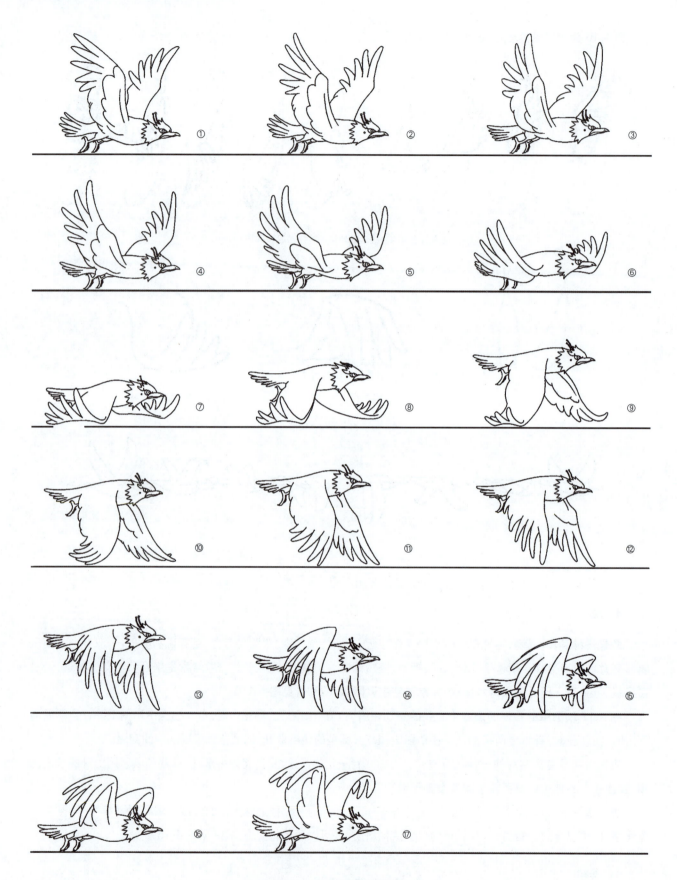

图 4-17 老鹰扇动翅膀

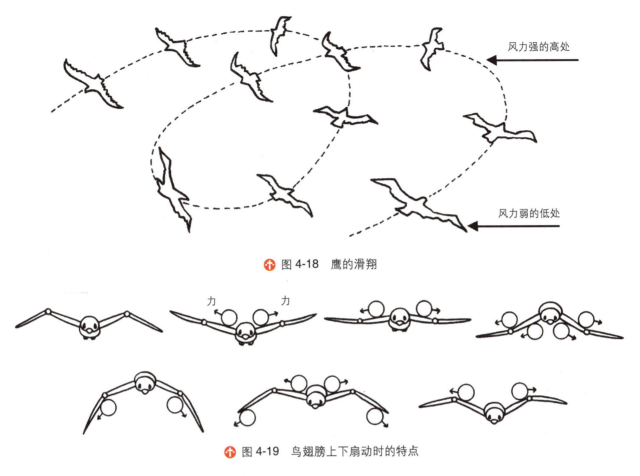

图 4-18 鹰的滑翔

图 4-19 鸟翅膀上下扇动时的特点

海鸥的飞行特点是：翅膀向下扇动时，翼平压空气，翼尖稍向上弯，翼肘向下扇到 240°左右，同时收肘部后提成 V 字形，进入新的循环。（见图 4-20）

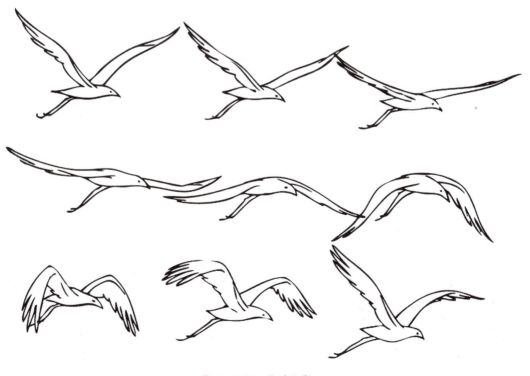

图 4-20 海鸥飞翔

图 4-21 是海鸥的滑翔动作。

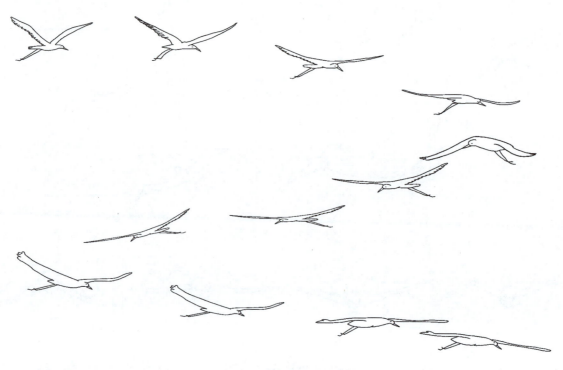

🔸 图 4-21　海鸥的滑翔动作

5. 鸽子

鸽子身体呈流线形,有发达的胸大肌和胸骨,可使鸽子减少阻力而利于飞行。鸽子的长骨中空,可以减轻身体的重量,减轻飞行重量；飞行高度、飞行速度基于该鸽子的翼型、翼面,决定了它扑翼的频率和幅度。有时鸽子的翅膀会不完全伸展,只是短促地扇动一下,随后会保持基本收拢的状态片刻(这个片刻可能会有 1～2 秒钟)。(见图 4-22～图 4-24)

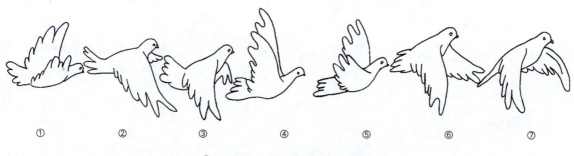

① ② ③ ④ ⑤ ⑥ ⑦

🔸 图 4-22　鸽子飞行动作分解图

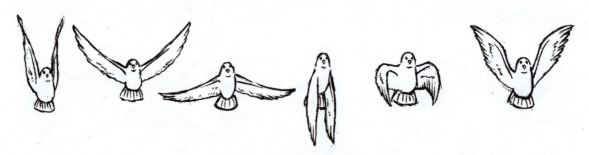

🔸 图 4-23　鸽子飞行动作图（1）

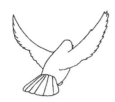

图 4-24　鸽子飞行动作图（2）

在图 4-25 中，鸽子翅膀做大幅度的上下扇动。鸽子因翅长，飞行肌肉强大，故飞行迅速而有力。有一种比赛用的鸽子飞速最快，飞行高度可达 200 米左右。

图 4-25　鸽子落下

三、雀类飞行的运动规律

1．麻雀

麻雀是一种林栖鸟，专吃昆虫和谷物，在地面活动时双脚跳跃前进。翅短圆，不耐远飞，一般来说，鸟的身体越小，振翼就越频繁。麻雀是体小翼小，每秒钟可拍动翅膀十余次，动画表现它的扇翼时，只画上下两个扇扑的动作及加上流线便可。

麻雀能蹿飞，短程滑翔，并且常爱做跳步动作。（见图 4-26）

小鸟飞行时的动作特点如下。

（1）动作快而急促，常伴有短暂的停顿，琐碎而不稳定。

（2）飞行速度较快，形体变化较小，翅膀扇动的频率较高，往往不容易看清翅膀的动作过程，一般用流线虚影来表示扇翅的快速动作。

（3）雀类由于体小身轻，飞行过程不是展翅滑翔，而是夹翅飞蹿，身体有时还可以短时间停在空中，急速扇动翅膀并寻找目标。

（4）雀类很少用双脚交替行走，常常用双脚跳跃前进。（见图 4-27）

2．蜂鸟

蜂鸟体积相当较小，当翅膀快速扇动时，蜂鸟的身体会受到气流冲击而偏斜；尾部的摆动能改变扇翅产生的气流，使蜂鸟能平稳地飞行。

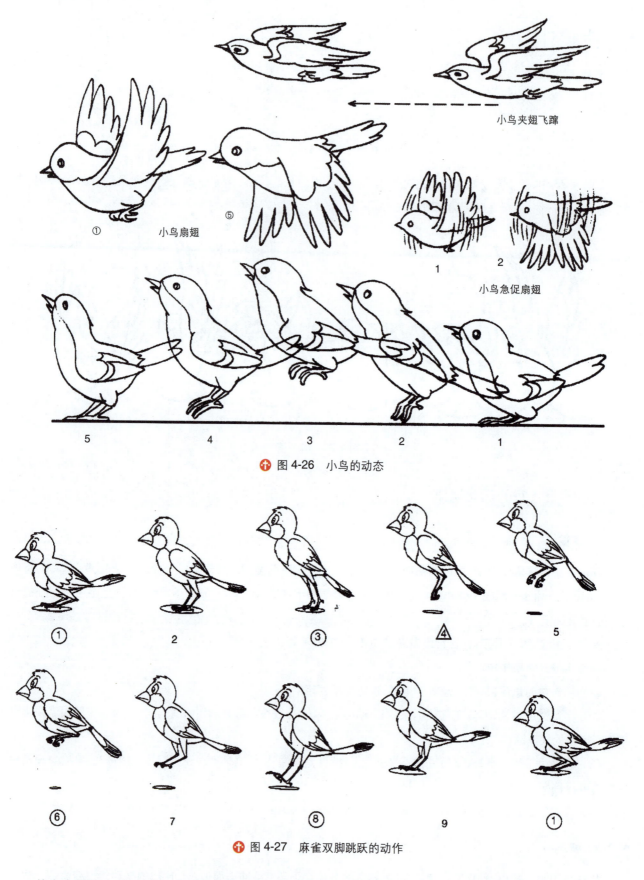

† 图 4-26 小鸟的动态

† 图 4-27 麻雀双脚跳跃的动作

蜂鸟身轻翼小,根本就不可能做滑翔动作,但却能向前飞和退后飞,另外还有一种很高超的飞行技巧——悬空定身。(见图 4-28)

第四章　禽类、鱼类、昆虫及爬行类动物的基本运动规律

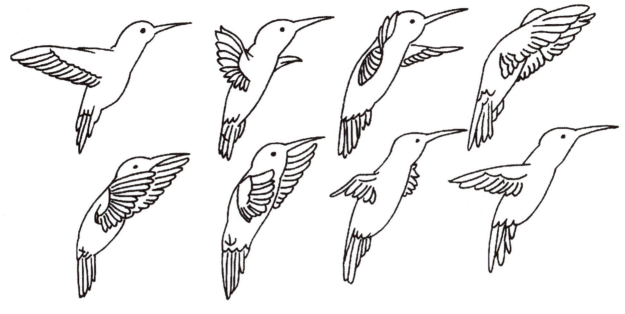

图 4-28　蜂鸟飞行动作分解图

蜂鸟的飞行动作特点如下：

（1）蜂鸟的翅膀是在身体两侧垂直上下飞速扇动的。

（2）悬停在空中时，蜂鸟的翅膀每秒扇动 54 次，在垂直上升、下降或前进时每秒扇动 75 次。

（3）蜂鸟就是靠翅膀的快速扇动飞行和悬停的。蜂鸟在快速扇动翅膀时，发出很像蜜蜂的"嗡嗡"声。

3．燕子

有一滑翔动作为"飘举"，如燕子、海鸥等，它们会利用风力在空中做很长时间的滑翔而不需要扇动翅膀。

当它们逆风而上时，升到风力较强的高度，然后就转身顺风滑翔而下，速度渐增，获得足够的俯冲动力后，又再度转身逆风上升，然后又再度转身顺风滑翔而下。如此不断地循环，利用强风做动力滑翔数小时而不用扇扑翅膀。

燕子在滑翔时，身轻灵活，飞行时把翅膀用力一夹，会像箭一样向前飞蹿。（见图 4-29）

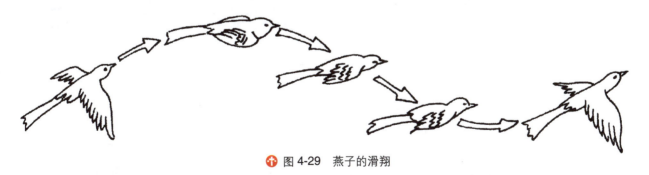

图 4-29　燕子的滑翔

四、鸟飞翔范例

图 4-30～图 4-33 所示为不同鸟飞翔的范例。

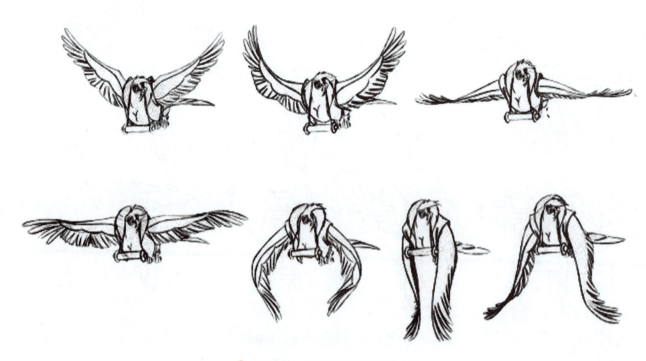

图 4-30 卡通鸟飞翔动作图（1）

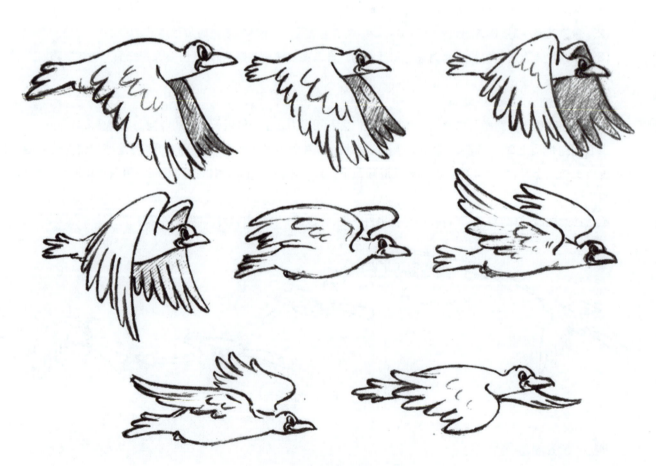

图 4-31 卡通鸟飞翔动作图（2）

第四章 禽类、鱼类、昆虫及爬行类动物的基本运动规律

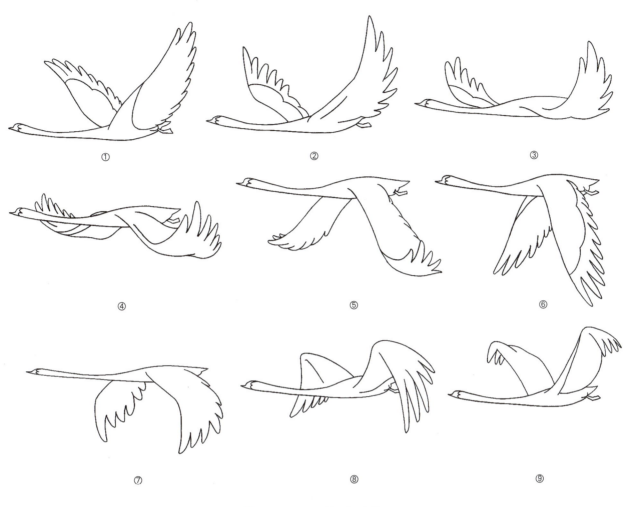

图 4-32 天鹅飞翔动作图

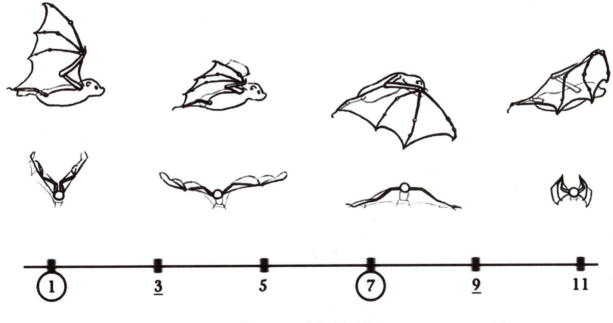

图 4-33 蝙蝠飞翔动作图

第三节　鱼类的运动规律

鱼类是生活在水中的一种脊椎动物,是用鳍来行动,靠腮来呼吸的,基本形态都是流线型,游动时是典型的曲线运动。

一、鱼的外形结构及游动方式

1. 鱼的外形结构

鱼类的身体可分为头、躯干、尾部三个部分,头部附有一对鳃盖。鱼类的头部主要有口、须、眼、鼻孔和鳃孔等器官。(见图4-34)

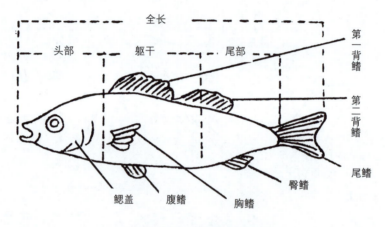

图4-34　鱼的外形构造

头的后部两侧鳃盖后缘有一对鳃孔(只有鳝鱼特殊,其左右鳃孔合成一个,位于腹面),这是呼吸时出水的通道。鱼类的躯干部和尾部主要有鳍、鳞片和侧线器官。鳍是鱼类的运动器官,可分为胸鳍、腹鳍、背鳍、臀鳍和尾鳍。(见图4-35)

鱼在水中游动时,各鳍相互配合保持身体的平衡,并起推进、刹制或转弯的作用。

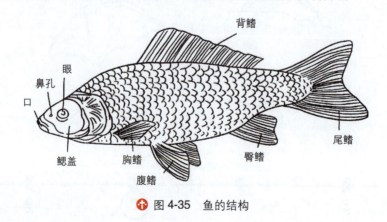

图4-35　鱼的结构

2. 鱼类的运动方式

鱼类运动由三种方式交替进行。

1）全身肌肉运动

全身肌肉运动是鱼类最重要的运动方式,即鱼类利用躯干和尾部肌肉的交替收缩,使身体左右扭动来击动水流,鱼借助击水所产生的反作用力将身体推向前进。

2）鳍的运动

鳍是鱼类特有的运动器官,在胸鳍、腹鳍、背鳍、臀鳍和尾鳍中,尾鳍对鱼运动的作用较大。它不仅可结合肌肉的活动使身体保持平衡,而且还能像舵一样控制着鱼游动的方向。

3）鳃孔排水

鱼类利用呼吸时由鳃孔喷出来的水流来运动。例如,鱼在静止时,胸鳍不停地运动,其原因之一是用来抵消由鳃孔排水所引起的推进作用,以保证鱼能停留在某一个位置上。

三种运动方式中,第一种是最重要的。鱼类由于身体肌肉的收缩运动,引起躯干和尾部的摆动,力越后传,尾部摆动幅度越大,胸鳍要配合动作。转身变向时要有力地泼水,增加动力。鱼的运动形成不规则曲线运动方式。

二、鱼的类型及其运动方式

鱼类按体型可以分为纺锤形、侧扁形、棍棒形。鱼类在演化发展的过程中,由于生活方式和生活环境的差异,形成了多种多样与之相适应的体型。大致有如下三种体型。

1. 纺锤形（又称梭形）

1）体型特征

头、尾稍尖,身体中段较粗大,其横断面呈椭圆形,侧视呈纺锤状,如草鱼、鲤鱼、鲫鱼等。这是鱼类标准的体型,也是较为常见的体型。（见图4-36）

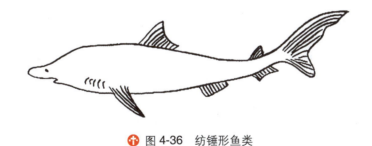

图4-36　纺锤形鱼类

2）游动特点

头部摆动,引起躯干和尾部的摆动,力传到尾部,摆动的幅度较大。快速前进时,尾部摆动次数多而快；缓慢前进时,尾部摆动柔和,动作节奏慢。鱼体是流线型,因此,动作快而灵活,变化较多。动作节奏短促,常有停顿或突然窜游。（见图4-37～图4-39）

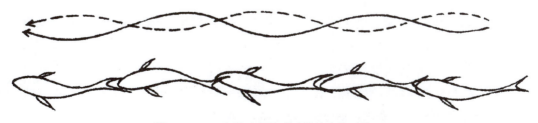

图4-37　纺锤形鱼游动时的动态线（1）

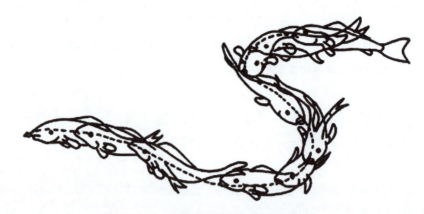

图 4-38 纺锤形鱼游动时的动态线（2）

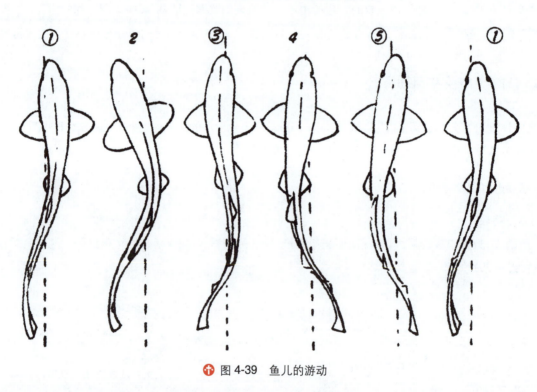

图 4-39 鱼儿的游动

鱼游动时，躯体沿着曲线的运动轨迹自由地摆动，非常灵动、自然。

大一些的鱼身体不动或少动，缓慢而稳定，靠鱼鳍缓划和鱼尾轻摆使鱼身停在原地。小一些的鱼常群体活动。

2．侧扁形

1）体型特征

鱼体两侧很扁而背腹轴高，侧视略呈菱形。这种体型的鱼类通常适于在较平静或缓流的水体中活动，动作较迟钝，如鳊鱼、鲢鱼等属此类型。但窄扁而体长的带鱼游动速度较快，能似蛇一般地扭动身体在水中迅速前进。

2）游动特点

前进速度缓慢，身躯动作不大，常会停止在水中，由胸鳍不停地拨水保持身体的稳定，会有突然转体的动作，然后继续停在水中。快速前进时，做波浪形曲线运动。（见图 4-40）

图 4-40　侧扁形鱼类

3．棍棒形

1）体型特征

鱼体延长，其横断面呈圆形，侧视呈棍棒状，如鳗鲡（鳗鱼）、黄鳝等属此种类型。这种体型的鱼类多底栖，善穿洞或穴居生活。（见图 4-41）

图 4-41　棍棒形鱼类

2）游动特点

棍棒形鱼类身体较长，主要靠体侧肌肉的左右交替伸缩，全身做大波浪式的摇摆来产生动力，使身体在水中屈曲前游，背鳍和尾鳍也相应做小波浪式的飘动，它的胸鳍较小，作用不大。（见图 4-42 和图 4-43）

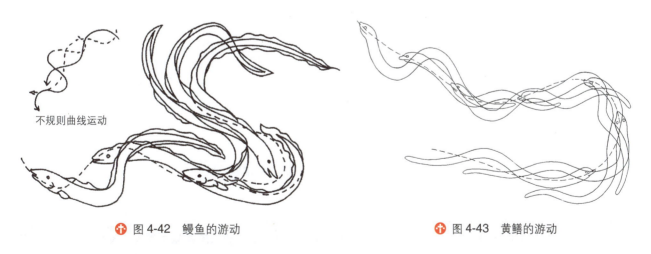

图 4-42　鳗鱼的游动　　　　　　　　　图 4-43　黄鳝的游动

4．平扁形

背腹轴很近，左右轴较长，两侧有连在一起的体盘，长期生活在水的底层，动作特别缓慢。（见图 4-44）

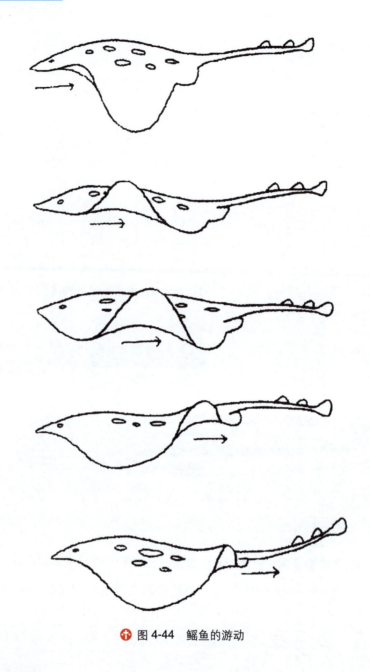

图 4-44　鳐鱼的游动

三、金鱼的运动规律

1. 体型特征

金鱼的身体圆,眼睛大,腰部细。长长的鱼尾宽大而飘拂,轻薄而柔软。

2. 游动特点

金鱼的游动动作柔和、缓慢、优美,随着身体的摆动,金鱼两侧的鱼鳍和长尾柔软而飘忽。动作呈曲线运动规律。(见图 4-45)

在图 4-46 中,金鱼很明显地在做曲线运动,鱼尾由于质地轻薄,再加上水的浮力,犹如轻纱般地飘动,动作柔美、流畅,动作的速度较慢,呈曲线运动,变化多端。

在图 4-47 中,金鱼缓缓游移,翻动着精灵一般的眼睛轻盈地舞动。动画绘制细腻,细节刻画生动。

第四章 禽类、鱼类、昆虫及爬行类动物的基本运动规律

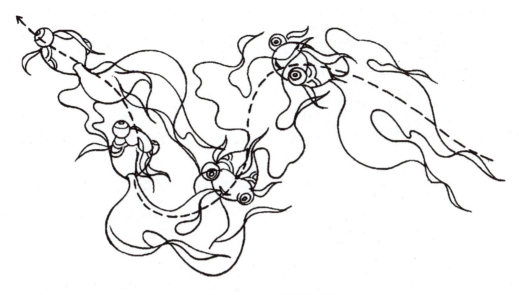

图 4-45 金鱼的游动（1）

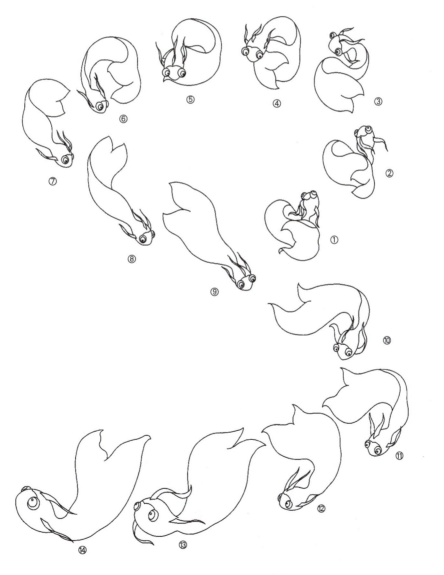

图 4-46 金鱼的游动（2）

141

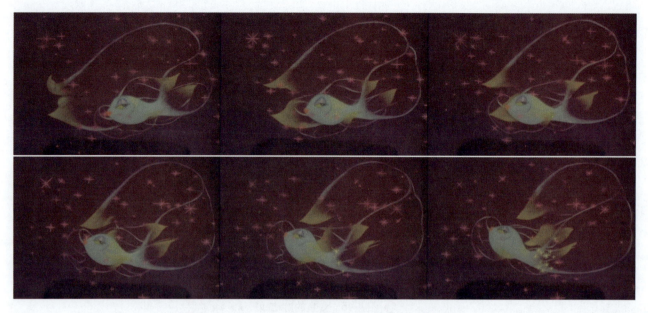

图 4-47　金鱼的游动动画（选自动画片《幻想曲》）

四、海豚的运动规律

1. 体型特征

海豚是体型较小的鲸类，其体型属于纺锤形，但尾鳍的生长却是水平式的。海豚是一种游速相当快的动物，常成群结队地在大海里疾游，时而穿插着跳跃动作。

2. 动作特征

海豚的游泳动作不是左右摆动，而是上下拍打前进。海豚身体上滑溜溜的皮肤并不是紧绷绷的，而是富有弹性的。

在游动时，海豚收缩皮肤，使上面形成很多小坑，把水存进来，这样，在身体的周围就形成了一层"水罩"。当海豚快速游动时，"水罩"包住了它的身体，和它的身体同时移动。借助这个水的保护层，海豚游动时几乎没有摩擦力，也不会造成漩涡。（见图 4-48）

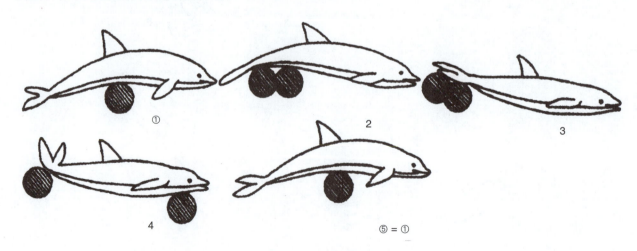

图 4-48　海豚的游动（1）

第四章 禽类、鱼类、昆虫及爬行类动物的基本运动规律

在图 4-49 中，海豚上下拍打前进，身体的摆动仿佛下面沿着一个球体向前游动。海豚尾部起到平衡和调整方向的作用。以经过身体水流来观察鱼类身体的摆动位置，以此作为绘画的依据，造型必须扭曲压缩时，控制身体的体积大小、身体摆动的中心动态线就成为最重要的依据。

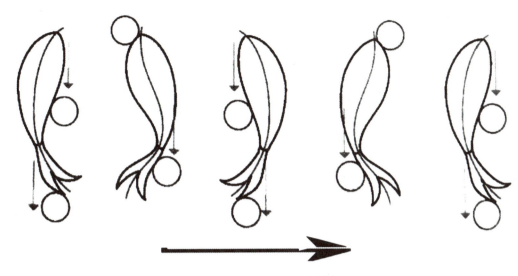

图 4-49　海豚的游动（2）

图 4-50 所示为海豚的鱼跃动作。

图 4-50　海豚的鱼跃动作

第五节　昆虫及爬行类动物的运动规律

从动作特点的角度分，昆虫及爬行类动物可分为以飞行为主、以跳跃为主、以爬行为主的三种类型。

一、以飞行为主的昆虫的运动规律

以飞行为主的昆虫有蝴蝶、蜜蜂、苍蝇、蜻蜓等。

1. 蝴蝶

1) 蝴蝶的形态特征

蝶类触角为棒形,触角端部各节粗壮,成棒槌状。体和翅被扁平的鳞状毛覆盖,腹部瘦长。

2) 蝴蝶飞舞的动作特点

翅角端部加粗,翅宽大,停歇时翅竖立于背上。蝶类白天活动,翅色绚丽多彩,人们往往将其作为观赏昆虫。蝴蝶翅膀上的鳞片不仅能使蝴蝶艳丽无比,还像是蝴蝶的一件雨衣。因为蝴蝶翅膀的鳞片里含有丰富的脂肪,能把蝴蝶保护起来,所以即使下小雨时,蝴蝶也能飞。

3) 蝴蝶的飞行规律(见图 4-51)

(1) 原画应先设计好飞行的运动路线,一般是翅膀一张向上、一张向下。

(2) 两张原画之间的飞行距离大约为一个身体的幅度,中间可以不加中间画,或者只加一张中间画。

(3) 画原画和中间画时,全过程可以按预先设计好的运动路线一次画完。

(4) 在画蝴蝶飞行中的姿态外形时,应注意它的各种变化,虽然扇翅动作大多是一上一下,或偶尔有双翅合拢状,但不可千篇一律。

图 4-51　蝴蝶飞舞图

2. 蜜蜂

1) 蜜蜂的飞行动作特点

蜜蜂飞行的动作比较机械,单纯依靠双翅的上下振动向前发出冲力。双翅的扇动频率快而急促。蜜蜂的翅膀每秒可扇动 200 ~ 400 次。蜜蜂的体态特点是体圆翅小,只有一对翅膀。

2) 蜜蜂的运动规律(见图 4-52)

(1) 在画蜜蜂的飞行动作时,也同样要设计好飞行时弧形的运动路线。

(2) 在动作转折点处画成原画,飞行过程中的身体可以画中间画。

(3) 翅膀的扇动可以画在同一张画面上,也可以同时画出上下两对翅膀,即前一张原画的翅膀向上画实,翅膀向下画虚;后一张原画的翅膀与之相反,即向上画虚,向下画实。

(4) 在上下翅之间可以加上几根流线,表示扇翅的速度很快。

(5) 飞行一段距离后,还可以让身体在空中稍作停顿,只要画出翅膀不停地上下扇动即可。

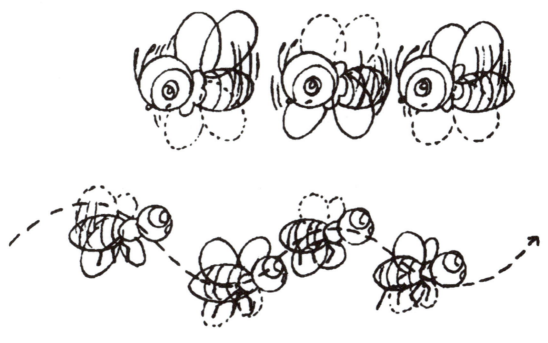

图 4-52 蜜蜂飞舞

3. 蜻蜓

蜻蜓属于飞行的捕食性昆虫。

1）体型特征

蜻蜓的头大、身轻、翅长，左右各有两对翅膀，双翅平展在背部。身体很长，有对网状交织的狭窄膜质翅膀，翅膀常为透明状；蜻蜓的成对前翅和后翅外形并不相同，栖息时双翅伸平，蜻蜓体格比较强健，并且拥有巨大而突出的双眼，占着头的大部分，有些蜻蜓的视界接近360°。足接近头部（以便于捕食），腹部细长，眼突出，触角小而不明显。

2）飞行动作的特点

一般的蜻蜓体型较大。它的翅膀长而窄，为膜质，网状脉络极为清晰。蜻蜓飞行能力很强，每秒钟可达10米，既可突然回转，又可直入云霄，有时还能后退飞行。休息时，双翅平展两侧，或直立于背上。（见图4-53）

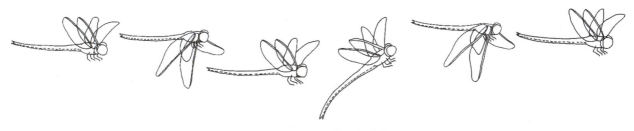

图 4-53 蜻蜓的飞行动作图

3）蜻蜓的飞行规律

（1）在画飞行动作时，可在一张原画上同时画出几个翅膀的虚影。

（2）飞行时要注意细长尾部的姿态，不宜画得过分僵硬。

图4-54为蜻蜓的飞行动作图。

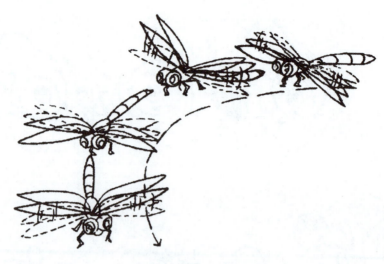

图 4-54　蜻蜓的飞行动作图

二、以跳跃为主的昆虫（动物）的运动规律

1．蟋蟀（俗称促织、蛐蛐儿）

1）体型特征

蟋蟀身体为黑色至褐色，头部有长触角，后腿粗大善跳跃，后腿极具爆发力。

2）动作特点

蟋蟀用腿交替走路，但基本动作以跳为主，后腿长而粗壮，弹跳有力，蹦跳的距离较远。当发现猎物时，它会突然腾身一跃，用一对有力的前足将其夹住。（见图 4-55）

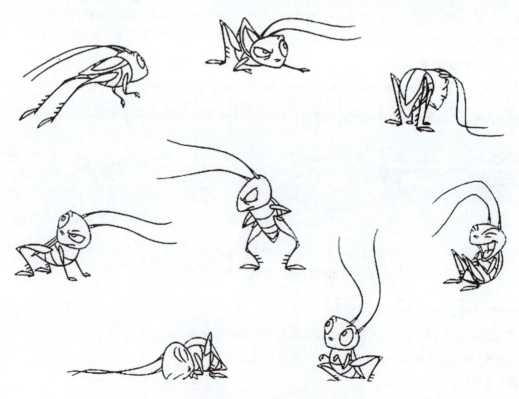

图 4-55　蟋蟀的动作

第四章　禽类、鱼类、昆虫及爬行类动物的基本运动规律

蟋蟀的跳跃动作：跳时呈抛物线运动，除了跳的动作，头上的两根细长触须应做曲线运动变化。（见图 4-56）

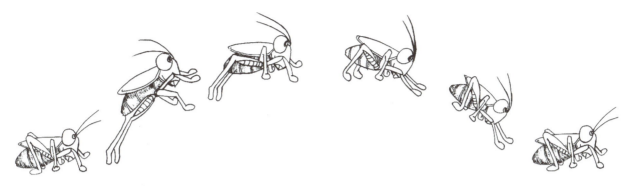

figure 图 4-56　蟋蟀的运动

图 4-57 是蟋蟀非常清晰的跳跃动作，6 张原画生动地体现了动作的关键体态。原画①为开始动作，在做往前跳跃动作的时候，蟋蟀要先积蓄力量，以便可以更好地跃起。原画⑥为预备、压低的动作关键画面，加了多张动画，使动作细腻，速度稍慢。原画⑩是蟋蟀处于空中的姿态，强烈地跃起做抛物线运动，身体动作极限拉长，也是弹性运动的很好应用，直至在原画⑫跃出，完成整个跳跃动作。头上的触角随身体的运动做相应的曲线跟随动作，显得自然、生动。

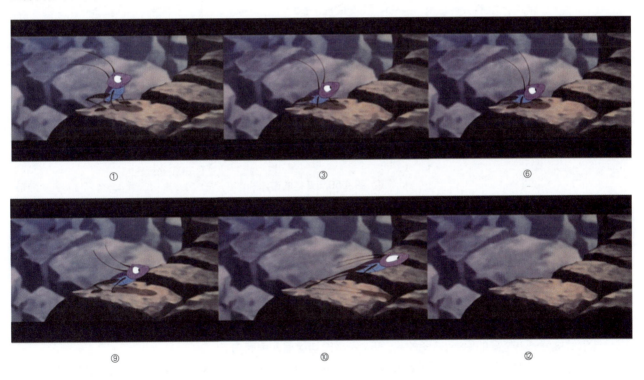

figure 图 4-57　蟋蟀的跳跃动画（选自动画片《花木兰》）

2．青蛙

1）体型特征

青蛙的四肢是前腿短而后退长，后腿粗壮有力。青蛙的皮肤光滑，后脚趾间有蹼；舌头较长并有黏性，能迅速伸出捕捉昆虫。

2）动作特点

青蛙做动作以跳为主。由于青蛙的后腿粗壮有力,所以弹跳力强,跳得既高又远。(见图4-58)

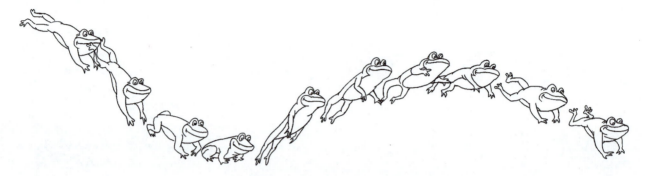

图 4-58　青蛙跳跃的分解动作

青蛙在水中游泳时,前腿用于保持身体的平衡,后腿用力蹬水,配合协调,游速较快。蛙类的游泳姿势优美,动作柔和,富有节奏感。蛙类的游泳动作,先是双腿向后蹬水,身躯顺势向前窜,前腿并拢并向前伸出。(见图 4-59)

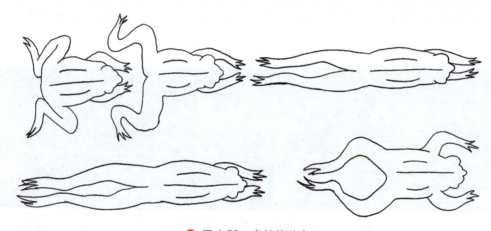

图 4-59　青蛙的游泳

三、以爬行为主的动物的运动规律

爬行动物分为有足和无足两种,有足动物如乌龟、鳄鱼、蜥蜴、壁虎等,无足动物如蛇等。

1. 乌龟

乌龟的腹背长有坚硬的甲壳,乌龟的头、四肢和尾巴均能缩入甲壳内。

乌龟的动作特点:爬行时,四肢前后交替运动,动作缓慢,1小时只能爬100多米。时有停顿,头部上下左右转动灵活。(见图4-60)

一般原画①～㉔为四脚交替向前一个完步(拍2格),时间近2秒。按实际需要可快可慢,都是用四肢前后交替向前爬行。

2. 鳄鱼

鳄鱼不是鱼,属脊椎动物中的爬行虫纲,是祖龙现存唯一的后代。它入水能游,登陆能爬,以肺呼吸,四肢交

第四章 禽类、鱼类、昆虫及爬行类动物的基本运动规律

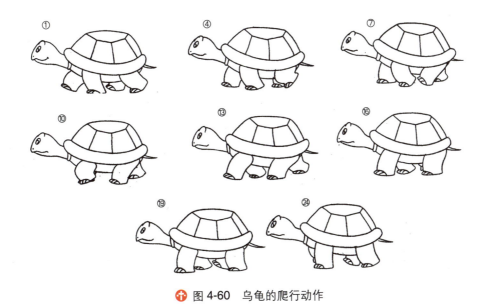

图 4-60　乌龟的爬行动作

替向前爬行，身体较为沉重，在陆地爬行时较为迟钝。

鳄鱼的动作特点：鳄鱼也是四肢前后交替向前爬行，爬行时，长长的尾巴会随着脚步左右缓缓摆动，形成波形的曲线运动。（见图 4-61）

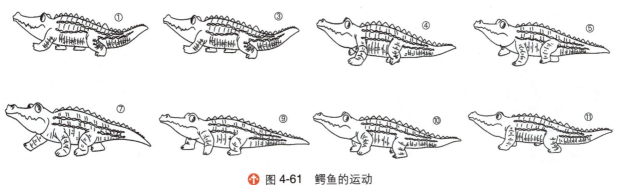

图 4-61　鳄鱼的运动

3. 蛇

1）蛇的体型特征

蛇的长度范围变化很大，有的蛇只有 10 厘米长，而有的蛇则长达 10 米，蛇的身体圆而细长，身上有鳞。蛇的肌肉和骨架类似于一套复杂的绳索，肌肉和骨骼的相互作用构成了多个滑轮组织，整个身体变得柔韧、强壮，蛇的身体内部有 100～300 根肋骨，是胸腔最长的动物，整个蛇身非常灵活。

2）蛇的行动特点

蛇的行动是靠轮流收缩脊骨两边的肌肉来进行的。它的动作特点是：朝前爬行时，身体向两旁做 S 形曲线运动，头部微微离地抬起，左右摆动幅度较小，随着动力的增大并向后面传递，越到尾部摆动的幅度就越大。（见图 4-62）

（1）蛇的蜿蜒运动（即 S 形运动）（见图 4-63）

所有的蛇都能以这种方式向前爬行。爬行时，蛇体在地面上作水平波状弯曲，使弯曲处的后边施力于粗糙的地面上，由地面的反作用力推动蛇体前进，如果把蛇放在平滑的玻璃板上，那它就寸步难行。在水中，这种动作很容易使蛇向前运动。

图 4-62 蛇的曲线运动（1）

图 4-63 蛇的曲线运动（2）

（2）侧向移动

在阻力点很小的环境中，角响尾蛇可以利用蜿蜒的变体方式来运动，靠横向伸缩使身体前进，方式很奇特。运动时会收缩肌肉，然后迅速摆动身体。（见图 4-64）

图 4-64 角响尾蛇的侧向移动

（3）蛇腹式

在向上爬时，蛇采用蛇腹式技巧。蛇沿着垂直表面伸展头部和身体前部，然后利用腹鳞找到一个抓点。为了能够抓牢，在身体后端抬起时，它将用来抓住表面的身体中部聚成一条很紧的曲线，然后再次弹射，利用鳞片找到一个新的抓点。（见图 4-65）

图 4-65 蛇的蛇腹式运动

3）范例

选自中国影片《大闹天宫》中的蛇的蜿蜒运动。（见图 4-66）

第四章 禽类、鱼类、昆虫及爬行类动物的基本运动规律

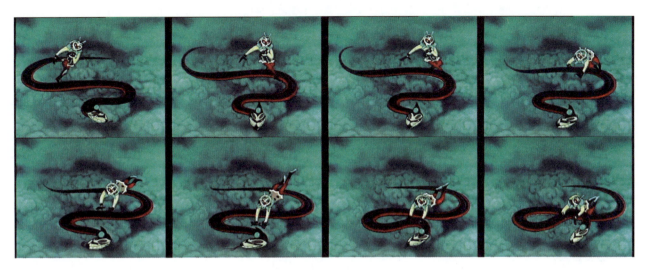

图 4-66 蛇的蜿蜒运动

思考和练习

1. 绘制鸡的走路动作。

要求：注意鸡走路时脚部运动与身体、头部的相互配合，以及脚爪的关节运动变化。

2. 绘制老鹰的飞翔动作。

要求：刻画老鹰翅膀扇动时与身体上下起伏的相互配合，以及详细刻画翅膀扇动时的曲线轨迹及翅膀上提与下压过程中的形态变化。

3. 绘制鱼类的游动。

要求：任选一种体型的鱼类进行绘制，要求鱼游动时，躯体沿曲线运动轨迹自由游动，灵活自如。

第五章
自然现象中的运动规律

学习目标：

- 掌握传统的自然现象风、云、雾的运动规律，并用多种风格进行演绎。
- 掌握雨、雪、雷电、水、火等的运动规律，并学习制作特技效果。

学习重点：

- 掌握被风吹动着的各种物体的运动规律和具体的表现方法。
- 掌握雨、雷电、雪的运动规律和动画的表现方法，以及水、火的形态和动画的表现方法。
- 掌握爆炸、云的运动规律和动画的表现方法。

现随着计算机技术在动画中的应用，动画片中出现的自然现象，如刮风、打雷、下雨、烟、火和云雾等，已由计算机来完成，这样可以轻松达到手工难以达到的真实感。但有时为了影片风格的统一或其他一些原因，有些自然规律还是需要手绘来完成。

自然现象在动画片中的作用表现在以下两个方面。

（1）表现特定的环境气氛，以烘托片中人物性格特征和各种心理活动。它们作为背景对剧情起着毋庸置疑的衬托作用。比如，神话题材中经常会出现腾云驾雾、雷鸣闪电；现代题材中，主人公喜怒哀乐的各种情绪也往往借助风、雨来渲染表现。像狂风暴雨、乌云翻滚，既表现环境的变化，也预示着主人公有什么危险和不幸的事情发生。而风和日丽、红日当空同样表现了一种环境气氛，但这种环境则给人一种心情舒畅、愉快之感，从而预示着主人公心情不错和有什么意想不到的好事发生。自然现象这种对环境和人物心理活动的烘托作用如果用得好，可使观众心理产生一种感觉，这种感觉是内在的，从本质上能抓住观众的心；如用得不好，则会适得其反，使观众反感。

（2）用在童话、寓言故事和动画小品中。它们往往作为一种拟人化的角色出现，不仅对剧情起着烘托作用，而且可塑造成有生命的东西，跟人的感情一样，有喜怒哀乐。在这种情况下，它们就被赋予人的性格和动作特征，而不受其本身运动规律的限制，可以有更大的发挥想象和夸张的空间。

自然现象的运动形态在生活中随处可见。在动画艺术作品中也是经常以运动的角色内容和气氛形态出现。对剧情的发展、渲染画面的情绪气氛起着重要的作用。自然现象的运动形态十分丰富，有些自然现象的运动方式无法寻求到它的运动规律，因为我们很难用自己的眼睛体察到它的基本规律，甚至是看不见摸不着的无形影像。

在本章中将介绍一些常用的自然现象的基本运动规律。可以从这些方法中学会如何应用动画技巧，去归纳和总结出我们未知的自然现象的基本规律，并灵活应用在动画艺术作品的创作中。

第一节　风的运动规律

风、雨、雪是生活中最常见的自然现象,常用来表现剧情中的环境变化,以达到渲染画面气氛的艺术效果。风、雨、雪有着共同的运动方式和相同的动画处理方法,其基本规律也相同。

一、风的形态特征

风是无形的空气气流。在外力的作用下,随力飘动,变化无常。

风是日常生活中常见的一种自然现象,一般来讲,我们是无法辨认风的形态的。在动画片中,虽然我们可以画一些实际上并不存在的流线来表现运动速度比较快的风,但在更多的情况下,我们还是通过被风吹动的各种物体的运动来表现风。因此,研究风的运动规律和表现风的方法实际上就是研究被风吹动着的各种物体的运动规律。

二、风的表现法

表现自然形态的风大体上有四种方法:运动线表现法、曲线运动表现法、流线表现法、拟人化表现法。

1. 运动线表现法

凡是比较轻薄的物体,例如树叶、纸张、羽毛等,当它们被风吹离了原来的位置,在空中飘荡时,可以用物体的运动线来表现。(见图 5-1)

图 5-1　运动线表现法

在设计这类物体的运动线及运动进度时,应考虑到下面几个因素。

(1) 风力强弱的变化。

(2) 物体与运动方向之间角度的变化。迎风时上升,反之则下降。

(3) 物体与地面之间角度的变化。接近平行时下降速度慢,接近垂直时下降速度快。

由于这些原因,我们表现物体在空中飘荡时,其动作就会有姿态、运动方向以及速度上的变化,因此表现时不能太过死板。

在表现这类动作时,必须先画出该物体的运动线,并且计算出这一组动作的运动时间。其次运动线大小和幅度的变化与动作速度,应根据风力的强弱和物体本身的质地而定。之后在运动线上确定被风吹起物体动作的转

折点，算出每张原画之间需加动画的张数。

等到全部中间画完成，动作连续起来就达到被风吹落的物体在空中飘荡的效果，也就是风的效果。

在图 5-2 中，数张纸和一片树叶被风吹落。先设计下落的运动线，定好每张原画的位置，并注意物体本身的质感和形态。

在图 5-3 中，树叶、羽毛从远处被风扬起，在眼前卷起一阵小的旋涡，随之飘至远处。物体在空中飘荡时的动作姿态、运动方向以及速度都不断地发生变化。

✝ 图 5-2　物体被风吹动的运动线

✝ 图 5-3　树叶、羽毛随风扬起

2. 曲线运动表现法

凡是一端固定在一定位置上的轻薄物体（如系在身上的绸带、套在旗杆上的彩旗等），被风吹起而迎风飘扬时，可以通过这些物体的曲线运动来表现风。（见图5-4）

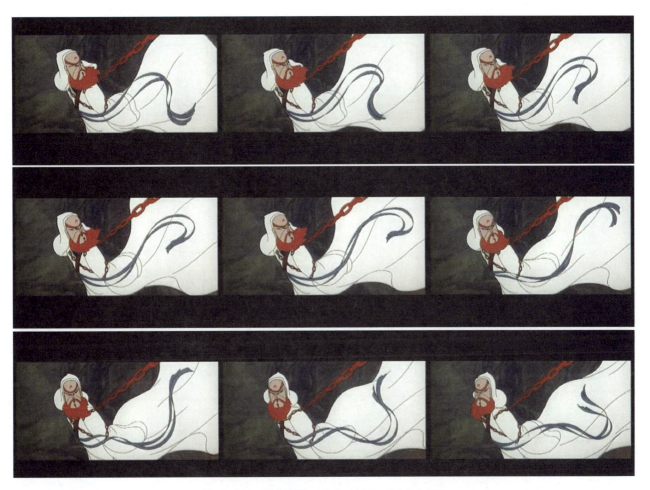

✧ 图5-4　风吹飘带（选自动画片《天书奇谭》）

顺着力的方向，从固定的一端渐渐推移到另一端，形成一浪接一浪的波形曲线运动。（见图5-5）

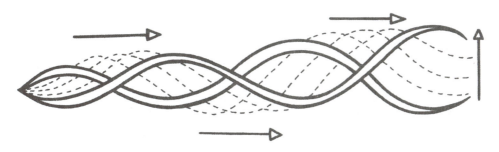

✧ 图5-5　风吹飘带形成的波形运动示意图

旗杆上的彩旗随风飘扬，人物的头发、衣衫、胸前的纱巾、手中的绸带被风吹起，都会产生波形及S形曲线运动。（见图5-6）

在图5-7中，树干扭动倾斜，可见风力的强势。可做循环，呈S形曲线运动。

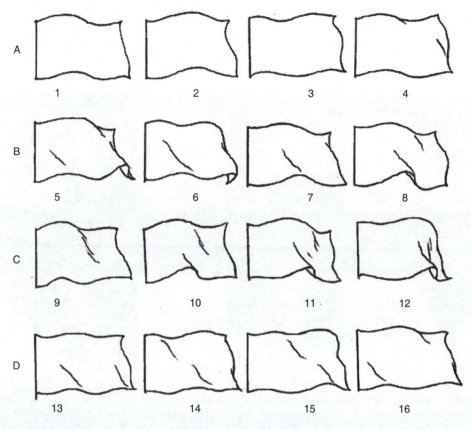

图 5-6 旗帜复合循环

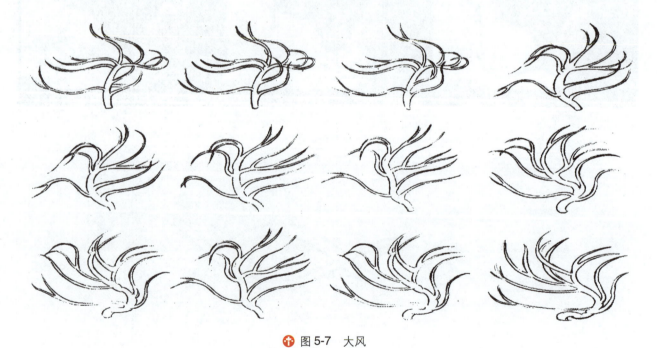

图 5-7 大风

3. 流线表现法

对于旋风、龙卷风以及风力较强、风速较大的风,仅仅通过被风冲击的物体的运动来间接表现是不够的,一般都要用流线来直接表现风的运动。

运用流线表现风,可以用铅笔或彩色铅笔按照气流运动的方向、速度,把代表风的动势的流线在动画纸上一

张张地画出来。

有时根据剧情需要,还可在流线中画出被风卷起的沙石、纸、树叶或是雪花等,随着气流运动,造成飞沙走石的效果,以加强风的气势。(见图5-8)

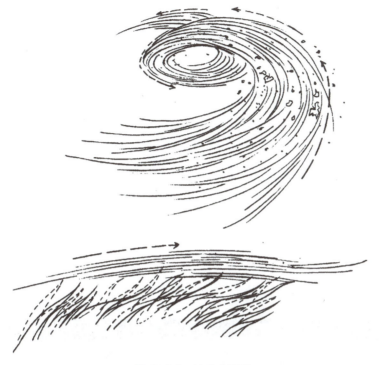

🔶 图 5-8　流线表现法

在图5-9中,旋风一闪而过,速度较快,在表现旋风的过程中,动作要求清晰、明了,中间画需细腻,用流线的连续形态完整地体现出旋风的全部运动过程。在赛璐珞片上描线上色时,除了按照动画纸上的线条用钢笔描线或是直接用毛笔上色之外,也可以用喷笔在动画线条范围之外喷色,以加强其银幕效果。

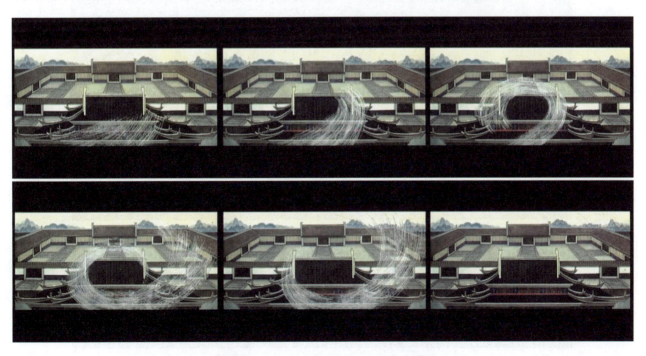

🔶 图 5-9　旋风(选自动画片《天书奇谭》)

龙卷风是大气中最强烈的涡旋现象,常发生于夏季的雷雨天气时,尤其以下午至傍晚最为多见,影响范围虽小,但破坏力极大。龙卷风经过之处,常会发生拔起大树、掀翻车辆、摧毁建筑物等现象,它往往使成片庄稼、成万株果木瞬间被毁,令交通中断、房屋倒塌、人畜生命遭受损失。(见图5-10)

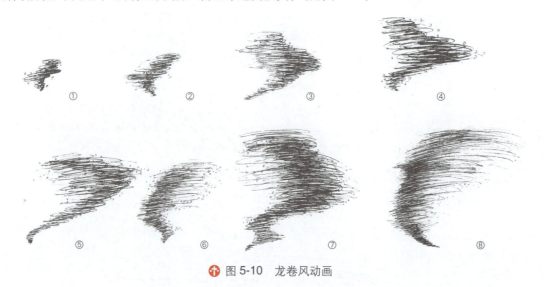

图5-10 龙卷风动画

在图5-11中,旋风一闪而过,速度较快。注意中间画应用流线的连续形态表现,动作要清晰、灵动。

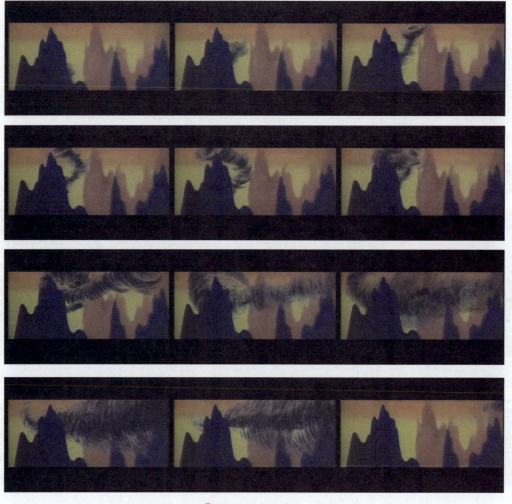

图5-11 黑旋风

4．拟人化表现法

根据动画影片剧情和艺术风格的需要,有时会把风直接夸张成拟人化艺术形象,在设计时既考虑风的运动规律,又相对灵活不受其影响,可充分发挥夸张和想象力。

当我们根据剧情及上述因素设计好运动线并计算出这组动作的时间后,可以先画出物体在转折点时的动作姿态作为原画。然后按加减速度的变化确定每张原画之间需加多少张动画,以及每张动画之间的距离。加完动画后连接起来就可以表现出物体随风飘荡的运动状态了。（见图5-12）

✛ 图 5-12　拟人化表现法（选自动画片《壁画里的故事》中的风怪）

第二节　雨、雪、雷电的运动规律

雨是可以看得见、感受得到的透明的有形物体。雨产生于云,云里的小水滴或小水晶互相碰撞,合并增大,形成雨滴。当上升气流托不住它时,便从天上掉下来,成为雨。雨的体积很小,降落的速度较快,因此,只有当雨滴比较大或是距离我们眼睛比较近的时候,才能大致看清它的形态。

在较多的情况下,我们眼中看到的雨往往是由视觉的暂留作用而形成的一条条细长的半透明的直线。所以,动画片中表现下雨的镜头一般都是画一些长短不同的直线掠过画面。雨从空中降落时本来是垂直的,由于风常常伴随着它,所以我们看到的雨点往往都是斜着落下来的。

一、雨的表现方法

1．雨的设计方法

风、雨、雪的运动规律基本相同,但由于质地不同,其运动方式也各有不同,下面学习一下雨的设计方法。

1）确定画面内容的效果

根据剧情的要求,确定画面中雨景的效果。（见图5-13）

2）设定运动的轨迹线

根据要表现的雨的大小,设定雨的运动轨迹。（见图5-14）

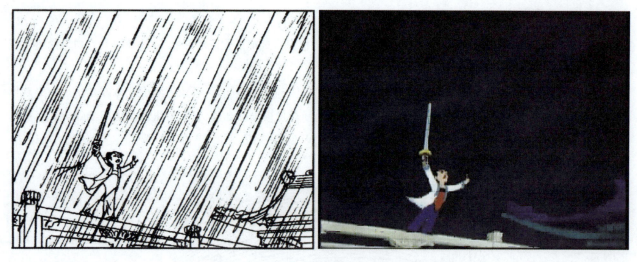

◆ 图 5-13 雨景（选自动画片《哪吒闹海》）

前层
（12～16张动画）

中层
（16～22张动画）

后层
（29～38张动画）

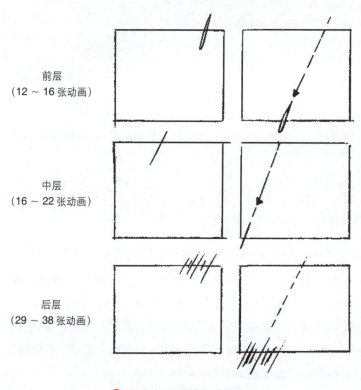

◆ 图 5-14 雨的运动轨迹

3）分层处理

为了表现远近透视的纵深感，可以分成以下三层来画。

- 前层：画比较短粗的直线，夹杂着一些水点，每张动画之间距离较大，速度较快。
- 中层：画粗细适中而较长的直线，比前层画得稍密一些，每张动画之间的距离也比前层稍近一些，速度为中等。
- 后层：画细而密的直线，组成一片一片的来表现较远的雨。每张动画之间的距离比中层更近，速度较慢。

将前、中、后三层合在一起进行拍摄，就可表现出远近层次的纵深感。

雨丝不一定都平行，也可稍有变化。三层雨的不同速度可通过距离大小和动画张数的多少来加以区别。（见图 5-15 和图 5-16）

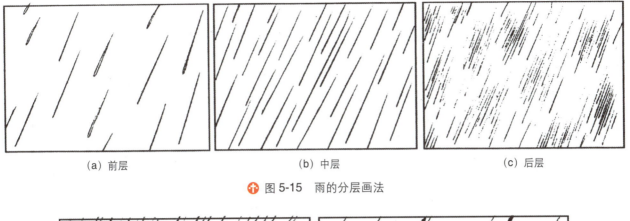

(a) 前层　　　　　　　　　　(b) 中层　　　　　　　　　　(c) 后层

图 5-15　雨的分层画法

图 5-16　雨滴的设计轨迹图

绘制一套可供多次循环拍摄的雨,前层至少要画 12～16 张,中层至少要画 16～20 张,后层至少要画 24～32 张,也就是说,至少要比雨点一次掠过画面所需要的张数多一倍,这样就可以画两组构图有所变化的动画。循环起来才不至显得单调,画面可变得很丰富。单个雨滴要画成直线,动画轨迹设计成稍稍交叉的。

为了表现出真实感,雨的动画几乎必须拍单元格。在表现地面雨滴时,还可加雨滴溅起的水花以增加效果,但必须画得很随意。(见图 5-17)

图 5-17　雨滴落在地面溅起的水花

在动画片中,也会出现仰视下雨的镜头。

在图 5-18 中,雨由一些长短不同的直线斜着从空中落下来,距离我们眼睛比较近的雨,大致能看清它的水滴形态,可用循环来表现雨的动画。

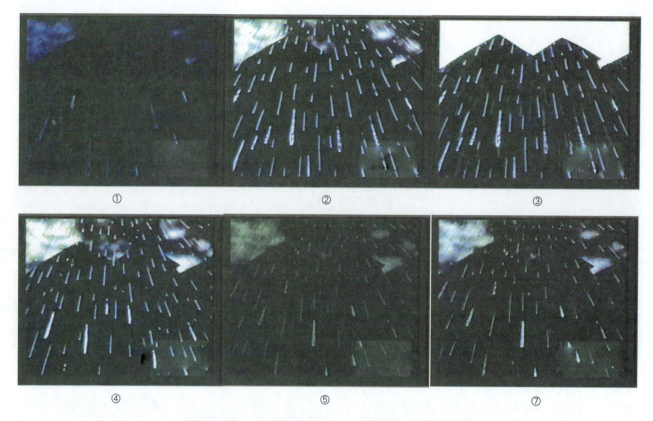

图 5-18 雨（选自动画片《当蝙蝠静下来的时候》）

2．暴风雨的绘制方法

暴风雨的特点是速度快，狂风夹着暴雨，雨滴设计可倾斜、乱一些。

图 5-19 中表现为不规则的雨线原画，阵阵狂风，夹杂着雨线纷纷落在海面上，雨速很急。每一张皆为原画，可穿插拍摄，形成较为急速的暴风雨。

图 5-19 暴风雨

二、雪的表现方法

气温低于摄氏零度时,云中的水蒸气就会直接凝成白色的晶体成团地飘落下来,这就是雪。雪花体积大,分量轻,在飘落过程中,如果受到气流的影响,就会随风飘舞。

1. 雪的形态特征

雪是有形的晶体,雪花的体积较大,形状不规则,质地较柔。

2. 雪的设计方法

(1)确定画面内容的效果(见图5-20)。

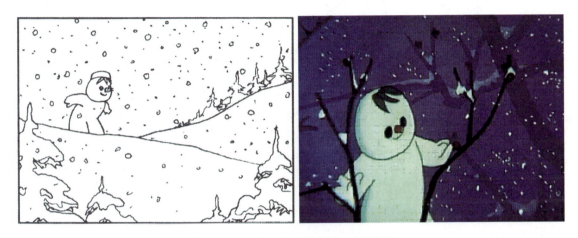

图 5-20 动画片《雪孩子》中的雪景

(2)雪的分层画法(见图5-21)。

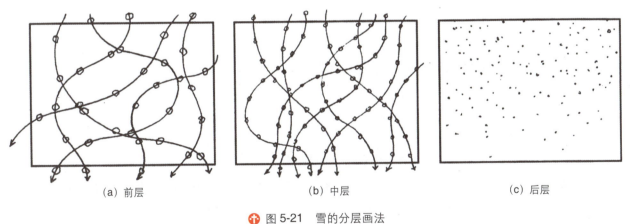

(a)前层　　　　　　　　　(b)中层　　　　　　　　　(c)后层

图 5-21 雪的分层画法

3. 雪的运动规律

雪的运动规律与雨相同,但雪质地轻飘,飘动自如。

(1)表现落雪的方法与表现下雨的方法有相似之处,为了表现远近透视的纵深感,也可分成三层来画:前层画大雪花,中层画中雪花,后层画小雪花。三层合在一起拍摄。

(2) 三层雪花各画一张设计稿,画出雪花飘落的运动线,运动线呈不规则的 S 形曲线。雪花总的运动趋势是向下飘落,但无固定方向。在飘落过程中,可出现向上扬起的动作,然后再往下飘。有的雪花在飘落过程中相遇,可合并成一朵较大的雪花,继续飘落。

(3) 前层大雪花每张之间的运动距离大一些,速度稍快;中层次之;后层距离小,速度慢。但总的飘落速度都不宜太快。

(4) 每张动画一般拍摄 2 格,为了使速度有所变化,中间也可拍 1 格。为了使画面在循环拍摄时不重复,在动画设计时,应考虑每一层的张数不同,错开每一层的循环点。(见图 5-22)

图 5-22　雪景及雪花设计稿的具体画法

4. 雪的循环画法

(1) 在画下雪动作时,设计好雪花的运动线以后,使每一朵雪花都应按照指定的轨迹运动。

(2) 再确定每朵雪花的位置,标出两个位置之间所需画的张数。动画只需要按照雪花的运动路线顺着波浪形弧线运动的方向一张一张地画出雪花的中间画来即可。

因为雪花飘落的速度较慢,画好一套雪花动画可以反复地循环运用。每条运动路线上的每一朵雪花只要顺着次序加一下中间画就能用 9 张画面进行反复循环(拍 2 格)。

5. 暴风雪

要表现暴风雪,应注意以下几点。

(1) 暴风雪的运动速度很快,一般只需几格就可掠过画面。

(2) 由于运动速度快,所以设计稿上不必画出每朵雪花的运动线,也不必明确标出每朵雪花的前后位置。只要设计好整个雪花的运动线及每张画面之间的距离即可。

(3) 传统绘制时,可用枯笔蘸比较干的白色,按设计稿上的位置直接在赛璐珞片上点出大大小小的雪花,同时可适当加一些流线。

(4) 每张拍 1 格。可以与其他景物同时拍摄,也可以两次曝光并分开拍摄。

图 5-23 是动画片中暴风雪的效果。

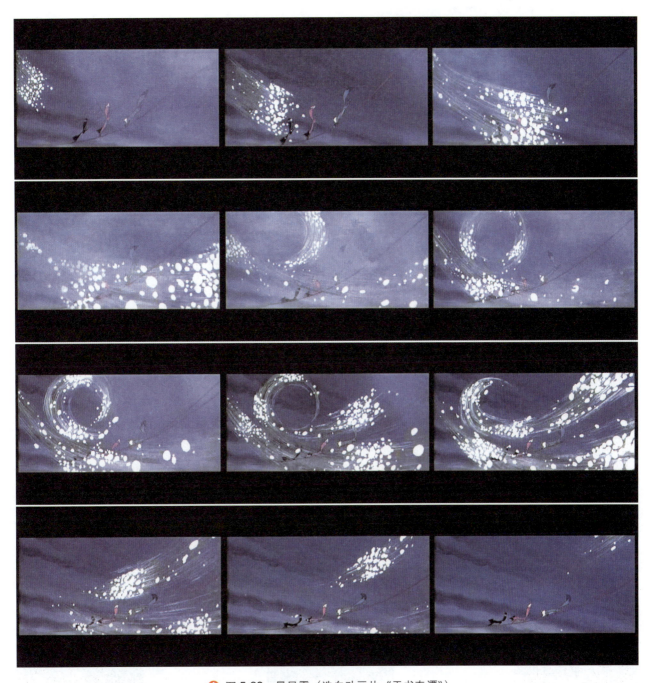

图 5-23 暴风雪（选自动画片《天书奇谭》）

三、雷电的表现方法

雷电是如何形成的呢？打雷闪电往往发生在空气对流极其旺盛的雷雨季节。雷雨云是带电的，一边带有正电，一边带有负电。当带电的云层正负电荷之间或是云层与云外物体的正负电荷之间的电磁场差达到一定程度时，正负电就会互相吸引，产生火花放电现象。

火花放电时产生的强烈闪光叫闪电。放电时温度很高，使空气突然膨胀，水滴气化，发出巨大的响声，就是打雷。闪电的光带有比较垂直的和比较平斜的。局部地方性的雷雨云一般是垂直发展的，闪电的光带自上而下，叫"直雷"；地区性的雷雨云往往有个平斜面，因此，闪电的光带比较平斜，叫"横雷"。

闪电的速度很快,由一个"先导闪击"开始,紧跟着是"主闪击",接着主闪击而来的则是一系列的放电,数目可达 20 次以上。由于整个放电过程一般只有半秒左右,所以肉眼无法区别,只能感到一系列明显的闪烁。相比之下,雷声持续的时间要长得多,有时甚至可达 1 分钟之久。

动画片中出现闪电的情况不多,有时根据剧情的需要,为了渲染气氛,也要表现电闪雷鸣。动画片表现闪电时,除了直接描绘闪电时天空中出现的光带以外,往往还要抓住闪电时的强烈闪光对周围景物的影响加以强调。发生闪电的天空总是乌云密布,周围景物也都比较灰暗。当闪电突然出现时,人们的眼睛受到强光的刺激,感到眼前一片白,瞳孔迅速收小;闪电过后的一刹那,由于瞳孔还来不及放大,眼前似乎一片黑;瞳孔恢复正常后,眼前又出现闪电前的景象。

1. 闪电的运动规律

闪电的运动规律为:正常(灰)→亮(可强调到完全白)→暗(可强调到完全黑)→正常(灰)。

在半秒钟的放电过程中,闪电次数可能很多,而我们只有 12 格胶片,所以只能加以简化,在十几格胶片中闪烁两三次。

2. 闪电的制作特点

(1)表现闪电的镜头,一般要画 3 张景物完全相同而明暗差别很大的背景:一是灰,即乌云密布的日景;二是亮,即在强烈的电光照耀下的非常明亮的日景(冷色调);三是暗,即乌云密布的夜景。

(2)另外,还可加上一张白纸和一张黑纸,拍摄时,交替出现,每张拍 1 格或 2 格。如果是白天,其顺序大体如图 5-24 所示。

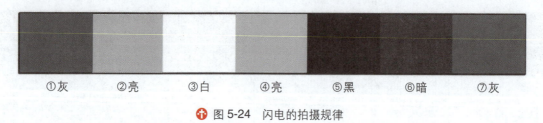

①灰　　②亮　　③白　　④亮　　⑤黑　　⑥暗　　⑦灰

图 5-24　闪电的拍摄规律

如果是夜晚,其顺序可以调整为:⑥、②、③、④、⑤、⑥。

图 5-25 是闪电光带的出现效果。

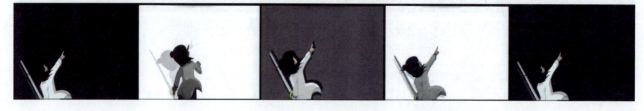

图 5-25　闪电光带的出现效果(选自动画片《哪吒闹海》)

3. 闪电的两种表现方法

1)直接出现闪电光带

闪电光带一般有两种画法,一种是树枝形画法;另一种是图案形画法。(见图 5-26)

图 5-27 中截取了 5 张动画表现丰富的闪电光带,另有黑、白两张原画穿插出现,乌云颜色穿插其中稍加变化。多次循环拍摄,写实、细腻地表现了阴暗气氛。

🔸 图 5-26　树枝形的闪电光效

🔸 图 5-27　树枝形的闪电光效（选自动画短片《当蝙蝠静下来的时候》）

表示方法一般由 7～8 帧画面完成从开始到结尾的全过程，除④可拍 1 格或 2 格外，其余均拍 1 格。如与其他景物同时曝光拍摄，可将闪电光带部分涂上白色或淡蓝、淡紫色。如与其他景物分开做两次曝光拍摄，则闪电光带部分不上色，其余部分涂满不透明的黑色。第二次曝光拍闪电光带时，底层白天片上打白色的光或淡蓝、淡紫色。分两次曝光，闪电光带的亮度高，效果较强烈。出现闪电光带时，要注意背景的明暗变化。

图 5-28 和图 5-29 为图案形的闪电效果。

🔸 图 5-28　图案形的闪电效果

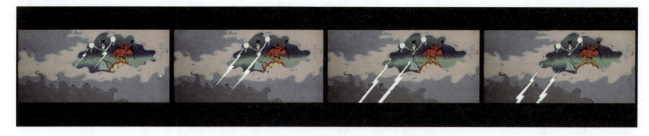

🔸 图 5-29　图案形的闪电效果（选自动画片《天书奇谭》）

2）不出现闪电光带

不出现闪电光带，即只表现天空中电光闪亮的效果。图 5-30 是通过景物来表现闪电的。

图 5-30 中表现闪电时急剧变化的光线对景物的影响，也能形成闪电的效果。制作时，原画人员在摄影表上填写闪电效果的位置和张数。摄影师拍摄或扫描时做特技的效果处理，但是背景必须有两张，一张是雷雨时的暗色天空或景物；另一张是有闪电光亮效果的天空或景物，这种景物亮部和暗部的对比必须强烈，构图的位置及画面中的景物应完全相同，另外还需准备一张白纸和一张黑纸。

（a）乌云密布的日景　　　　（b）前层景物边侧加白光　　　　（c）前层景物全黑，天空及后景物稍亮，天空及后层景物全白

🔸 图 5-30　通过景物表现闪电

在动画影片中亮光表示雷电的方法是：在该画面上罩上一层透明的白色光，一次闪电大概需要 5～6 帧画面，也可在一次闪电后间隔 6～8 帧再紧接着表现第二次闪电。

4．闪电中人和物的处理方法

图 5-31 中表现人的特写，角色紧张，露出惊恐的神情。5 张原画分别为正常、亮白、暗黑、正常和一张有色的效果。原画进行了多次循环，可穿插拍摄，效果强烈、分明。

①　　　　②　　　　③　　　　④　　　　⑤

🔸 图 5-31　人在闪电中的处理效果（选自动画短片《当蝙蝠静下来的时候》）

图 5-32 中多加了全白、全黑两张画面，亮部和暗部的对比强烈，一张可拍 2～5 格，依旧可以穿插拍摄，多次循环使用。

图 5-32　人和物在闪电中的处理效果

5．经典实例

图 5-33 和图 5-34 为闪电的经典应用实例。

图 5-33　光带形闪电片段

图 5-34 图案形闪电片段

第三节 水的形态特征及运动规律

一、水的形态特征

水是地球上最常见的物质之一,水是流动的液体,也是常见的自然现象。

水往低处流,水是液体,它的运动又是随着不同的环境和情景而变化的。尽管水的形态因为环境不同而变化很大,但在动画作品中,水的运动方式仍可以归纳为七种最基本的形态特征(见图 5-35):①水的聚合;②水的分离;③水的推进;④水的 S 形变化;⑤水的曲线形变化;⑥水的扩散形变化;⑦水的波浪形变化。

二、水的运动规律

1. 水滴

水有表面张力,当水积聚到一定量时,由于受张力和地心引力的影响和作用,就会自然下滴。

水的运动规律是积聚、分离、收缩,然后再积聚、再分离、再收缩。一般来说,积聚的速度比较慢,动作小,画的张数比较多;分离和收缩的速度快,动作大,画的张数应比较少。

在图 5-36 中,水滴从管口慢慢聚集,重量加重,受地心引力的影响往下掉落,水的形态随之拉长,当水滴落到地面受阻时,向四周扩散、飞溅。要注意水滴每一张原画的距离,加速度要明显,节奏感要强。

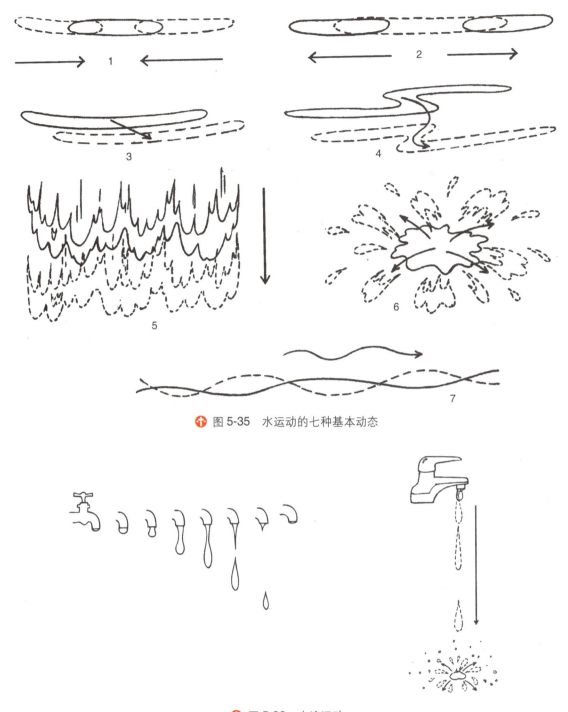

图 5-35　水运动的七种基本动态

图 5-36　水滴运动

2．水花

1）水花的运动

水遇到撞击时会溅起水花,水花溅起后,向四周扩散、降落。水花溅起时速度较快,升至最高点时速度逐渐减慢,分散落下时速度又逐渐加快。(见图 5-37)

物体落入水中溅起的水花的大小、高低、快慢与物体的体积、重量以及下降的速度有密切的关系,在设计动画时应予以注意。一盆水或较重的物体投入水中时,水面溅起的水花一般需 5～10 帧的画面。(见图 5-38 和图 5-39)

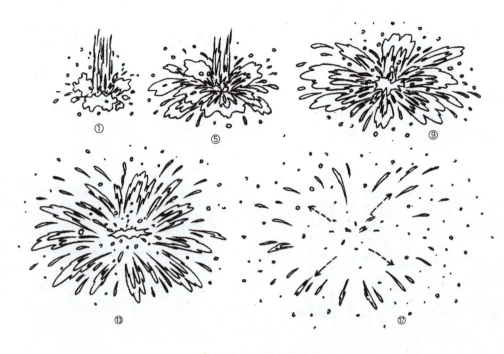

图 5-37 溅起的水花

图 5-38 水花溅起的逐帧变化

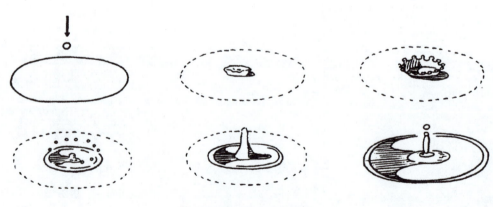

图 5-39 小水滴的溅起

当比较重的物体落入水中时,一些水被排挤而向外、向上散去并形成水花。水花升起时速度较快,当升到最高点时速度渐慢,分散落下时速度又加快。其水花的大小取决于物体的大小、高低、快慢等,到物体向更深位置下沉,一瞬间在它后面留下一个空隙,这个空隙很快被四周的水所填充。当四周的水在中间相遇时,它们形成一股射流,从相遇处的中央垂直喷出,常常在它落下之前便散成水滴,因此,这样溅起的水花必须分成两部分独立地计算好时间。(见图 5-40 ~ 图 5-42)

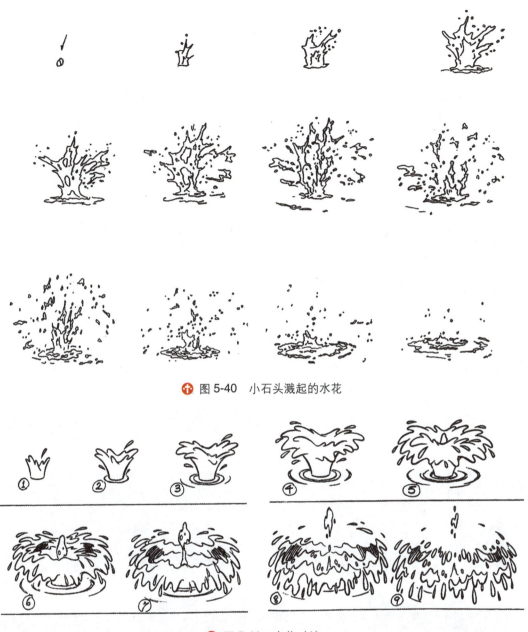

图 5-40　小石头溅起的水花

图 5-41　水花（1）

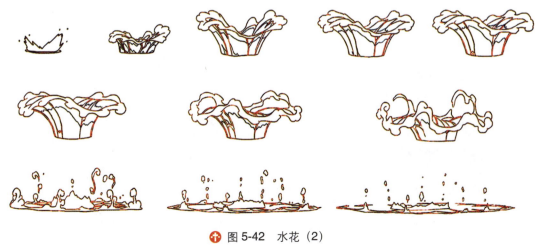

图 5-42　水花（2）

2）水花实例

图 5-43 中是截取的逐帧的动画画面。虎克船长脚踏进水中,水被激起四溅,水圈从小逐渐变大并扩散,溅起了点点水珠。

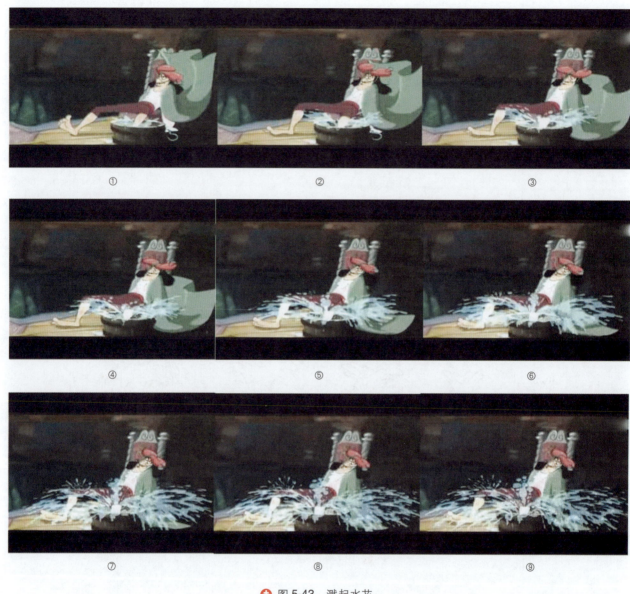

图 5-43　溅起水花

在图 5-44 中,虎克船长掉入水中,被鳄鱼吞掉,因重量较大,溅起了很大的水花。从巨大的旋涡溅起的水柱,到向外扩散并逐渐向下,再散落成水滴消失,运动节奏感强,绘制细腻。

在图 5-45 中,园长激动之时将警察一起从桥上拉入水中,位置较高,重力较大,溅起极高的水柱,动画将水花形态表现得自然、生动,采用一拍三的拍摄方式,动画细腻,节奏感强。

3．水面的波纹：水圈、水纹

物体落入水中,会在水面形成一圈又一圈的波纹;水面物体游动,船只行驶,会在水面形成人字形的波纹;微风吹来,平静的水面会形成美丽的涟漪。

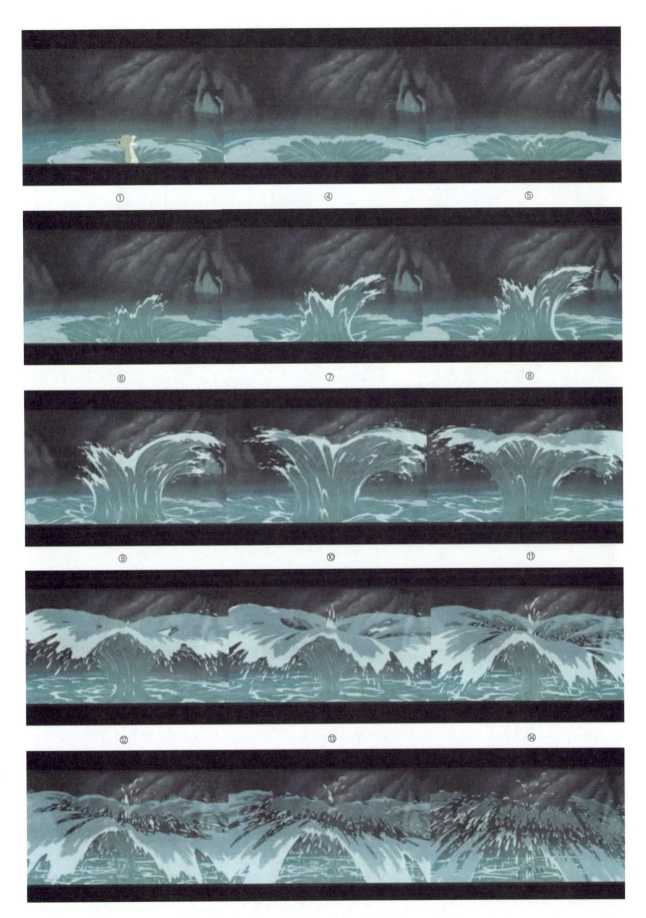

图 5-44 溅起较大的水花

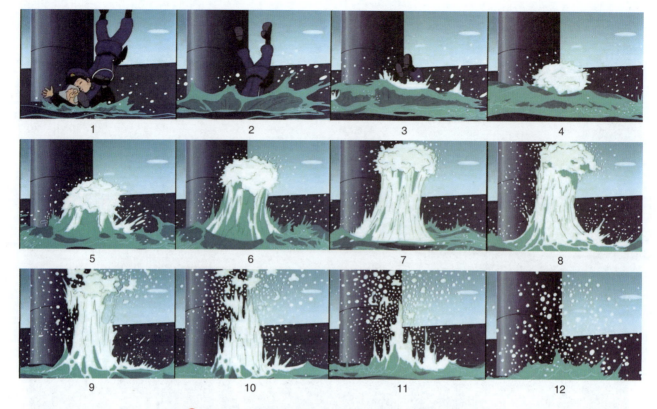

图 5-45 溅起更大的水花（选自动画片《熊猫家族》）

1）圈形波纹（水圈）

物体落入水中，水面上就会形成一圈圈水纹，由中心向外扩散，圆圈越来越大，逐渐分离消失。在图 5-46 中，水圈动画做了多次的循环。

图 5-46 水圈

图 5-47 选自迪士尼影片。可爱的水獭从水里钻了出来。水圈从形成到消失大约需要 8 张原画，每 2 张原画之间加 7 张动画，每张拍 1 格或 2 格。

2）人字形波纹

物体在水中行进时，划开水面，形成人字形波纹。人字形波纹由物体的两侧向外扩散，并向物体行进的相反方向拉长、分离、消失，其速度不宜太快，两张原画之间可加 5～7 张动画。船体在平静的水中行驶时所形成的波形见图 5-48。

在图 5-49 中，鳄鱼向前游动形成了一圈圈的水纹并向外扩散，成人字形波纹。它的基本形态是聚合、分离、推进、曲线形变化。

第五章　自然现象中的运动规律

🟠 图 5-47　水圈（选自动画片《小鹿斑比》）

🟠 图 5-48　水纹

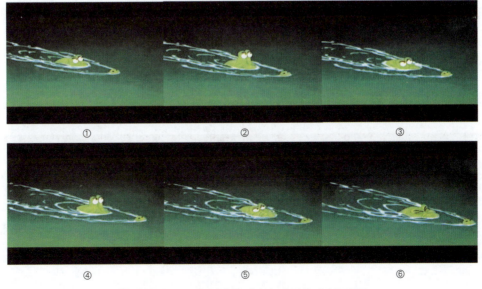

🟠 图 5-49　人字形波纹（选自动画片《小飞侠》）

177

4．水流：瀑布

传统的动画影片制作只要在一张张赛璐珞片上画几块浅色的光斑放在画有水面底色的背景上，逐格移动并进行拍摄，就可以造成平静的水面缓缓流动的效果。

图 5-50 是通过不规则的曲线形水纹的运动来表现流水的。

🔸 图 5-50　瀑布的运动状态

设计流水时要注意以下几点。

（1）每张原画的曲线形水纹形状应有所变化，以免呆板。

（2）第一组曲线形水纹到第二组曲线形水纹之间，动画须找准水纹位置，画出中间的变化过程。

（3）为了加强其运动感，在两个大的曲线形水纹之外，可在每一组平行波纹线的前端加一些表示动向性的线条和溅起的小水珠。

（4）一般水流向前推进一步需要 7 张画面，每帧画面拍 2 格。

图 5-51 中瀑布的形态灵活，呈曲线的运动规律，在曲线形水纹之外加了一些表示动向性的线条和溅起的小水珠。用深浅不同的颜色表现出更多的层次感。图中瀑布原画可多次循环，每张原画形态在整理运动的基础上都稍有变化，令动画更加写实、自然。

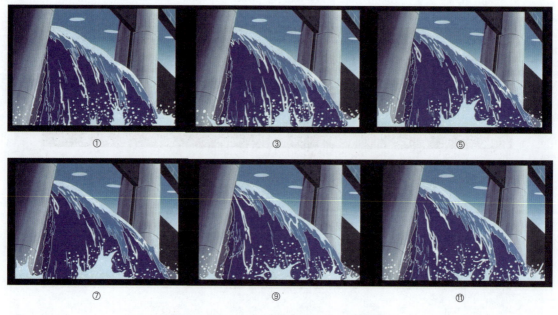

🔸 图 5-51　瀑布（选自动画片《熊猫家族》）

5. 波浪

江河湖海中的波浪是由千千万万变幻不定的水波组成的,在风速和风向比较稳定的情况下,一排排波浪的兴起、推进和消失都比较有规律。(见图 5-52 和图 5-53)

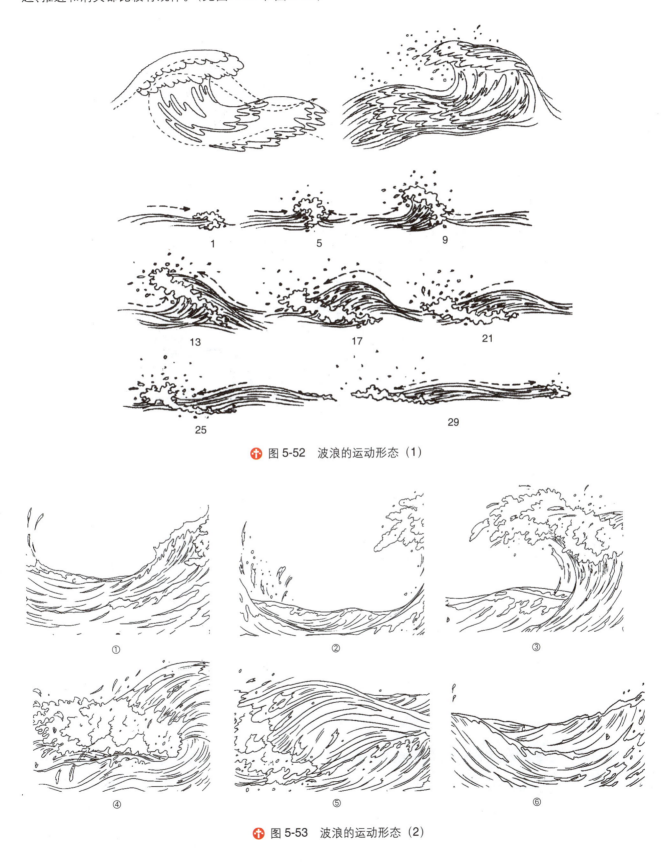

🔶 图 5-52 波浪的运动形态(1)

🔶 图 5-53 波浪的运动形态(2)

在风速和风向多变的情况下,大大小小的波浪,有时合并,有时掺杂,有时冲突,有时消失,有时继续存在。乘风推进,原有的波浪消失了,又不断涌现出新的波浪,此起彼伏,千变万化,令人眼花缭乱。波浪像起伏的群山,有波峰,有波谷。(见图5-54和图5-55)

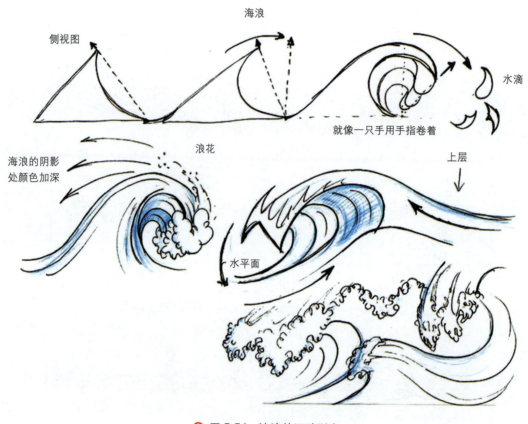

图5-54 波浪的运动形态

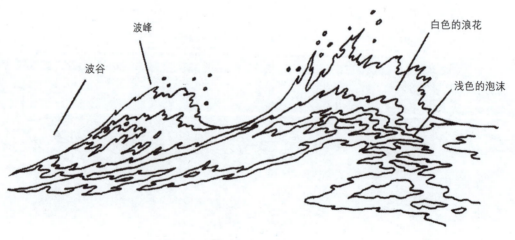

图5-55 波浪

图5-56是上海美术电影制片厂制作的经典动画影片《哪吒闹海》中海浪的运动原画。海浪涌起的波浪呈波形向前推进,水浪推至高处,波浪涌动,溅起白色的浪花。江海中掀起的波浪,无论是小波浪还是大波浪,都按照波浪形的运动变化。

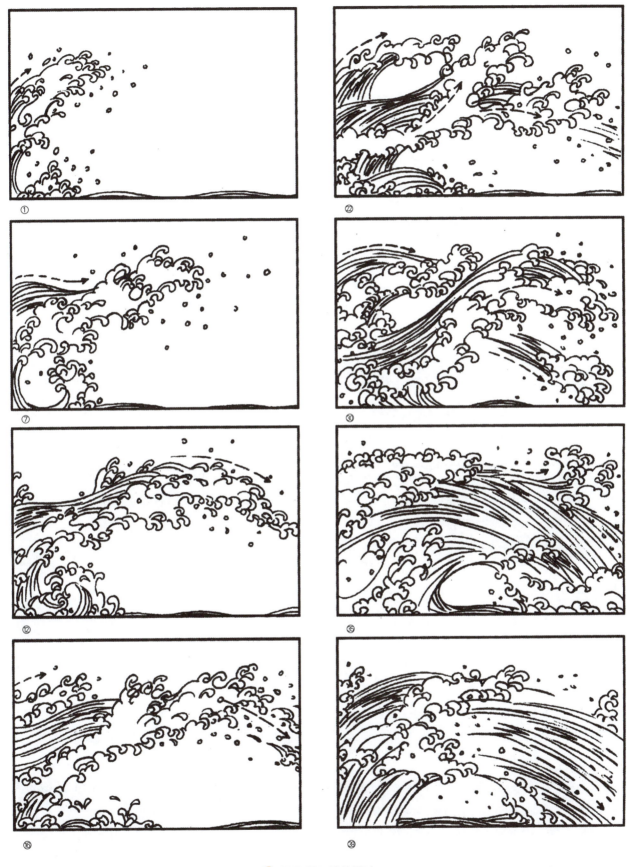

图 5-56 波浪涌动

分层制作，整体运动丰富、活跃。片中在表现大海的波涛时，为了加强远近透视的纵深感，往往分成A、B、C三层来画，C层画大浪，B层画中浪，A层画远处的小浪。大浪距离近，动作大，速度快；中浪次之；小浪在远处翻卷，速度比较慢。

由于浪的速度不同，分开画比较容易掌握。从水浪的形成到消失，一般一个循环有8帧画面即可。

图5-57和图5-58是海面波浪起伏的运动形态。

🔸 图5-57　波浪的起伏

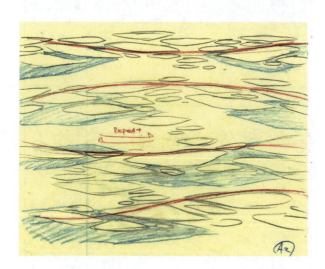

🔸 图5-58　海面的运动形态

6．倒影

物体反映在平静水面上的倒影如同镜子里出现的形象一样，只要把色调压低一些就行了。在波涛汹涌的水面上看不见倒影，动画表现的主要是物体反映在微波荡漾的水面上的倒影。这种倒影有以下两种表现方法：一种方法是用水纹玻璃来造成倒影的晃动。这种方法比较简单，只要画出物体反映在水面上的几块色块。拍摄时，上面放一块水纹玻璃，由上往下逐格移动，这些色块就会晃动起来。另一种方法是用动画把倒影的晃动过程一张张地画出来。（见图5-59）

在图5-59中，在几乎是静止的水中，光的倒影是循环动作的一部分。物体部分浸在水中常常用涟漪表示效果，它从物体四周扩散然后逐渐消失，如果物体并不移动或以循环的方式动作，即可做成循环效果。

但是，如果物体本身有动作，那么这一效果必须用连续变化的动画做出，这需要大量的工作。

在图5-60中，鳄鱼划水蜿蜒行进，水流随之形成波纹，背景有隐约的轮船、月亮反映在平静水面上的倒影，如同镜子里的形象，微波荡漾。

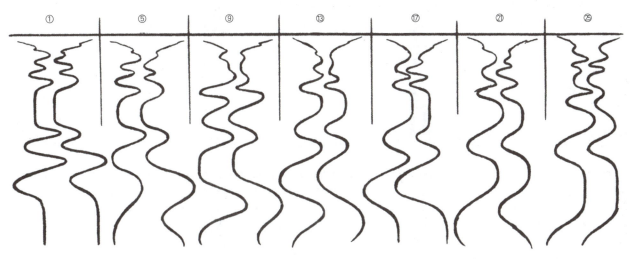

⬆ 图 5-59　倒影的运动形态

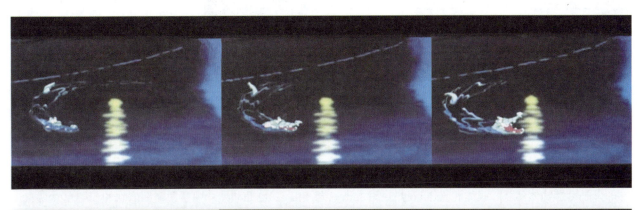

⬆ 图 5-60　倒影、涟漪、水纹的综合应用（选自动画片《小飞侠》）

7．旋涡

旋涡与地球的自转有关，旋涡是因为地球在自转，也因为水本来没有固定的形状，一点点的力就能影响到它，所以也就形成了旋涡。在旋涡中，水由于离心力的原因，对于漂浮于水面的对象因不能摆脱向心力的作用，便会向中心聚集并顺水流下滑。

图 5-61 中是旋涡的全循环动画，在此基础上进行多次的循环拍摄。中间加动画较多，有具象的水纹连续、固定地自左向右旋转。中间的水纹变化连续，有稍许的形态变化，加之水流的连续流线变化，使运动特征明显。水花时而溅起，也令整体运动明晰、生动。

图 5-61 旋涡（选自动画片《熊猫家族》）

第四节　火的运动规律

火是可燃物体（固体、液体和气体）在燃烧时发出的光和焰，它也是动画片中常常需要表现的一种自然现象。火的运动是不规则运动，在燃烧过程中受气流强弱的影响，会出现变化多端的运动，其形态变化显著。

火焰除了随着物体在燃烧过程中的发生、发展、熄灭而不断变化其形态之外，还由于受到气流强弱变化的影响而出现不规则的曲线运动。

一、火的形态特征

火焰一般保持向上运动的总体趋势，但由于空气的流动，火焰的边缘会出现凹凸不等的火焰分支形态，并在摇曳中向上窜动。

火焰的基本运动状态大体上可归纳为七种，即扩张、收缩、摇晃、上升、下收、分离、消失，这七种基本运动状态交错组合就是火焰运动的基本规律。无论是小小的火苗或是熊熊的烈火，它们的运动都离不开这七种基本形态。（见图 5-62）

二、火的三种表现方法

1. 小火苗的运动

小火苗的动作特点是琐碎、跳跃、变化多，可以用十几张画面表现其摇晃、上升、下收、分离等不同的运动状态，如油灯、蜡烛火苗等。

第五章 自然现象中的运动规律

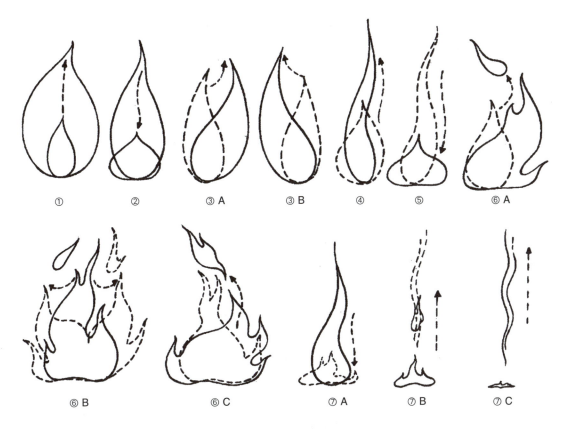

图 5-62 表现火运动的七种基本形态

图 5-63 中，火苗⑭=①为一套循环，拍摄时可做循环和不规则循环运动（拍 1 格）。在绘制这类小火苗的运动时，原画可以直接一张一张地按顺序画，不加或少加中间画。一般绘制 10～15 张画面做顺序循环或不规则循环。

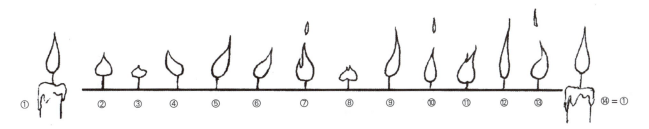

图 5-63 蜡烛或油灯火苗的运动

可将表现上升、下收的动画和表现摇晃的一组动画交替反复循环使用，再穿插其他形态的动画形态拍摄，这样，火苗的动作运动就会比单循环拍摄时变化要多一些。

同时，拍摄时还可抽掉一部分动画进行拍摄，以增强其跳跃、摇曳不定的感觉，小火苗的动态会更灵活，掌握小火苗运动是创作火燃烧形态的设计基础。在小火苗运动中包含着运动规律的七种形态，掌握了它的运动方式有助于表现更复杂的火的运动规律。

2．中火苗的运动

动画作品中表现火燃烧的情景是通过描绘火焰形态变化的方式与过程来表达的，如柴火、炉火等。

火焰的动作受火的上部流动着的空气控制。最热的部分在火的中央，在这之上，当热空气上升时，旁边的冷

空气冲入取代热空气的位置。这部分冷空气变热后又上升,这个过程可以不断重复。

空气的流通常常使火焰成为粗略的圆锥形,由冷空气的旋涡形成的一连串锯齿状火焰,从火的底部向里和向上移动这些动作的时间在底部最快,因为那里的火最热,上部则逐渐缓慢。单个的火焰变尖变细,分裂得更小,然后消失,所以它们的速度也应减低。形状必须保持流畅和不断变化,但从整体看,火应该是流畅地向上升起。

如果某一部分的火焰总是在同一个地方甚至向下运动,那就失败了。火焰动作的时间同样取决于火焰的大小。大火比小火热,所以牵涉到更大量的空气。很明显,在大火中,一个单元的火焰需要更长的时间,从底部烧到顶部可能要几秒钟,而小火则只要几格。

火焰是一团气体,它能突然燃烧或熄灭,所以在动画中,从这一张到下一张可以很快地改变它的量,不像一般的动画规律需要适当地保持量的稳定。火焰的巨浪经常很快出现,而消失则稍慢一些。图5-64中冷空气从火的底部冲入,受热后上升。一套火的循环从①到⑧出现标"×"的旋涡,一个接一个地向上升,升得越高,速度越慢。

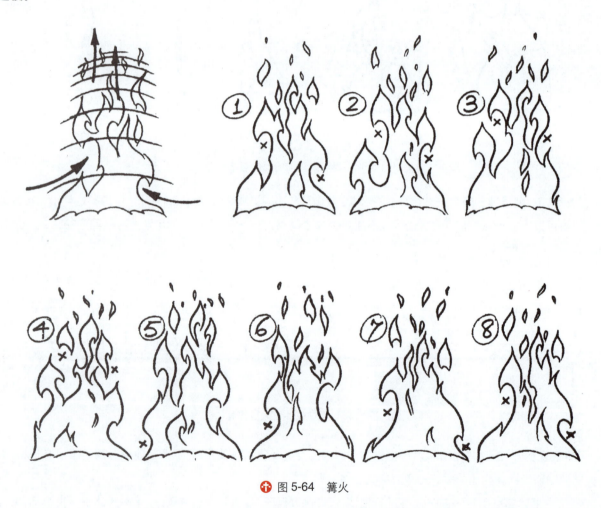

✚ 图5-64　篝火

在图5-65中,①=㉒,可作循环用。在每张原画关键动态之间,可以各加1～3张中间画,按照一定的次序拍摄,也可作多次循环动作使用。

这些稍微大一点的火实际上是由几个小火苗组合而成的,其动作规律与小火苗基本相同。由于火的面积稍大,动作相对比小火苗稳定,速度也要慢一些。一般来说,表现这样的火画10张左右原画就够了。在拍摄时,可再用抽动部分动画的方法改变火苗的速度,并穿插一些不规则的循环,这样火苗的动作变化就更多了。

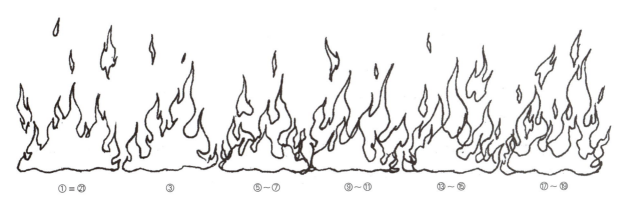

① = ㉑　　　　　③　　　　　⑤~⑦　　　　　⑨~⑪　　　　　⑬~⑮　　　　　⑰~⑲

✥ 图 5-65　中火

3．大火苗的运动

大火苗的运动是指一堆大火或一片熊熊烈火。

大火的面积大，火势旺，火苗多，结构复杂，变化多，有整体的动势，又有许多小火苗的互相碰撞、分合动作，但动作规律与小火苗的动作规律是一致的，因而就显得变化多端，令人眼花缭乱。如果用一条虚线把许多弯曲的线条框起来，就成为一个大的火苗；如果取出某一个局部来看，又是一个小火苗。取其中每个局部，又可分解成无数个小火苗。大火是由许多小火苗组成的。（见图 5-66）

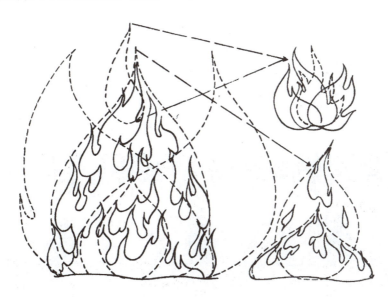

✥ 图 5-66　大火是由许多小火苗组合而成的

图 5-67 是一组大火运动变化的全过程，其运动规律与小火、中火一样，只是每枚小火必须服从整体运动，但又有它自身的变化规律。

在表现大火苗运动时，要注意以下四点。

（1）处理好整体与局部的关系，大火的整体运动速度略慢，局部（小火苗）的动作速度要略快一些；小火苗的变化要比总体形态的变化多。

（2）由于火势面积大，底部可燃物体高低不一和可燃程度不同，因此，火焰的顶部形态就会出现参差不齐的状况。

（3）表现大火的运动，每一张关键动态原画与每一张中间过程动画都应该符合曲线运动的规律。同时，必须

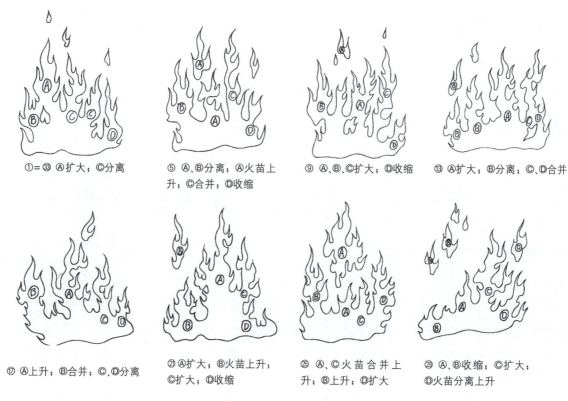

图 5-67 大火的运动

保持火焰运动的动作流畅，形态也应有多种不同的变化，切勿始终保持同一外形状态下的多次循环，这样就会显得运动呆板而且单调。（见图 5-68）

（4）为了表现大火的层次和立体感，同时便于加动画，火的造型可以分成两三种颜色，即靠近可燃物体燃点部分可以用较亮的黄色或橙色，中间部分可以用橙红色或红色，外圈火焰部分可以用深红色或暗红色。

图 5-68 大火

4．火的熄灭

火在熄灭时的动作是：一部分火焰分离、上升、消失；一部分火焰向下收缩、消失、冒烟。（见图 5-69）

图 5-69　蜡烛的火被风吹灭的动作

第五节　烟、云的运动规律

烟是可燃物质（如木柴、煤炭、油类等）在燃烧时所发生的气状物。由于各种可燃物质的成分不一样，所以烟的颜色也不同，有的呈黑色，有的呈青灰色，有的呈黄褐色，等等。同时，由于燃烧程序不同，烟的浓度也不一样——燃烧不完全时，烟比较浓烈；燃烧完全时，烟比较轻淡，甚至几乎没有烟。

烟是物体燃烧时冒出的气状物。由于燃烧物的质地或成分不同，产生的烟也有轻重、浓淡和颜色的差别，在动画片中可以分成以下三种。

一、浓烟

如火车车头里冒出的黑烟或排出的蒸汽，房屋燃烧时产生的滚滚烟雾等都属于浓烟。（见图 5-70）

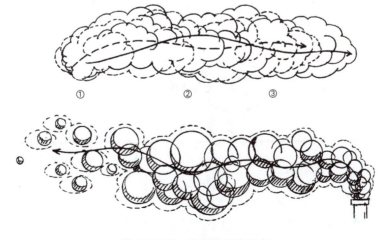

图 5-70　浓烟的运动形态

1．造型特点

不同类型的烟的造型不同。比如，浓烟的形态多为絮状，创作动画时，除了表现整个浓烟的外在形态的运动和变化以外，还要表现一团团烟球在整个烟体内上下翻滚的运动景象。浓烟密度大，形态变化较小，消失得也慢；轻烟密度小，体态轻盈，变化较多，消失得也比较快。

2．由烟囱排出的烟的几种形式

（1）波浪形：在不稳定气层中的烟气，上下波动很大，呈波浪形，并沿主导风向流动扩散。

（2）锥形：在中等稳定状的气层中或风力较强时，烟气呈锥形，沿主导风向流动扩散。

（3）扇形：在稳定气层中（即逆温层内），一般风速很弱，烟气在上下方向几乎无扩散。从上下方向看去，烟气呈扇形；如从侧面看去，烟气呈带形。

（4）层脊形：白天的不稳定气层，从日落后地面冷却开始，其下面变成稳定层，上层出现不稳定层，于是，烟气就不向下方扩散，而只向上方扩散，呈屋脊形。

（5）熏烟形：早晨的太阳照暖了地面和接近地面的空气，夜间形成的下层大气的稳定层从下面开始破坏，使烟气在上方不扩散，只在下方扩散，称为熏烟形。这时，一般风力较弱，烟气凝滞，浓度较高。

3．动作特点

浓烟的密度较大，形态变化较少，大团大团地冲向空中，也可逐渐延长，尾部可以从整体中分裂成无数小块，渐渐消失。

浓烟的运动规律近似云，动作速度可快可慢，视具体情况而定。浓烟密度较大，它的形态变化较少，消失得比较慢。（见图5-71）

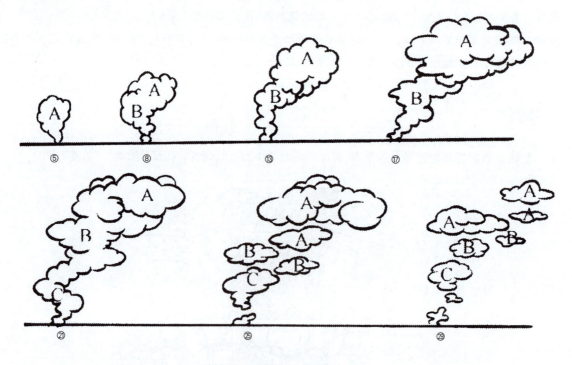

图 5-71　浓烟（1）

对于所有的自然现象都非常有效的一种想法就是"送走"这一概念。（见图5-72和图5-73）

第五章 自然现象中的运动规律

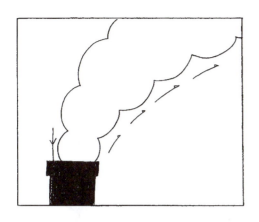

① 描绘这样的动作，采取用一定类型反复使用的方法来表现。
② 把烟的膨胀看作一个类型，将其中三张放在前面一个过程之上，像这样送走。

③ 像这样反复地一遍又一遍重复某种类型，从而得到烟的动作。

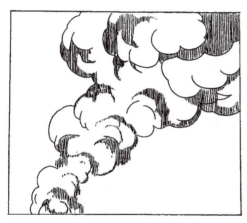

④ 将这种重复的类型复杂化，就能描绘出更真实的自然现象。

图 5-72 浓烟动画（1）

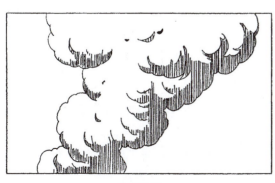

大型的烟

① 像火山那样的巨大的烟，从远处看时，几乎看不出烟在动。
② 要使之有相当的重量感。
③ 可以用烟自身的影子表现出它的立体感。

图 5-73 浓烟动画（2）

4. 绘制要点

我们在动画片中设计烟的形状和动作时,也要根据剧本中规定的情景选择适当的表现方式。传统制作是不通过描线、上色,直接用喷笔将颜色喷在赛璐珞片上。轻烟一般只需表现整个烟体外形的运动和变化,如拉长、摇曳、弯曲、分离、变细、消失等。浓烟除了表现整个烟体外形的运动和变化之外,有时还要表现一团团的烟球在整个烟体内上下翻滚的运动。(见图 5-74 ~ 图 5-76)

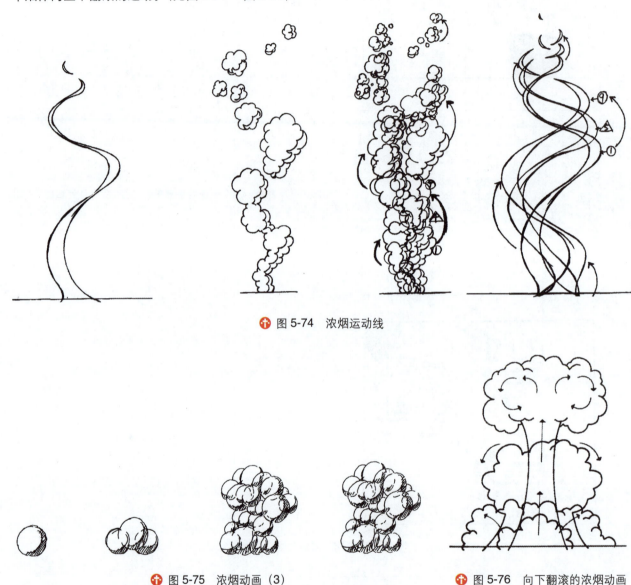

图 5-74　浓烟运动线

图 5-75　浓烟动画 (3)　　　　图 5-76　向下翻滚的浓烟动画

在实际工作中,还需在基本圆形烟球基础上加以变化,如有的烟球逐渐扩大,有的烟球逐渐缩小;有的烟球互相合并,有的烟球互相分离;有的烟球翻滚速度快,有的烟球翻滚速度慢。同时,还要注意整个烟体外形的变化,一般来说,整个烟体的运动速度可以偏慢一些,烟体的部分烟球的运动速度可以偏快一些,力求表现出浓烟滚滚的气势,而不要使画面显得机械、呆板。

在图 5-77 中,火车隆隆,浓烟冒起,翻滚而来,整个烟形会有变化,但不会混乱,整体统一而又有丰富的细节变化。

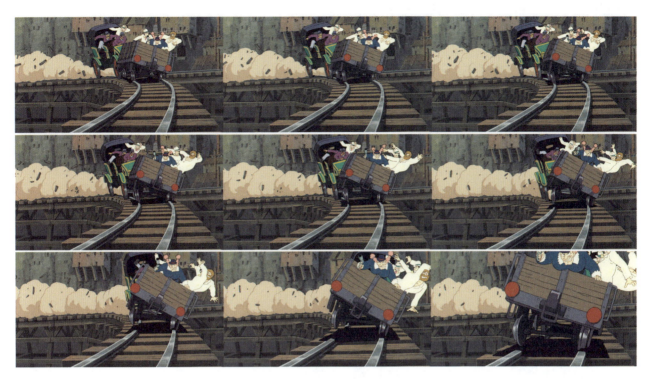

🟠 图 5-77 浓烟（2）

二、轻烟

如烟卷、烟斗、蚊香或香炉里的缕缕香烟，都属于轻烟。轻烟的形状多为带状和丝线状。轻烟只需表现整个烟的外形变化，如拉长、摇曳、弯曲、分离、变细、消失等。（见图 5-78）

🟠 图 5-78 轻烟的运动形态

1．造型特点

轻烟造型多取带状和线状，用透明色或比较浅的颜色。

2．动作特点

轻烟密度小，体态轻盈，变化较多，消失得比较快。在气流比较稳定的情况下，轻烟缭绕，冉冉上升，动作柔和优美，它的运动规律基本上是曲线运动，可以拉长、扭曲、回荡、分离、变化、消失。

3. 绘制要点

画轻烟飘浮动作时,应当注意形态的上升、延长和弯曲的曲线运动变化。动作要缓慢、柔和,尾端逐渐变宽变薄,随即分离消失。(见图 5-79)

画好烟的动作设计稿后,可以先画原画,再加动画;也可以按照动作设计稿上的大体位置,顺着烟的动势一张一张地接着画。轻烟涂透明色时,可以与其他景物同时拍摄,一次曝光;涂不透明色时,用两次曝光方法拍摄效果较好。

在图 5-80 中,轻烟的运动速度缓慢,冉冉上升;中间画绘制较多,写实、细腻;烟的形态婀娜多姿,委婉妖娆,体态轻盈,呈现出曲线的运动过程。

✚ 图 5-79 轻烟袅袅升起

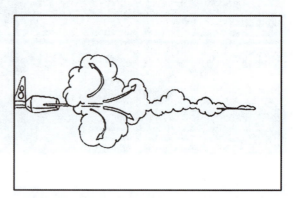

① 爆发就是瞬间的发火发热现象。

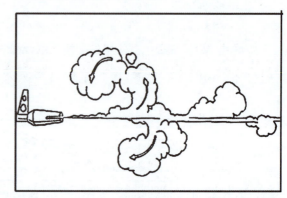

② 烟块之间的接合、分离及形状、大小不要均等,自然地分布开较好。

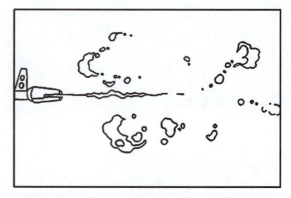

③ 基本的动画处理方式是烟块越来越小,而后形成缕缕烟丝。

✚ 图 5-80 射出子弹后的烟的运动

三、气的运动规律

气的表现方法与烟差不多。如表现饭菜冒热气,可采用带状式线状轻烟的表现方法,表现比较强烈的水蒸气(如火车汽笛冒气或开水壶冒气等),可采用絮团状浓烟的表现办法,涂白色,但开始冲出来时速度应更快一些,并且要加一些流线。

图 5-81 和图 5-82 所示为水壶冒气或火车冒气的效果。

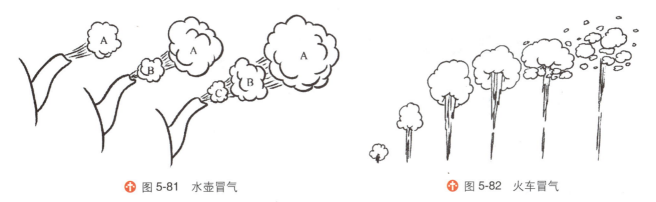

图 5-81　水壶冒气　　　　　　　　　　图 5-82　火车冒气

在图 5-83 中,饭锅烧沸,冒出强的水蒸气,动画将气采用类似絮团状浓烟的方法加以表现,并在出口时速度稍快,一团水蒸气喷然吐出。动画用一拍三的拍摄方式较多,动作细腻,形态把握自然,动势强烈,夸张有趣。

图 5-83　锅开冒气

在图 5-84 中,结合了水流、烟气、水滴的几种运动规律,水壶射水,流出水柱,形成弧形的运动轨迹;一滴水顺之落下、积聚、分离、收缩,画的张数比较多;分离和收缩的速度快;烟气慢慢升腾,缓慢运动,向上升起。几种运动速度不同,分多层绘制,动作生动、细腻。

四、云的运动规律

云是水蒸发上升到高空,遇冷凝成水滴后聚集而成。它的形态特征是体态轻盈、姿态万千、变化无常。

云的造型可以随意变化。在一般动画片中云大多是画在背景上的。传统的做法是,用喷笔在化学版喷成云块,拍摄时,逐格缓慢移动,产生浮云飘动的效果。

图 5-84 冒汽

1. 云的形态

1）写实云

传统手绘云时，注意云的形态特点，以及云在运动中的动画表现。（见图 5-85 和图 5-86）

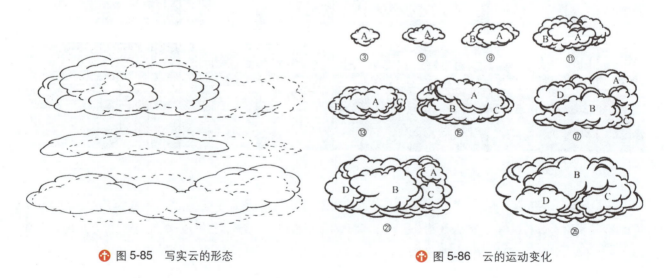

图 5-85 写实云的形态　　图 5-86 云的运动变化

图 5-87 中云雾弥漫，缓慢散去，形态生动、自然。

2）装饰云

图 5-88 中是比较典型的装饰云的形态。

图 5-89 选自中国经典动画影片《大闹天宫》，天将踩着翻滚的云来势汹汹，乌云的造型借鉴了中国特有的装饰风格。乌云用①＝⑧循环，运动流畅，形态自然。

第五章　自然现象中的运动规律

↑ 图 5-87　浓雾散去的动画

↑ 图 5-88　装饰云的形态（1）

🔸 图 5-89　装饰云的形态（2）

2．云的形态变化

在动画片中，云是可以自由变化的。图 5-90 选自中国经典动画影片《大闹天宫》，因为孙悟空不喜欢太白老儿，自顾化做一片云儿离去。动画云的形态夸张、有趣，极具民族性。

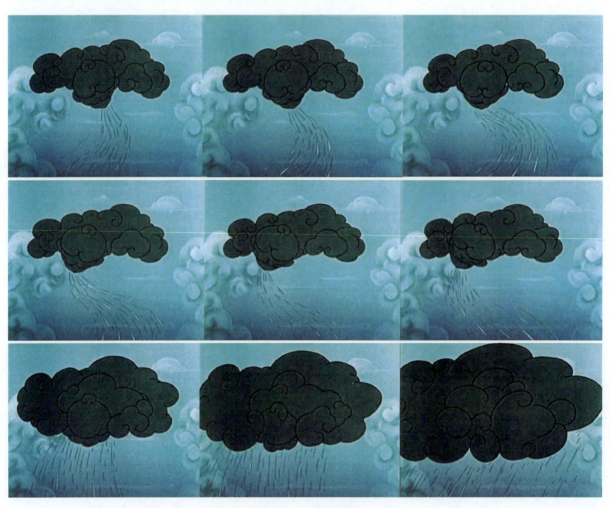

🔸 图 5-90　云的形态变化

第六节　爆炸的运动规律

爆炸的动作强烈，是突发性的。爆炸的动态过程是复合型的运动，它由多种运动形态组成。动画片中所表现的爆炸动作一般从以下三个方面来表现。

第五章　自然现象中的运动规律

一、爆炸时发出的闪光

爆炸时，闪光的表现方法可归纳为以下三种。（见图5-91）

①闪电形　　　②撕裂形　　　③扇形

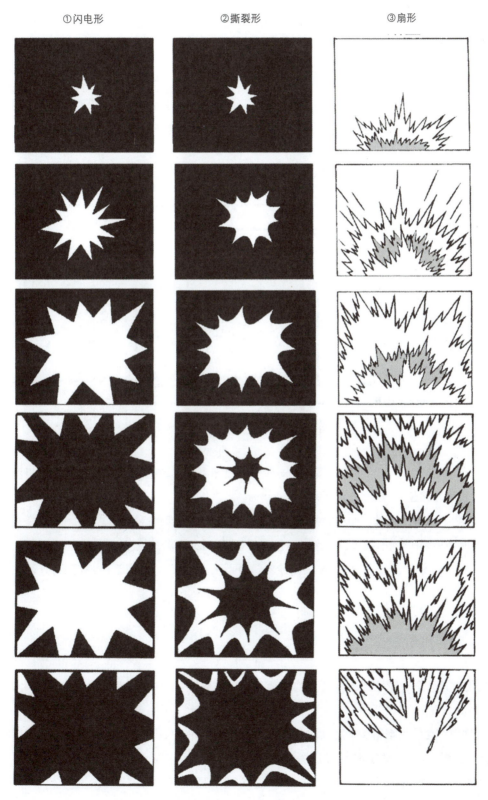

图5-91　闪光的三种表现方法

(1) 用深浅差别很大的两种色彩的突变来表现强烈的散光效果，即闪电形。
(2) 放射形散光出现后从中心撕裂、迸散，也可表现出散光的强烈效果，即撕裂形。
(3) 用扇形扩散的方法表现闪光，可分成浓淡几个层次，闪光的色彩有白色、黄色、蓝紫色等，即扇形。
强光闪亮的过程极快，一般用 5～8 格拍摄。

二、爆炸物（炸飞的各种物体）

爆炸物是指爆炸物本身的碎片和被炸物体飞溅出来的泥土、石块、树木和建筑物碎片等。

设计动作时，可以先画出炸飞的主要物体的运动线（距离远时呈抛物线，距离近时呈扇形扩散），并确定飞起的先后次序。为了表现纵深感，还要确定哪些物体飞起时由小到大，哪些物体飞起时由大到小。

爆炸物的运动特点如下：

(1) 这类碎片的运动，开始时速度很快，一下子就向四面飞散。（见图 5-92）

图 5-92　被炸物运动的轨迹

(2) 假如是画面范围比较小的镜头，爆炸物一般只需散光出现后，直至将要消失时（相差几格），浓烟开始滚动着向外扩散，面积越来越大，然后渐渐消失。

(3) 炸飞的各种物体由爆炸中心循抛物线向四周扩散，其速度除因各种物体本身的体积、重量不同而有所差别外，开始飞出时速度都比较快，接近最高点时速度减慢，降落时又逐渐加快。

(4) 场面大、距离远时速度慢，往往长达数秒才降落下来；场面小、距离近时速度快，只需几格就可飞出画面。（见图 5-93）

三、爆炸时冒出的烟雾

爆炸时，烟雾的动作从开始到逐渐扩大约需要画二十几张（拍 2 格）。何时消失，视具体情况而定。（见图 5-94）

由于爆炸物内所含的生烟物质不同，爆炸时烟雾的颜色也不一样，有白色、黄色、青灰色等，烟雾的运动规律是在翻滚中逐渐扩散、消失，速度比较缓慢。爆炸时，烟雾的运动变化在强烈的爆炸之后瞬间腾起，扇形的形态动作速度较为缓慢，在扩散中逐渐弥漫，直至消失。（见图 5-95～图 5-98）

第五章　自然现象中的运动规律

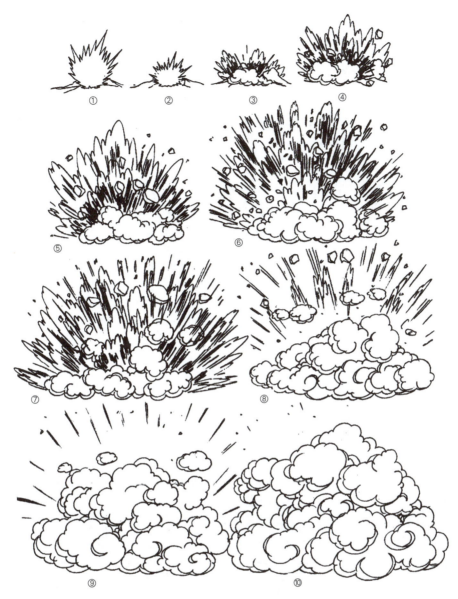

🔸 图 5-93　地面的爆炸原画

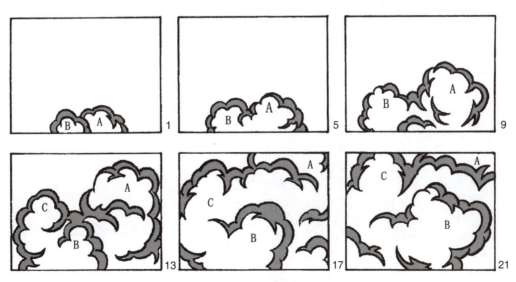

🔸 图 5-94　爆炸后烟雾的变化过程

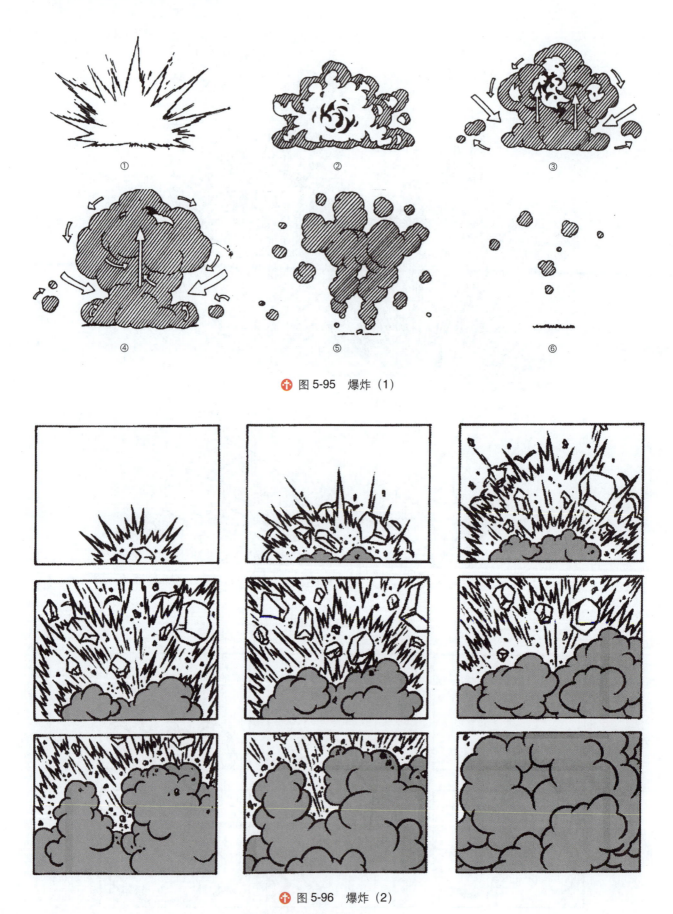

图 5-95 爆炸(1)

图 5-96 爆炸(2)

图 5-97 烟消散（1）

图 5-98 烟消散（2）

图 5-99 中是飞弹爆炸后浓烟滚滚的影象，将爆炸时发出的强光、爆炸物、浓烟都一并表现了出来。动画绘制细腻，将运动的过程逐格进行展现，在中间还穿插了几张闪白的画面，很好地表现出了爆炸时所应有的强光效果。

浓烟不断地翻腾运动，速度也比较缓。动画中间过程绘制较多，并以一拍一的拍摄方式进行拍摄，自然又真切地体现出了爆炸所应有的情景。完整的爆炸效果要在时间和速度上做更好的合理搭配。

图 5-99 爆炸（选自动画片《花木兰》）

思考和练习

1. 绘制风的动画。

要求：要有情景设计且动作运动规律准确。

2. 绘制雷雨的动画。

要求：要有情景设计且动作运动规律准确。

3. 绘制雪的动画，要求：

（1）绘制写实的动画（注意雪花总的运动趋势是向下飘落，有微风时可向上扬起）。

（2）雪的运动规律准确、自然、生动。

（3）绘制卡通的雪（注意形态的造型，要飘动得自然）。

（4）可用软件制作效果逼真的雪景。

4. 绘制火焰动画练习，要求：

（1）可用彩铅将火分成 2～3 种颜色。

（2）必须保持火焰运动的动作流畅，形态也应有多种不同的变化，保持同一外形状态下的多次循环，避免运动的呆板、单调。

5. 闪电的动画，要求：

（1）要出现人或物，并通过光带表现闪电。

（2）画面要求细致、真实、有创新。

（3）填写摄影表。

6. 绘制水的动画，自行设定，可综合应用。

要求：运动规律准确、自然、灵动。

7. 绘制爆炸动画。

要求：注意爆炸时发出的强光、爆炸物、浓烟的相互配合，同时注意这几类物体运动的节奏速度的匹配。

参 考 文 献

[1] 张庆春.动画运动规律[M].上海：上海交通大学出版社，2014.

[2] 哈罗德·威特克,约翰·哈拉斯.动画的时间掌握[M].陈士宏,汪惟馨,王启中,译.北京：中国电影出版社，1999.

[3] 严定宪,林文肖.动画技法[M].北京：中国电影出版社，2001.

[4] 理查德·威廉姆斯.原动画基础教程[M].邓晓娥,译.北京：中国青年出版社，2015.

[5] 黄兴芳.动画原理[M].上海：上海人民美术出版社，1997.

[6] 汪璎.原画设计[M].上海：上海人民美术出版社，2008.

[7] 李杰.原画[M].北京：机械工业出版社，2004.

[8] 孙聪.动画运动规律[M].北京：清华大学出版社，2007.

[9] 张丽.动画运动规律[M].北京：京华出版社，2010.

[10] 托尼·怀特.动画师工作手册：运动规律[M].栾恋,译.北京：人民邮电出版社，2015.

[11] 赛尔西·卡马拉.动画设计基础教学[M].赵德明,译.南宁：广西美术出版社，2006.

[12] 赵前,李钰.原动画设计[M].北京：中国人民大学出版社，2005.

[13] 川ひろレ.动画基础[M].赵前,译.北京：科学普及出版社，2001.